杨瑞庆 选编

百年百家百歌

苏州大学出版社
Soochow University Press

图书在版编目（CIP）数据

百年百家百歌 / 杨瑞庆选编.--苏州：苏州大学出版社 2016.1
ISBN 978-7-5672-1508-5

Ⅰ.①百… Ⅱ.①杨… Ⅲ.①歌曲—中国—现代—选集 Ⅳ.①J642

中国版本图书馆CIP数据核字（2015）第315800号

书　　名：	百年百家百歌
主　　编：	杨瑞庆
责任编辑：	洪少华
装帧设计：	吴　钰
出 版 人：	张建初
出版发行：	苏州大学出版社（Soochow University Press）
社　　址：	苏州市十梓街1号　邮编：215006
印　　刷：	苏州工业园区美柯乐制版印务有限责任公司
邮购热线：	0512-67480030
销售热线：	0512-65225020
开　　本：	787×1092　1/16　印张：18　字数：355千
版　　次：	2016年1月第1版
印　　次：	2016年1月第1次印刷
书　　号：	ISBN 978-7-5672-1508-5
定　　价：	35.00元

凡购本社图书发现印装错误，请与本社联系调换。
服务热线：0512-65225020

前　言

　　中华民族能歌善唱，所以千百年来产生了大量的民歌。由于受当时历史条件的制约，难以记载，只能口传，处于自生自灭的状态。直到20世纪初新文化运动后，中国开始引进西学，推行了国外较为先进的记谱方法，学习了国外较为成熟的作曲技法，一些音乐先驱才尝试记谱、作曲，揭开了中国现代歌曲创作的序幕。

　　第一批创作歌曲当数诞生在20世纪初"新学"中的"学堂乐歌"，基本是根据外来的经典旋律填词而成，只有少量作品属于原创词曲。随后，创作队伍不断扩大，创作质量逐步提升。在一百年左右的发展历程中，积累起大量传唱不衰的优秀歌曲。现将一些作曲家的代表作择优汇编，可以成为一本大致反映中国歌曲旋律史的参考读物。

　　由于现代歌曲创作史已有百年之长，不妨利用这个吉祥的"百"字，选编一本《百年百家百歌》的新颖歌集——遴选出一百年来的一百位作曲大家以及他们的一百首歌曲。歌曲由歌词和旋律组成，为集中介绍音乐成就，本书只为作曲家树碑立传。

　　应该说，一百年中有名望的歌曲作家数不胜数，要挑选出一百位众望所归的歌曲大家并非易事。由于之前官方机构或民间组织都没有评选过，只得由编者根据掌握的资料来进行比较定夺了。主要以作曲家的成就及其作品在当今歌坛上的反响程度作为取舍标准。书中既有百年前的音乐前辈，也有百年后的音乐新秀；既有专业院团的作曲权威，也有业余领域的自学尖子。一定还有"遗珠"的可能，敬请谅解。本书只介绍大陆歌坛的创作收获，所以港台歌曲作者不在本书的介绍范围。

每位作曲家只能挑选一首歌曲入选，或是成名作，或是代表作，其他只能忍痛割爱了。大致按出生时间先生排序，但还有三位作曲家由于不知信息，只能排在最后，特此说明。

为提升歌集的收藏价值和参考价值，在每首作品前分别为每位作曲家编写了一段千字文给予介绍，包括照片、经历、成就等个人信息，以及所选歌曲的创作背景，这些材料来自有关辞书、网络、专著的摘录和汇编，特此说明。可能运用的材料中原来有误，或是作曲家已有新的工作变动，与实际情况有所出入，请予理解，并盼指正。对歌曲的一些评介属于编者的一得之见，限于篇幅，只作简评，仅供参考。

愿本书成为中国群英荟萃的百年歌坛的精品汇集，成为广大歌迷、作曲者、音乐教师的参考读物。

杨瑞庆

目 录

前　言 …………………………………………………………… 001

李叔同和《春游》 ……………………………………………… 001

萧友梅和《问》 ………………………………………………… 003

赵元任和《教我如何不想他》 ………………………………… 005

青主和《我住长江头》 ………………………………………… 008

张寒晖和《松花江上》 ………………………………………… 011

贺绿汀和《游击队歌》 ………………………………………… 014

黄自和《玫瑰三愿》 …………………………………………… 017

冼星海和《保卫黄河》 ………………………………………… 019

刘雪庵和《长城谣》 …………………………………………… 021

聂耳和《义勇军进行曲》 ……………………………………… 023

劫夫和《我们走在大路上》 …………………………………… 025

王洛宾和《在那遥远的地方》 ………………………………… 027

时乐濛和《歌唱二郎山》 ……………………………………… 029

雷振邦和《花儿为什么这样红》 ……………………………… 032

卢肃和《团结就是力量》 ……………………………………… 034

寄明和《我们是共产主义接班人》 …………………………… 036

王莘和《歌唱祖国》 …………………………………………… 039

郑律成和《八路军进行曲》 …………………………………… 042

马可和《咱们工人有力量》 …………………………………… 044

瞿希贤和《全世界无产者联合起来》 ………………………… 046

李焕之和《社会主义好》……………………………………………… 050

刘炽和《我的祖国》………………………………………………… 052

践耳和《唱支山歌给党听》………………………………………… 055

唐诃和《众手浇开幸福花》………………………………………… 058

晨耕和《我和班长》………………………………………………… 060

曹火星和《没有共产党就没有新中国》…………………………… 062

彦克和《骑马挎枪走天下》………………………………………… 064

罗宗贤和《岩口滴水》……………………………………………… 068

黄准和《红色娘子军连歌》………………………………………… 071

龙飞和《太湖美》…………………………………………………… 073

生茂和《马儿啊,你慢些走》……………………………………… 075

王锡仁和《太阳最红,毛主席最亲》……………………………… 079

吕远和《西沙,我可爱的家乡》…………………………………… 088

朱南溪和《中国,中国,鲜红的太阳永不落》…………………… 091

吕其明和《弹起我心爱的土琵琶》………………………………… 093

姜春阳和《幸福在哪里》…………………………………………… 096

郑秋枫和《我爱你,中国》………………………………………… 098

白诚仁和《小背篓》………………………………………………… 101

尚德义和《千年的铁树开了花》…………………………………… 103

雷雨声和《光荣啊,中国共青团》………………………………… 108

铁源和《在那桃花盛开的地方》…………………………………… 110

陶嘉舟和《船工号子》……………………………………………… 112

秦咏诚和《我为祖国献石油》……………………………………… 115

田歌和《草原之夜》………………………………………………… 118

羊鸣和《我爱祖国的蓝天》………………………………………… 120

王酩和《难忘今宵》………………………………………………… 123

谷建芬和《年轻的朋友来相会》…………………………………… 125

傅庚辰和《映山红》………………………………………………… 127

施万春和《沿着社会主义大道奔前方》…………………………… 129

刘诗召和《爱的奉献》 ………………………………………… 132

金凤浩和《美丽的心灵》 ……………………………………… 135

张丕基和《乡恋》 ………………………………………………… 138

施光南和《祝酒歌》 …………………………………………… 141

王立平和《枉凝眉》 …………………………………………… 144

王世光和《长江之歌》 ………………………………………… 146

王志信和《母亲河》 …………………………………………… 148

许镜清和《敢问路在何方》 …………………………………… 151

陆在易和《祖国,慈祥的母亲》 ……………………………… 154

陶思耀和《啊!中国的土地》 ………………………………… 156

赵季平和《断桥遗梦》 ………………………………………… 158

付林和《小螺号》 ……………………………………………… 161

朱良镇和《两地曲》 …………………………………………… 163

刘锡津和《我爱你,塞北的雪》 ……………………………… 166

孟庆云和《长城长》 …………………………………………… 169

姚明和《故乡是北京》 ………………………………………… 172

王祖皆、张卓娅和《小草》 …………………………………… 176

王佑贵和《春天的故事》 ……………………………………… 178

颂今和《灞桥柳》 ……………………………………………… 182

雷远生和《再见了,大别山》 ………………………………… 185

雷蕾和《好人一生平安》 ……………………………………… 188

姚峰和《迎风飘扬的旗》 ……………………………………… 190

孟卫东和《同一首歌》 ………………………………………… 197

孟勇和《山寨素描》 …………………………………………… 202

徐沛东和《我热恋的故乡》 …………………………………… 205

印青和《走进新时代》 ………………………………………… 208

李海鹰和《弯弯的月亮》 ……………………………………… 215

陈小奇和《涛声依旧》 ………………………………………… 217

士心和《说句心里话》 ………………………………………… 219

刘青和《人间第一情》……………………………………… 221

王原平和《山路十八弯》…………………………………… 223

毕晓世和《拥抱明天》……………………………………… 226

关峡和《为祖国干杯》……………………………………… 228

李昕和《好日子》…………………………………………… 231

戚建波和《常回家看看》…………………………………… 234

张千一和《青藏高原》……………………………………… 236

崔健和《一无所有》………………………………………… 238

郭峰和《让世界充满爱》…………………………………… 240

卞留念和《今儿个高兴》…………………………………… 242

王晓峰和《超越梦想》……………………………………… 245

张宏光和《向天再借五百年》……………………………… 247

浮克和《快乐老家》………………………………………… 249

李杰和《红旗飘飘》………………………………………… 252

三宝和《暗香》……………………………………………… 255

李春波和《小芳》…………………………………………… 257

小柯和《因为爱情》………………………………………… 259

汪峰和《飞得更高》………………………………………… 263

胡廷江和《春天的芭蕾》…………………………………… 266

张全复和《透过开满鲜花的月亮》………………………… 270

解承强和《一个真实的故事》……………………………… 272

肖白和《举杯吧朋友》……………………………………… 275

李叔同和《春游》

李叔同(1880—1942),浙江平湖人,出身于天津大盐商家庭。青少年时就酷爱文化艺术,是一个擅长书画、篆刻、诗词、音乐的多面手。同时,他在教育、哲学、法学等方面也有较高造诣。

1898年入上海南洋公学求学,接触了先进的维新思想,在音乐先驱沈心工先生的影响下,决意投身到新学堂的音乐教育中,渐渐对"学堂乐歌"发生了浓厚的兴趣。1905年东渡日本留学,亲眼目睹日本的中小学中富有实效的音乐教育,当时虽然他主修美术,但对音乐创作情有独钟,对乐歌创作倾注了大量心血。开始时,他选用了流行于日本的欧美曲调及中国的传统器乐曲调进行填词,如《送别》(根据美国音乐家奥德威的《梦见家和母亲》填词)、《祖国歌》(根据民族器乐曲《老八板》填词)等。那年冬天,由李叔同发起,创办了中国第一本音乐刊物《音乐小杂志》,专登学堂乐歌,在日本编辑出版,然后运回国内发行,在中国的歌坛产生了深远的影响。虽然只编印了一期,却成为中国出版最早的音乐刊物。

1910年李叔同回国,他并没有从事绘画事业,却改行从事音乐普及工作。他对乐歌创作一如既往地热爱。1918年在杭州虎跑寺出家,法号弘一法师。李叔同一共创作了50多首乐歌,并且从填词过渡到独立作曲,《春游》《早秋》《留别》就是他创作歌曲中的佼佼者,其中《春游》是他创作曲库中影响最大的一首。

李叔同创作或填词的歌曲大多是爱国题材,文辞秀丽,意境深远,使他的"学堂乐歌"具有更高的艺术性,所以李叔同的歌曲是中国早期进行美育教育的启蒙教材,也因此引发了中国早期艺术歌曲的创作热潮。

《春游》是一首三声部的合唱曲,创作于1913年,已走过百年历程,至今还是童声合唱的保留曲目。由于李叔同留学时受到了西洋歌曲的影响,所以这首歌曲在旋法、结构方面都有西洋古典美的韵味。和声设计完全遵循西洋和声的进行法则,这是中国早期创作歌曲中的显著特点。

春 游
(合唱)

1=♭E 6/8

李叔同 词曲

中板 mf

女高/女低/男合:

| 5 5̲ 1̲ 5̲ | 3 4̲ 5. | 1 1̲ 5 5̲ | 4 2̲ 3. |
| 3 3̲ 3̲ 3̲ | 1 2̲ 3. | 3 3̲ 3̲ 3̲ | 2 7̲· 1. |

春风吹面薄于纱, 春人装束淡于画,

1 1̲ 1̲ 1̲ | 1 1̲ 1. | 1 1̲ 1̲ 1̲ | 5· 5̲· 1. |

| 5 5̲ 1̲ 5̲ | 3 4̲ 5. | 1 1̲ 5 5̲ | 4 2̲ 1. |
| 3 3̲ 3̲ 3̲ | 1 2̲ 3. | 3 3̲ 3̲ 3̲ | 2 7̲· 1. |

游 春 人 在 画 中 行, 万 花 飞 舞 春 人 下。

1 1̲ 1̲ 1̲ | 1 1̲ 1. | 1 1̲ 1̲ 1̲ | 5· 5̲· 1. |

p mp

| 2 2̲ 2̲ 5̲ | 4 4̲ 3. | 5 5̲ 7̲ 6̲ | 5 ♯4̲ 5. |
| 7· 7̲· 7̲· 7̲· | 2 7̲· 1. | 3 3̲ 2̲ 1̲ | 7· 6̲· 7̲· ♮4̲ |

梨 花 淡 白 菜 花 黄, 柳 花 委 地 芥 花 香,

5· 5̲· 5̲· 5̲· | 5̲· 5̲· 1. | 1 1̲ 2̲ 2̲ | 2 2̲ 5. |

mf 渐慢

| 5 5̲ 1̲ 5̲ | 3 4̲ 5. | 1 1̲ 5 5̲ | 4 2̲ 1. ||
| 3 3̲ 3̲ 3̲ | 1 2̲ 3. | 3 3̲ 3̲ 3̲ | 2 7̲· 1. ||

莺 啼 陌 上 人 归 去, 花 外 疏 钟 送 夕 阳。

1 1̲ 1̲ 1̲ | 1 1̲ 1. | 1 1̲ 1̲ 1̲ | 5· 5̲· 1. ||

萧友梅和《问》

萧友梅(1884—1940),广东中山人.曾先后留学日本、德国,专修音乐,1920年回国后致力于音乐教育,曾主持北京女子高等师范学校音乐科和北京大学音乐传习所的工作。直到1927年,在蔡元培的发起下,萧友梅主持创办了上海国立音乐院(后改名为国立上海音乐专科学校、上海音乐学院),这是我国正规专业音乐教育的开端。此后,他一直从事该校的管理和教学工作,为我国现代音乐教育呕心沥血,做出了重要贡献。在校期间,萧友梅编写过《风琴教科书》《钢琴教科书》《和声学》《普通乐学》等一批我国早期的音乐教材,填补了"本土音乐教材"的空白。

萧友梅不仅是一位杰出的音乐教育家、作曲家,还是一位名闻遐迩的政治家。当他1901年到日本留学时,还是一位风华正茂的热血青年,他信仰孙中山先生的民主思想。1906年,他在日本加入了孙中山先生组织的同盟会。由于他为人正直,又和孙中山是同乡,所以关系十分融洽。在多年的交往中,孙中山觉得萧友梅是一位可以信赖的人,对他器重有加。当1912年1月1日,孙中山在南京宣誓就任中华民国临时大总统时,就任命萧友梅为总统府秘书,从此他们朝夕相处共商国是。只是后来萧友梅热爱音乐事业,而退出了政坛。

萧友梅在从事繁重教学工作的同时,还热爱歌曲创作。他以严谨的技法,深厚的情感,运用西方作曲理论写出了大批我国早期的艺术歌曲,如《问》《南飞之雁语》《落叶》《踏歌》《卿云歌》等,共计100首之多。其中的《问》(易韦斋词)是他的代表作,百年来盛唱不衰,深受美声歌手的喜爱。

《问》写于20世纪20年代初,歌词反映出当时人们对国家沉沦、山河割裂的忧患,音调深沉,催人泪下。旋律的音域虽不宽,但运用了大调式、三连音、弱起乐句、变化模进等西洋手法,所以成为早期中国艺术歌曲的佳作之一。作者细致地在谱面上标出了力度记号,使歌曲在演唱时更加沁人心脾。

赵元任和《教我如何不想他》

赵元任(1892—1982),江苏武进(今常州)人。1910年留美攻读物理和哲学,由于从小受父母善吹笛、善唱曲的影响,课余还选修音乐,而且音韵学还是他的最爱。

1914年,赵元任获美国康奈尔大学理学学士学位。1918年获哈佛大学哲学博士学位。1920年回国任清华学校心理学及物理学教授。1921年再入哈佛大学研习语音学,继而任哈佛大学哲学系讲师、中文系教授。1925年6月应聘到清华国学院担任导师,讲授"现代方言学""中国音韵学""普通语言学"等课程。1929年6月底被中央研究院聘为历史语言研究所研究员。1938年起在美国任教,教授中国现代语言和现代音乐学,成为世界闻名的文人。

1946年,国民党政府特邀赵元任回国出任南京中央大学校长,但赵元任不愿为民国政府效力而回电谢辞。1973年中美关系正常化后,赵元任终于回国探亲,受到周恩来总理的亲切接见,后接受了北京大学授予的名誉教授称号。

赵元任一生酷爱歌曲创作,1987年在上海音乐学院院长贺绿汀提议和推动下,由上海音乐出版社出版了五线谱版的《赵元任音乐作品全集》,收有歌曲83首、编配的合唱歌曲24首、编配的民歌19首。其中,歌曲《教我如何不想他》《卖布谣》《听雨》《老天爷》《海韵》等流传至今,特别是《教我如何不想他》这首歌曲一直成为音乐院校的教材及音乐会经常上演的曲目。

赵元任的歌曲作品音乐形象鲜明,格调清新,曲调优美,富于抒情性,既善于借鉴西洋技法,又不断探索和中国传统音乐的有机结合。他十分注意歌词声调和旋律音调相一致,使曲调既富有韵味,又有口语化,具有流畅上口的特点。

《教我如何不想他》(刘半农词)通过对云、风、月、水的描写,抒发了悠悠绵绵的思乡之情。这是一首多段体结构的歌曲,由于运用了较为新鲜的三拍子节奏和调性对比手法,还在五声性的民族旋法中糅合了和声小调的旋法,中西合璧,引人入胜。

教我如何不想他

(独唱)

刘半农 词
赵元任 曲

1=E 3/4

中速
(1 3 | 5. 3 5 6 | 5 3 5 1 | 3. 2 1 6 | 5 —) 3 |
　　　　　　　　　　　　　渐慢　　　　　　　　原速
　　　　　　　　　　　　　　　　　　　　　　　　天

　　　　　　　　　　　　　(3 2 3 | 5 —)
5 — 3. 5 | 5 — 6 | 5 — — | 0 0 3 |
上　　飘着些　微　云，　　　　　地

　　　　　　　　　　　　　(3 2 3 | 5 —)
5 — 3. 5 | 5 — 1 6 | 6 5 5 — | 0 0 5. 6 |
上　　吹着些　微　风。　　　　　啊！

1. 3 5 3 | 5 — 5 5 | 3 5 6. 6 5 6 | 1. 3 2. 5 |
　　　　　　　微风　吹动了我头　发，　教我

3 2 6 1 2. | 1 — (5 6 | 1. 3 2 3 | 1 1 5 |
如　何　不想　他？

渐慢　　　　　　　　原速
1. 6 5 6 | 1 —) 6 2 | 1. 3 2 | 5. 3 5 |
　　　　　　　　　　月　光　　恋爱着海

　　　(6 5 6 | 1 —)
1 — — | 0 0 3 | 1 — 2 | 5. 6 2 |
洋，　　　　海洋　恋爱着月

　　　(6 5 6 | 1 —)
1 — — | 0 5. 6 | 1. 3 5 3 | 5 — 5 5 |
光。　　　啊！　　　　　　　　这般

　　　　　　　　　　　　　　　　　　　　mp
3 5 6 6 5 6 | 1. 3 2. 1 | 7 6 3 5 6. | 5 — (2 3 |
蜜也似的银　夜，　教我　如何不想　他？

渐慢
5. 7̲ 6̲ 7̲ | 5 5 >2̇ | 5. 3̲ 2̲3̲ | 5 — 1̲ 3̲ |

原速
5. 3̲ 5̲ 6̲ | 5 3 5̲ 1̇ | 3. 2̲ i̲ 6̲ | 5 —) 6̲ |
　　　　　　　　　　　　　　　　　　　　　　　水

　　　　　　　　　　　　　　　（6̣.̲ 5̣̲ 6̣̲ | 1 —）
1 — 2 | 1̲ 0̲ 2̲ 5̲3̲ | 3̲1̲ 1 — | 0 0 5̲̣ 6̲̣ |
面　落　花　慢　慢　流，　　　　水

　　　　　　　　　　　　　　　　转 1=G
　　　　　　　　　　　　　　　（前 1=后 6）
　　　　　　　　（6̣.̲ 5̣̲ 6̣̲ | 1 —） mf
1. 5̲ 3̲ | 1 — 6̲̇ 2̲̇ | 1 — — | 0 0 6̲̣. 1̲ |

底　鱼　儿　慢　慢　游。　　　　啊！

3. #2̲ 3̲.̲4̲ | 3 — 3 | 3̲0̲3̲ #2̲.3̲ 2̲3̲ | 5. 3̲ 2̲.5̲ |
　　燕　　子，你说　些什么　话？　教我

3̲ 2̲̣6̲̣ 1̲2̲. | 1 — (5̲̣6̲̣ | 1. 3̲ 2̲3̲ | 1 5 >5̲̣ |
如何　不想　他？

渐慢　　　原速
1. 6̲̣ 5̣̲6̣̲ | 1 —) 3 | 4/4 6. 1̲ 7̲6̲ #5̲7̲ | 6 — — 6̲7̲ |
　　　　　　　　　　枯　树　在冷 风里 摇，　　野

　　　　　　　　　　转 1=E（前 3=后 5）
1. 3̲2̲7̲1̲ | 7̲1̲̲ 7̲6̲ — 5̲6̲ | 3/4 1. 3̲ 5̲3̲ | 5 — 5̲5̲ |
火　在暮　色　中　烧。　　啊！　　　　　　西天

渐慢　　　　　f　原速　　（5̲̣6̲̣ |
3̲5̲ 1̲6̲ 1̲3̲ | 3̲2̲. 6̲̣1̲ | 2 1̲1̲ 1̲2̲. | i — — |
还有 些儿 残　霞，　教我　如何 不想　他？

渐弱　　　　渐慢　　　　　p
1. 3̲ 2̲5̲ | 1 1 5̲1̲ | 3. 2̲ 1̲2̲ | 1 — —) ‖

青主和《我住长江头》

　　青主(1893—1959),广东惠阳人。青主为廖尚果的笔名。辛亥革命前在广东黄埔陆军小学堂上学。武昌起义时他曾参与武装行动。民国成立后,由于反清有功而被广东政府派遣德国留学,入柏林大学法学系深造,同时兼修钢琴和作曲理论。1920年获法学博士学位。

　　青主1922年回国,在广东大元帅府大理院(即最高法院)中任职,后任黄埔军校校长办公厅秘书。北伐战争时期先后任国民革命军总政治部秘书、广东法官学校校务委员会副主席和国民革命军第四军政治部主任。1927年12月广州起义失败后,他被国民党政府通缉,只得改名"青主",从事音乐活动。

　　1928年,青主在上海经营一家以出版乐谱为主的书店,在此期间出版了他的歌曲作品《我住长江头》《大江东去》等。他爱好为经典古诗词谱曲,所以他的创作歌曲大多格调高雅。1929年,他应萧友梅之邀,任上海国立音乐专科学校的作曲教授,并担任校刊《乐艺》的主编,曾在《乐艺》上发表了他的译著及作品60多件。他还编写出版了两本音乐美学著作《乐话》和《音乐通论》,以及歌曲集《音境》等。青主不但自己是一位著名的音乐理论家,而且其弟廖辅叔也受到影响,后来成为赫赫有名的音乐理论家。1934年后,他基本脱离了音乐界,以教书终老,曾先后在同济大学、复旦大学及南京大学教授德语。

　　青主的歌曲创作取法于"歌曲之王"舒伯特,讲究曲式的严谨和字调的协和。为此,他曾写过《作曲和填曲》一文,阐述他的作曲观点,并在创作中生动体现。

　　歌曲《我住长江头》是青主歌曲中的一首佳作。全曲以流畅动听的民族色彩音调,刻画了恋人之间的坚贞信念和高尚情操,是一首意境深远的抒情歌曲。节奏虽然单调,自始至终都是一字一音的相同节奏型,由于旋律曲折跌宕,而且每个乐句后都有小间奏作补充,犹似长江中的浪花涌动,别有情趣。而且歌曲的音区布局很有章法,因此深受抒情歌手的欢迎。

我住长江头

（独唱）

[宋]李之仪 词
青 主 曲

1=G 6/8

快 但不急促

$\underline{2.}$ $\underline{3.}$ | $\underline{5.}$ $\underline{3.}$ | $\underline{6.}$ $\underline{3.}$ | ($\underline{6.}$ $\underline{3.}$) | $\underline{2.}$ $\underline{3.}$ |
我　住　长　江　头，　　　　　　　君　住

$\underline{5.}$ $\underline{3.}$ | $\underline{7.}$ $\underline{6.}$ | ($\underline{7.}$ $\underline{6.}$) | $\underline{1.}$ $\underline{1.}$ | $\underline{7.}$ $\underline{6.}$ |
长　江　尾，　　　　　　　日　日　思　君

$\underline{3.}$ $\underline{1.}$ | $\underline{6.}$ $\underline{6.}$ | $\underline{2.}$ $\underline{3.}$ | #$\underline{4.}$ $\underline{5.}$ | $\underline{6.}$ $\underline{2.}$ |
不　见　君，　共　饮　长　江　水。

($\underline{6.}$ $\underline{2.}$) | $\underline{5.}$ $\underline{5.}$ | $\underline{5.}$ $\underline{6.}$ | $\underline{6.}$ $\underline{5.}$ | ($\underline{6.}$ $\underline{5.}$) |
　　　　　　此　水　几　时　休？

$\underline{5.}$ $\underline{5.}$ | $\underline{6.}$ $\underline{7.}$ | $\underline{5.}$ $\underline{5.}$ | ($\underline{2.}$ $\underline{1.}$) | $\dot{1}.$ $\dot{1}.$ |
此　恨　何　时　已？　　　　　　　只　愿

$\underline{7.}$ $\underline{5.}$ | $\underline{6.}$ $\underline{3.}$ | $\underline{3.}$ $\underline{5.}$ | $\underline{2.}$ $\underline{3\,1.}$ | $\underline{7.}$ $\underline{6.}\underline{7}$ |
君　心　似　我　心，　定　不　负　相　思

$\underline{5.}$ $\underline{5.}$ | ($\underline{5.}$ $\underline{5.}$) | $\underline{3.}$ $\underline{3.}$ | #$\underline{2.}$ $\underline{6.}$ | $\underline{6.}$ $\underline{3.}$ |
意。　　　　　　此　水　几　时　休？

($\underline{2.}$ $\underline{1.}$) | $\underline{5.}$ $\underline{5.}$ | $\underline{6.}$ $\underline{7.}$ | $\underline{5.}$ 0 | $\underline{0}$ ($\underline{6.}$ $\underline{5.}$) |
　　　　　　此　恨　何　时　已？

```
6.  6. | 7.  6. | 2̇.  5. | 6.   7  | 1  1̲ 7. |
只  愿    君   心    似   我    心,        定 不 负

                    渐慢        原速
7.  6. | 5.  5. | 5.  4. | 3.  3. | #2.  6. |
相  思   意。             此  水   几  时

6.  3. | (2.  1.) | 5.  5. | 6.  7. | 5.  0  0 |
休?             此  恨    何   时    已?

        f
(6.  5.) | 1̇.  1̇. | 7.  5. | 6.  3. | 3.  5. |
只  愿    君   心    似   我   心,

         ff 渐慢
6  7̲ 6. | 2̇.  1̇. | 1̇.  1̇. | 1̇.  1̇. |
定 不 负  相   思    意。
```

张寒晖和《松花江上》

张寒晖(1902—1946),河北定县(今定州市)人。1925年入北平(今北京)国立艺专戏剧系。1930年在北平加入中国左翼作家联盟。1934年回家乡组织抗日救国会,为宣传抗日奔走呼号。1935年在西安的东北军中宣传抗日。1937年再度深入农村,宣传抗日救国。1942年任陕甘宁边区文协秘书长,他创作的《松花江上》《国民大生产》《去当兵》等著名歌曲曾在全国广为流传,激励了一代又一代的中华儿女。其中,《松花江上》是一首催人泪下的救亡歌曲,不知有多少热血青年吟唱着"我的家在东北松花江上……",而走上了抗日战场。

创作《松花江上》时,东北已经沦陷,西安街头也到处是流亡逃难的惨景。当时在西安省立二中(今陕西师大附中前身)执教的张寒晖看到此景后,不禁激起了创作热情,以家事切入,运用伤感哭泣般的音调,唱出了悲愤交加的救国心声。这首歌曲虽然运用三拍子,但由于节奏缓慢,音调委婉,情感显得深沉而压抑。通过倾诉性音调的宣泄,真切感人。旋律以回环萦绕、反复咏唱的方式展开,随着音区的不断上升,情感也随之激动,具有肝肠欲断的艺术感染力。当尾声唱出呼天唤地般的"爹娘啊"时,歌曲达到了高潮,在声泪俱下的悲痛中,焕发出巨大的感染力量。

歌曲旋律在大调式基础上糅合小调式旋法,显得刚柔相济,张弛有度。动机为主和弦的分解进行,是那个时期的惯用手法。旋法既有跳进,又有级进,旋律设计丰富而多变。可以看出,张寒晖虽然是一位业余作者,却已经具有非凡的作曲功力。后《松花江上》与刘雪庵创作的《流亡曲》和《复仇曲》一起,被誉为"流亡三部曲",在中华大地上广泛传唱,发挥出不可估量的鼓动作用。1946年3月11日,张寒晖因重感冒转为肺水肿而不幸逝世,年仅44岁。

周恩来生前特别喜爱《松花江上》这首救亡歌曲,曾指示将它编进大型音乐舞蹈史诗《东方红》中,使这首歌曲产生了更大的影响。

松花江上

(独唱)

张寒晖 词曲

1=♭B 3/4
中速

mp
1. 3 5 — | i̇ i̇.5 6.5 | 6 5 — | 1 2 3 — |
我的家　　　在东北松花江上，　　那里有

6 i̇ 5 | 3 — — | 2 1 2 — | 6 i̇ 5 |
森林煤矿，　　　　还有那　满山遍

4. 3 2. 1 3. 2 | 1 — — | 1. 3 5 — | i̇ i̇.5 6.5 |
野的大豆高　粱。　　我的家　　　在东北松花

6 5 — | 1 2 3 — | 6 i̇ 5 | 3 — — |
江　上　　那里有　　我的同　胞，

2 1 2 — | i̇ 7.6 5 | 4 3 2. 3 | 1 — — |
还有那　　衰老的爹　　娘。

i̇ 7 6 — | 2̇ i̇ 5 — | 6 6.3 2 | 2 3 i̇ 7 |
"九一八"，　"九一八"，　从那个悲　惨的时

6 — — | i̇ 7 6 — | 2̇ i̇ 5 — | 6 6 3 2 |
候，　　"九一八"，　"九一八"，　从那个悲
　　　　　　　　　　　　　　　　　mf

2 3 i̇ 7 | 6 — — | 6 6.7 6.5 | 6 6 — |
惨的时　候，　　脱离了我的家乡，

3 5 5.6 | i̇ 6 7 6 5 | 6 — 3 | 2 — 3 |
抛弃那无尽的宝藏，　流浪！　流

| 2 - 3 | 5 i 6 | 5̂ 3 2 - | 3 2 - |
浪！ 整 日 价 在 关 内， 流 浪！

| 3 6 - | 3 5 - | 5．6 i - | 6 7 6 5 6 |
哪 年， 哪 月， 才 能 够 回 到 我 那 可

| 6 7 2̇ - | 5 - - | 3 6 - | 3 2 - |
爱 的 故 乡？ 哪 年， 哪 月，

| 5．6 i - | 6 7 6 5 3̇ | 2̇ 3̇ 2̇ - | i̇ - - |
才 能 够 收 回 我 那 无 尽 的 宝 藏？

ff
| 3 - 2̇ i | 6 - - | 2̇ - i̇ 6 | 5 - - |
爹 娘 啊， 爹 娘 啊，

渐慢
| 3 6 - | 3 5 - | 5 6 3． | 2 3 6 i | i - - ‖
什 么 时 候 才 能 欢 聚 在 一 堂！

张寒晖和《松花江上》

贺绿汀和《游击队歌》

贺绿汀(1903—1999),别名贺楷、贺抱真。湖南邵阳人。1931年考入上海国立音乐专科学校。早年参加湖南农民运动和广州起义。先后任武昌艺术专科学校教员、明星影片公司音乐科科长、陕甘宁晋绥联防军政治部宣传队音乐教员、延安中央管弦乐团团长、华北文工团团长。中华人民共和国成立后,任上海音乐学院院长,直至退休。

贺绿汀是我国卓有成就的教育家和作曲家,数十年来培养了大批音乐专业人才,并创作了大量优秀音乐作品。

20世纪30年代进入电影音乐创作领域后,立即声名远扬。他配乐的电影有《风云儿女》《十字街头》《马路天使》等,影片中的插曲《春天里》《四季歌》《天涯歌女》至今仍家喻户晓。而且还择选平时创作的好歌用于电影配曲中,如他将先期创作的《游击队歌》用于电影《青年中国》中而获得了巨大的成功。

1937年抗日战争爆发后,贺绿汀随上海文化界救亡演剧队到群众中宣传抗战,当他到达山西临汾后,被艰苦卓绝的游击战争所感动,就写下了这首短小精悍的抗日救亡歌曲《游击队歌》。当他在八路军总部高级将领会议上首唱后,立即引起了轰动,随后迅速流传到全国各地,至今盛唱不衰。

这首进行曲风格的歌曲音乐形象鲜明生动,曲调生动流畅,歌词通俗易懂,表现出游击队战士在艰苦环境中仍然充满着革命乐观主义的精神。据作者介绍,他首先写出旋律,然后依腔填词。全曲贯穿富有活力的小军鼓敲击的节奏型,通过大调式七声音阶的旋法,中途离调及变化再现的手法,刻画出游击队员昂扬的斗志和必胜的信念。歌曲为ABA带再现的三部曲式。第一、二、四句相似,第三句则完全不同,形成了音乐素材简练、音乐形象集中的特点,成为歌曲广泛流行的重要原因。1938年夏,贺绿汀又将其改编为四部混声合唱,使歌曲的艺术形象更加生动感人。

1964年音乐舞蹈史诗《东方红》选用了《游击队歌》。20世纪90年代初,这首《游击队歌》入选"20世纪华人音乐经典"。

游击队歌

(男声小合唱)

贺绿汀 词曲

没有吃，没有穿，自有那敌人送上前；没有枪，没有炮，敌人给我们造。我们生长在这里，每一寸土地都是我们自己的，无论谁要强占去，我们就和他拼到底！

黄自和《玫瑰三愿》

黄自（1904—1938），上海川沙人。早年留学美国，专修作曲。1929年回国后，受上海国立音专萧友梅先生的邀请，担任该校教务主任。从此，他投身音乐教育事业，培养了许多优秀的音乐人才。如作曲家江定仙、刘雪庵、贺绿汀等，都是黄自的弟子，后来都成为赫赫有名的音乐家。所以说，黄自是中国早期音乐教育的奠基人。

黄自教授过理论作曲系的全部课程，如和声、曲式、对位、赋格、乐器法、配器法、作曲法等，几乎无所不能。并且自编适合中国国情的教材进行讲解，取得了显著效果。曾编写过《复兴初级中学音乐教科书》6册、《和声学》38讲，还有《音乐史》和《音乐欣赏》等著作，成为中国早期的经典音乐教材。

1934年，黄自还与萧友梅等人一起创办了《音乐杂志》，并经常撰写音乐论文，发表独特见解。他为了倡导音乐创作必须走民族化道路的观点，曾写下了《乐评业话》《调性的表情》《怎样才可产生吾国民族音乐》等文章，这些论文成为中国20世纪30年代新音乐文化建设的宝贵财富。

黄自还留下了多种体裁的音乐作品，其中最重要而且数量最多的是声乐作品。1931年起他创作了多首抗战歌曲，如《抗敌歌》《旗正飘飘》等，成为抗日战场上的嘹亮号角。他的音乐创作技法娴熟，情感细腻，具有很高的艺术价值。代表作品有清唱剧《长恨歌》、歌曲《玫瑰三愿》《点绛唇》《南乡子》《思乡》《春思曲》《踏雪寻梅》等。

《玫瑰三愿》（龙七词）是他最著名的一首代表作，采用了鲜为人见的八六节拍和弱起节奏，词曲结合精巧细腻，旋律设计委婉跌宕，将人们对美好生活的热爱表现得淋漓尽致。全曲为两段体结构，前段温柔，后段急切，通过旋律的模进和重复，将情绪推向高潮，然后舒缓收结，显得完美而安详。这首作品，由于他在音调设计中已将西洋元素和民族元素熔于一炉，所以没有"洋味"十足的感觉。

1938年，黄自先生因患伤寒病而不幸去世，年仅34岁。虽然只有十多年的音乐实践，但其音乐贡献却十分巨大。

玫瑰三愿

(女声独唱)

龙 七词
黄 自曲

1=E 6/8

行板

(1 | 3.2 2 2 0 2 | 4.3 3 3 0 6 | 9/8 5 3 1 2. 3. | 6/8 1. 1) 0 1 |
　　　　　　　　　　　　　　　　　　　　　　　　　　　　　　　　　　　玫

3.2 2 2 0 2 | 4.3 3 3 0 3 | 6 5 5 4 6 | 3. 2 0 2 |
瑰 花，　玫 瑰 花，　烂 开 在 碧 栏 杆　下，玫

渐慢　　　　　　　　　　　　　原速
4.3 2 2 0 7 | 6.5 3 3 0 5 | 9/8 1 5 #5 6 4 6 2 3. | 6/8 1. 1 0 |
瑰 花，　玫 瑰 花，　烂 开 在 碧 栏 杆　下。

mf 激动地
0 3 4 3 | 1. 1 7. 7 | 7 6 6 3 3 | 5. 4 0 |
我 愿 那 妒　我 的 无 情 风 雨 莫 吹 打，

p 优美地
0 2 3 2 | 7. 7 6.6 6 | 5 5 6 2 | 4. 3 0 | 0 3 4 3 |
我 愿 那 爱　我 的 多 情 游 客 莫 攀 摘！　我 愿 那

温柔　　　　　　　　　　　　　　　　　　　　p 放慢
3. 2. | 2 1 1 #5 | 7. 7. | 9/8 6. 6 0 | 5 6 1 |
红 颜 常 好 不 凋　　　　　　谢，　　好 教 我

原速　　　　　　　　　　　pp　　ppp
6/8 2 2 3. | 1. 1. | 1 (4 3 6 5 3 | 1. 1.) ||
留 住 芳 华。

冼星海和《保卫黄河》

冼星海（1904－1945），祖籍广东番禺，出生于澳门。1926年入北京大学音乐传习所，1928年进上海国立音专。1929年留学巴黎，专修音乐。1935年回国后，积极参加抗日救亡运动。1938年赴延安，担任鲁迅艺术学院音乐系主任。

冼星海一生的音乐作品十分丰富，计有歌剧1部、交响曲2部、管弦乐组曲4部、大合唱5部、狂想曲1部以及小提琴、钢琴等器乐独奏、重奏曲多首。而数量最多、影响最广的是他创作的群众歌曲，如《救国军歌》《只怕不抵抗》《游击军歌》《到敌人后方去》《在太行山上》《二月里来》《酸枣刺》等都是他如雷贯耳的优秀作品。

在"鲁艺"期间，他还创作了组歌《黄河大合唱》（光未然词），共有8首歌曲组成，其中的《保卫黄河》采用了群众喜闻乐见的轮唱形式，而成为传唱率最高的一首歌曲。

半个多世纪以来，这首激情澎湃的不朽名作响彻了世界乐坛。由于冼星海曾在国外学习作曲，所以在运用西洋技法时显得驾轻就熟。《保卫黄河》中的"卡农"手法就用得灵活而新奇。原有四部轮唱，为了形成你追我赶排山倒海的气势，作者没有简单地每个声部原封不动地延后两拍进入，而是镶嵌进"龙格龙格"的旋律，即使四个声部互不干扰，又营造出"星星之火已在燎原"的声势。这是作者匠心独运的精彩之笔，将这个外来手法用出了新意。

为了适应小型合唱队演唱，作者又将四声部轮唱简化为二声部轮唱（本书选登的曲谱），而且在歌曲结束时，巧妙地处理声部，成为冼星海在这首歌曲中的点睛之笔。

1945年10月，因劳累过度和营养不良，冼星海的肺病日益严重，在去苏联治疗期间，无情的病魔最终夺去了冼星海年轻的生命。"文革"期间，《黄河大合唱》的旋律被改编成钢琴协奏曲《黄河》，其中的《保卫黄河》成为全曲最摄人心魄的辉煌乐章。

保卫黄河

(合唱)

光未然 词
冼星海 曲

1=C 2/4
明快有力

{| i i̲3̲ | 5 — | i i̲3̲ | 5 — | 3̲3̲ 5 |
 风 在 吼, 马 在 叫, 黄河 在

 0 0 | i i̲3̲ | 5 — | i i̲3̲ | 5 — |
 风 在 吼, 马 在 叫,

{| i i | 6̲6̲ 4 | 2̇ 2̇ | 5̲.6̲5̲4̲ | 3̲.2̲3̲ 0 |
 咆 哮, 黄河 在 咆 哮。 河西山冈 万丈高,

 3̲3̲ 5 | i i | 6̲6̲ 4 | 2̇ 2̇ | 5̲.6̲5̲4̲ |
 黄河 在 咆 哮, 黄河 在 咆 哮。 河西山冈

{| 5̲.6̲5̲4̲ | 3̲2̲ 3̲1̲ | 5. 6 | i 3 | 5̲.3̲ 2̲i̲ |
 河东河北 高粱熟了。 万 山丛中, 抗日英雄

 3̲.2̲3̲ 0 | 5̲.6̲5̲4̲ | 3̲2̲ 2̲1̲ | 5. 6 | i 3 |
 万丈高, 河东河北 高粱熟了。 万 山丛中,

{| 5. 6 | 3 — | 5. 6 | i 3 | 5̲.3̲ 2̲i̲ |
 真 不少, 青 纱帐里, 游击健儿

 5̲.3̲ 2̲i̲ | 5. 6 | 3 — | 5. 6 | i 3 |
 抗日英雄 真 不少, 青 纱帐里

{| 5. 6 | i — | 5̲3̲5̲6̲5̲ | i̲i̲ 0 | 5̲3̲5̲6̲5̲ | 2̲̇ 2̲̇ 0 |
 逞 英豪。 端起了土枪洋枪, 挥动着大刀长矛。

 5̲.3̲ 2̲i̲ | 5. 6 | i — | 5̲3̲5̲6̲5̲ | i̲i̲ 0 | 5̲3̲5̲6̲5̲ |
 游击健儿 逞 英豪。 端起了土枪洋枪, 挥动着大刀

{| 5̲.6̲ i̲i̲ 0 | 5̲.6̲ 2̲2̲ | 5̲.6̲ 3̲3̲ | 5̲.6̲ 3̲.2̲1̲ | i — ‖
 保卫家乡! 保卫黄河! 保卫华北! 保卫全 中国!

 2̲̇ 2̲̇ 0 | 5̲.6̲ i̲i̲ | 5̲.6̲ 2̲2̲ | 5̲.6̲ 3̲3̲ | 5̲.6̲5̲4̲ | 3 — ‖
 长矛。 保卫家乡! 保卫黄河! 保卫华北! 保卫全中国!

刘雪庵和《长城谣》

刘雪庵(1905—1985),笔名晏如,四川铜梁人。早年在成都学过钢琴、小提琴、昆曲和作曲。1930年入上海国立音专,跟随萧友梅、黄自学习作曲。1936年毕业后立即参加到抗日救亡运动中去。先后在苏州社教学院、苏南文教学院、江苏师范学院、华东师范大学、北京艺术师范学院、中国音乐学院担任作曲系教授。

学生时期就开始写歌,《飘零的雪花》《采莲谣》《何日君再来》等是那时的代表作品。就是那首《何日君再来》使刘雪庵一生命运多舛。这首带有浓重探戈风格的歌曲,原是抗战电影《孤岛天堂》中的插曲,抒发了青年男子参军前与女友依依不舍的情感。后因被日本籍歌手李香兰翻唱并收入唱片,而被指为汉奸所作,刘雪庵不但被错划为"右派",而且关进"牛棚"22年,直至"文革"结束9年后才获平反,歌曲也随之解禁。

其实,刘雪庵是一位旗帜鲜明的作曲家,曾创作了《出发》《前进曲》《前线去》《长城谣》《上前线》《民族至上》《中华儿女》《保家乡》等多首抗日歌曲,还创作了《飘零的落花》《菊花黄》《枫桥夜泊》《采莲谣》《红豆词》等多首艺术歌曲,成为我国早期屈指可数的歌曲大师之一。

刘雪庵的作品中最红的一首歌曲要算《长城谣》(潘孑农词)。歌曲作于抗战爆发后,由于歌词通俗,旋律简洁,而流传于抗日的前方和后方,成为当时家喻户晓的爱国歌曲。后经女高音歌唱家周小燕在新加坡演唱并灌制唱片在国外发行后,大大激起了海外侨胞的爱国热情,他们纷纷捐款,支援国内抗战。

《长城谣》的旋律苍凉悲壮,充满着忧国忧民的爱国热情。全曲为五声性旋法,旋律舒缓,节奏平稳,单二部曲式,也可看成每两小乐句组成一长乐句的起承转合结构,一、二、四乐句音调相似,只有第三乐句产生了对比作用。此歌现已成为一首老少皆宜、广泛传唱的优秀歌曲。

长 城 谣

（女声独唱）

潘子农 词
刘雪庵 曲

1=F 4/4

苍凉悲壮

(5 3 5 6 1 2 3 3 | 2 2 1 -) ‖: 5 3 5 3 5 | 1. 6 5 - |
1. 万 里 长 城 万 里 长,
2. 没 齿 难 忘 仇 和 恨,

5 6 1 3 5 3 | 2. 6 1 - | 5 3 5 3 5 |
长 城 外 面 是 故 乡, 高 粱 肥
日 夜 只 想 回 故 乡, 大 家 拼 命

1. 6 5 - | 5 5 6 1 3 2 | 1 - - 0 |
大 豆 香, 遍 地 黄 金 少 灾 殃。
保 故 乡, 哪 怕 敌 人 逞 豪 强。

2 1 2 1 2 | 5. 3 2 - | 3 1 2 3 5 3 5 6 |
自 从 大 难 平 地 起, 奸 淫 掳 掠
万 里 长 城 万 里 长, 长 城 外 面

1. 6 1. 3 | 5 3 5 3 5 | 1. 6 5 - |
苦 难 当, 苦 难 当, 奔 他 方,
是 故 乡, 四 万 万 同 胞 心 一 样,

5 5 6 1 3. 5 3 2 | 1. 1 - - 0 | (2 1 2 1 2 |
骨 肉 离 散 父 母 丧。
新 的 长 城 万 里

5. 3 2 - | 3 1 2 3 5 3 5 6 | 1. 6 1 -) :‖ 2. 1 - - 0 ‖
长。

聂耳和《义勇军进行曲》

聂耳(1912—1935),原名聂守信,云南玉溪人。从小家境贫寒,但热爱器乐和歌曲创作。自从1931年入黎锦晖主持的上海明月歌舞剧社后,即为左翼电影作曲。在不到两年的时间里,共创作了37首歌曲,大多深刻地反映了当时劳动人民的思想感情。他的代表作有《义勇军进行曲》《大路歌》《码头工人》《新女性》《毕业歌》《飞花歌》《铁蹄下的歌女》《卖报歌》《梅娘曲》等。在抗日救亡运动中,聂耳的歌曲产生出广泛而深远的影响。他的音乐创作具有鲜明的时代感和严肃的思想性,音符中透现出高昂的民族精神和卓越的艺术才华。他的音乐创作为中国新音乐的发展指明了前 进的方向。在聂耳的所有歌曲中,《义勇军进行曲》无疑是最辉煌的一首,1949年建立新中国时,被确定为中华人民共和国代国歌,1982年正式确定为国歌。

《义勇军进行曲》作于1935年,是电影《风云儿女》的插曲,歌曲一经诞生立即风靡全国,不管聆听还是演唱,都引发出令人热血沸腾的自豪感。这首歌曲总共37小节74拍,在不到一分钟的时间里,就给人音调昂扬、节奏铿锵、结音多变、句式丰富、高潮明显、终止圆满的感染力。难以想象的是创作这首歌曲时作者竟然还是一个20多岁的业余作者。除了聂耳具有爱国风骨和作曲天才外,田汉提供的充满激情的自由式歌词结构,也是他写出这首划时代旋律的重要原因之一。

细品这首"战歌"的旋律,聂耳设计出洋为中用的弱起属主音上行四度跳进的动机,然后顺着歌词的多变节律,谱写了前休乐句和强起乐句,A段停留在别出心裁的"2"音上。B段再现弱起动机,然后逐级模进推向高潮。由于歌词短小,为了丰满结构、平衡旋律,作者采用了词曲重复和补充终止的手法,奇迹般地完成了谱曲任务。回味全曲,只用了九度音域,由于巧用不同句格、不同句幅、不同句结,而且糅合了具有力度感的附点音符和三连音,使这首短歌具有一气呵成的紧凑感和一往无前的气势。可以毫不夸张地说,在各国国歌中,中国国歌是最短小精悍、最振奋人心的旋律。

正当聂耳才华横溢时,1935年7月1日,年仅23岁的他,不幸在日本横滨游泳时溺水身亡,造成了中国乐坛的重大损失。

义勇军进行曲
电影《风云儿女》主题歌
（齐唱）

田 汉词
聂 耳曲

1=G 2/4

进行曲速度 庄严地

(1.3 55 | 6 5 | 3.1 555 3 1 | 555 555 | 1) 0.5 |
　　　　　　　　　　　　　　　　　　　　　　　　　　起

1. 1 | 1. 1 5 6 7 | 1 1 | 0 3 1 2 3 | 5 5 |
来！不 愿 做 奴 隶 的 人 们！ 把我们的 血 肉，

3. 3 1. 3 | 5. 3 2 | 2 — | 6 5 | 2 3 |
筑 成 我 们 新 的 长 城， 中 华 民 族

5 3 0 5 | 3 2 3 1 | 3 0 | 5. 6 1 1 | 3. 3 5 5 |
到 了 最 危 险 的 时 候， 每个人被 迫 着 发 出

2 2 2 6 | 2. 5 | 1. 1 | 3. 3 5 — |
最 后 的 吼 声。 起 来！起 来！起 来！

1. 3 5 5 | 6 5 | 3.1 555 | 30 10 | 5. 1 |
我 们 万 众 一 心， 冒 着 敌人的 炮 火， 前 进！

3.1 555 | 30 10 | 5. 1 | 5. 1 | 5. 1 | 1 0 ‖
冒 着 敌 人 的 炮 火， 前 进！前 进！前 进！进！

劫夫和《我们走在大路上》

劫夫(1913—1976)，原名李云龙，吉林农安人。"九一八"事变后，在青岛、南京等地从事抗日救亡活动。1937年奔赴延安。先后在延安人民剧社、西北战地服务团工作。1943年调往晋察冀边区任宣传干事，后任东北野战军第九纵队文工团团长，1948年开始，先后任东北鲁艺音乐部部长、东北音乐专科学校校长、沈阳音乐学院院长、辽宁省音乐家协会主席。

在繁忙的音乐行政工作之余，劫夫倾心于歌曲创作。20世纪40年代至60年代是他歌曲创作的巅峰期，创作了无数深受群众欢迎的歌曲，先后流行的有《歌唱二小放牛郎》《忘不了》《革命人永远是年轻》《哈瓦那的孩子》《我们走在大路上》等优秀作品。

"文革"时期，劫夫常为毛主席语录谱曲，特别是他谱写的毛主席诗词歌曲通俗易唱，产生了广泛的影响。如《蝶恋花·答李淑一》《沁园春·雪》《七律二首·送瘟神》《浪淘沙·北戴河》《七绝·为女民兵题照》等歌曲，都是时代性与民族性相结合的优秀作品，或气势雄伟，或委婉细腻，都能深入浅出地演绎出诗意而被广泛传唱。林彪叛国事件后劫夫受到牵连，直到粉碎"四人帮"后才平反。

劫夫的歌曲中要算《我们走在大路上》影响最大，至今始终回响在群众歌坛上。歌曲作于1962年，那时我国经过了三年自然灾害后，经济开始复苏，为了弘扬奋发图强的精神，劫夫自己作词谱写了《我们走在大路上》这首划时代的作品。旋律采用时兴的主副歌两段体曲式。A段为弱起节奏型的起承转合结构，B段为对偶式的两句型结构，而且还配了简单的二声部旋律。旋法朗朗上口，具有一往无前的气势。特别是"向前进"的旋律高亢嘹亮，成为时代的号角。由于歌曲充满着热情洋溢、豪迈乐观的气质，而成为一首久唱不衰的优秀群众歌曲。

我们走在大路上

(合唱)

劫 夫 词曲

1=C 4/4

行进速度

(1 2 ‖: 3. 5 6 i 2 3 | i 5 i) 1 2 | 3. 5 6 2 |

1. 我们　走　　在　大　路
2. 革命　红　　旗　迎风　飘
3. 我们的道　　路　洒满　阳
4. 我们的道　　路　多么　宽

i - - i 2 | 3. 2 2. i 6 5 | 5 - - 6 7 |

上，　意气风　发斗志昂　扬，　　　共产
扬，　中华儿　女奋发图　强，　　　勤恳
光，　我们的　歌声传四　方，　　　我们的
广，　我们的　前程无比辉　煌，　　　我们

i 6. i 4 6. i | 5 - 3 3 2 | 1 4 3. 5 2 1 | 1 - -

党　领导革　命　队　　伍，披荆斩棘奔向前　方。
建　设锦　绣　河　　山，誓把祖国变成天　堂。
朋　友遍及　全　　球，五洲架起友谊桥　梁。
献　身这壮　丽的事　　业，无限幸福无上荣　光。

5. 5 | i - - 3. 2 | i - - 6 7 | i 7 2. i 6 5 |

向　前进！　　向　前进！　　革命　气　势　不可阻

1. 1 | 5 - - 3. 3 | 6 - - 1 2 | 3 5 6. 6 2 |

5 - - 1. 1 | 6 - - 7. 6 | 2 - - i 6 |

挡，　　向前进！　　向前进！　　朝着

5 - - 1. 1 | 4 - - 4. 4 | 5 - - 6 5 |

1.2.3. 4.

5 6. 6 3 2 1 | 1 - - (1 2 :‖ 5 6. 6 3 5 | i - - ‖

胜　利的方　　向。　　　　胜　利的方　　向。

3 4. 4 3 2 1 | 1 - - 0 :‖ 3 4. 4 3 2 1 | 1 - - ‖

王洛宾和《在那遥远的地方》

王洛宾(1913—1996),原名王荣庭,北京人。1937年11月在山西参加由丁玲领导的西北战地服务团,1938年5月在兰州参加西北战地剧团,进行抗日救亡宣传。随后改编了第一首新疆民歌《达坂城的姑娘》,从此便与西部民歌结下了不解之缘,并在大西北生活了近60年。1949年9月参加中国人民解放军,同年随军进入新疆。历任新疆军区政治部文艺科科长、新疆军区歌舞团音乐创作员、新疆军区歌舞团艺术顾问等职。

王洛宾的一生经历坎坷(曾先后两次入狱达18年之久),但对音乐创作矢志不渝,共创作歌剧七部,改编、创作歌曲1000余首,前后出版歌曲集六册。他的作品以情歌为主,代表作有《达坂城的姑娘》《阿拉木汗》《掀起你的盖头来》《可爱的一朵玫瑰花》《玛依拉》《青春舞曲》《在银色的月光下》等,特别是《在那遥远的地方》和《半个月亮爬上来》被评为20世纪华人音乐经典,并且荣获国家颁发的"金唱片特别创作奖"。为表彰他为20世纪中华音乐传播所做出的突出贡献,联合国教科文组织于1994年7月授予他"东西方文化交流特别贡献奖"。群众为了感恩他将毕生心血献给了西部民歌的创作和传播事业,尊称他为"西部歌王"。

关于王洛宾歌曲的署名问题在他生前曾争议不断,是作曲还是编曲,常难以定论,而引发版权纠纷。如数十年盛唱不衰的《在那遥远的地方》原被署名为"青海民歌,王洛宾编曲",后经其子女维权后才正名他"词曲"的。

这首歌曲的创作背景是王洛宾在青海朝圣时认识了如花一般的17岁少女卓玛姑娘,一见钟情,便为她写下了这首著名的歌曲——《在那遥远的地方》。歌词写得朴实而生动,表达了作者炽热的爱恋之情。旋律委婉深情。虽然只有上下句的小乐段,通过弱起乐句和强起乐句的对置,中插离调旋律,显得简练而精致。这首歌曲不但民族歌手喜欢唱,美声歌手也喜欢唱,成为一首雅俗共赏的优秀独唱歌曲。

虽然王洛宾的改编(编曲)作品很多,但仍不愧为是一个功勋卓著的歌曲大师,因为许多百唱不厌的新疆、青海民歌,就是通过他的挖掘、改编、推介,而让国人和世人熟知的。

在那遥远的地方

（独唱）

王洛宾 词曲

$1=\flat E$ $\frac{4}{4}$

| 6 i | 2 i 7 6 i | 2． 　　 i 7 | 6 i i 7 6 | — |

1. 在那　遥远的地　方，　　　　有位好姑　娘，
2. 她那　粉红的小　脸，　　　　好像红太　阳，
3. 我愿　抛弃了财　产，　　　　跟她去放　羊，
4. 我愿　做一只小　羊，　　　　跟在她身　旁，

| 6 i 2 i 6 5 6 5 4 5 | 6 i 4 5 6 5 4 3 | 2 — — ‖

人们　走过了她的　毡房，都要　回头　留恋地张　　望。
她那　活泼　动人的眼睛，好像　晚上　明媚的月　　亮。
每天　看着那粉红的笑脸，和那　美丽　金边的衣　　裳。
我愿　她拿着细细的皮鞭，不断　轻轻　打在我身　　上。

时乐濛和《歌唱二郎山》

时乐濛(1915－2008)，河南伊川人。自幼受到民间音乐的熏陶，对豫剧、越调、曲剧、平调的音乐深有研究。1928年进入开封师范学校艺术科学习音乐，在进步同学的影响下，开始参加抗日救亡活动。1935年在郑州任小学和中学音乐教师。1938年进入延安的陕北公学，翌年进入延安的鲁迅艺术学院音乐系，师从冼星海学习作曲。毕业后留校任指挥，兼任延安女子大学教员。1944年调入部队从事政治工作，先后任重庆市军管会文艺处长、总政歌舞团团长、中国人民解放军艺术学院副院长等职。1979年当选为中国音乐家协会副主席，1980年任《歌曲》月刊主编。

时乐濛生平的大部分时间用于音乐行政工作，但仍笔耕不辍，留下了大量的创作歌曲。解放初在四川重庆工作时，是时乐濛歌曲创作的黄金时期，不但与罗宗贤联手创作了《英雄战胜了大渡河》，而且还写出了令人耳目一新的《歌唱二郎山》。这首歌曲创作于1951年，当时人民解放军向西藏进军，修桥筑路，工兵部队面对着物资供应不足和高山缺氧等恶劣条件，但解放军战士克服了重重困难，在荒山野岭中顽强筑路，堪称艰苦卓绝。但歌曲写得充满着乐观。曲作者运用曲艺说唱风格和富有口语化的旋律，写成了这首别有风味的歌曲，表达了新中国成立初期人民解放军建设西藏、保卫西藏的决心，也饱含着人民解放军对藏族同胞的一片深情厚谊。后来这首歌曲成为解放军官兵修路入藏的战歌，并在1952年全军第一届文艺会演中荣获一等奖。

由于时乐濛德高望重，又具有丰富的歌曲创作经验，曾主持了大型音乐舞蹈史诗《东方红》《中国革命之歌》的音乐创作。特别是任《东方红》音乐设计时，正值时乐濛年富力强才思横溢时，一举选用了他创作的《就义歌》《遵义城头霞光闪闪》《红军想念毛泽东》《飞渡天险》《全世界人民团结起来》等七首歌曲，成了名正言顺的歌曲大师。

时乐濛不但长寿（活了93岁），而且艺术生命也长盛不衰。改革开放后，还为电影《柳暗花明》《泪痕》《万水千山》谱写音乐，其中的多首电影插曲曾广泛流行。

歌唱二郎山

(男声独唱)

洛　水 词
时乐濛 曲

1=♭E 2/4

中速稍慢　热情、有朝气地

```
 tr
(3 - | 2 - | 5 - | 1 - | 6 65  3 32 |
 1616 11 | 6161 61 | 561 55 | 1 12 31 | 2121 22 |
 2 23 55 | 35 03 | 2323 25 | 1 - ) ‖: 5 56  53 |
```

1. 二(呀那) 二 郎
2. 不 怕(那) 风 来
3. 前 藏(那) 和 后
4. 前 藏(那) 和 后

```
3.  2 | 11 2  656 | 5 - | (1 12 33 | 23 2321 |
```

山　　高(呀么) 高 万　丈，
吹　　不 怕(那) 雪 花　飘，
藏　　处 处(那) 遭 灾　殃，
藏　　真 是(呀) 好 地　方，

```
7 2 76 | 53 5. ) | 3 55 35 | 13 535 | 31 653 |
```

古 树(那) 荒 草　遍 山 野，　巨 石 满 山
起 早(那) 睡 晚　忍 饥 饿，　个 个 情 绪
帝 国(那) 主 义　国 民 党，　狼 子 野 心
无 穷 的 宝 藏　没 开 采，　遍 地 是 牛

```
2 - | (3535 35 | 13 535 | 31 653 | 2 - ) |
```

岗。
高。
狂。
羊。

| 3 2 3 3 2 | 1 2 1 | 3. 3 2 1 | 0 2 7 6 6 1 3 5 |

羊肠小道(那)难行走， 康藏交通 被 它 挡(那个)被它
开山挑土(那)架桥梁， 筑路英雄 立 功 劳(那个)立功
人民痛苦(那)深如海， 日日夜夜 盼 解 放(那个)盼解
森林草原(那)到处有， 人民财富 不 让 侵略者他来

(6 56 7 2 | 6 65 3235 | 6 -)
6 - | 0 0 | 0 0 | 5 5 6 5 3 | 3. 2 |

挡。　　　　　　　　　　　二(呀那) 二 郎 山
劳。　　　　　　　　　　　二(呀那) 二 郎 山
放。　　　　　　　　　　　中 国(那) 共 产 党
抢。　　　　　　　　　　　要 巩 固 国 防

| 1 1 2 656 | 5 - | 5 3 5 1 | 6 5 3 2 | 5 3 5 1 |

哪怕你高万 丈， 解放军， 铁打的汉， 下决心，
满山(那)红旗 飘， 公路通了车， 运大军，
像(那)红太 阳， 解放军真坚强， 下决心，
先建设边 疆， 帐篷变高楼， 荒山

| 6 5 3 5 | 5 5 6 5 3 | 3. 2 | 1 2 3 6 5 | 1 - |

坚如钢， 誓把(那)公路 修到(那) 西 藏！
守边疆， 开发(那)富源 人民(那) 享 安 康。
进西藏， 保障(那)胜利 巩固(那) 国 防！
变牧场， 侵略者敢侵犯， 把它(呀) 消 灭 光！

|1.2.3.
(1 1 2 3 0 | 2 3 2 1 6 0 | 2 3 2 1 7 2 | 7 6 5 | 3535 3 1 |

4 3 2 | 3523 5 6 1 | 3 2 1) ‖: 5 5 6 5 3 | 3. 2 |

要 巩 固 国 防

| 1 1 2 656 | 5 - | 5 3 5 1 | 6 5 3 2 | 5 3 5 1 |

先建设边 疆， 帐篷变高楼， 荒山

| 6 5 3 5 | 5 5 6 5 3 | 3. 2 | 1 2 3 6 5 | 1 - ‖

变牧场， 侵略者敢侵犯， 把它(呀) 消 灭 光！

雷振邦和"花儿为什么这样红"

雷振邦和《花儿为什么这样红》

雷振邦(1916—1997),北京人,满族。自幼喜爱京剧和民间小调。1939年去日本求学,毕业于日本高等音乐学校作曲科。回国后当过中学教员。

1949年起,先后在中央新闻电影制片厂和长春电影制片厂担任作曲,毕生从事电影音乐创作,成为中国著名的电影音乐作曲家。曾担任过中国电影家协会理事、中国电影音乐协会副会长。

在他的电影音乐创作中,以少数民族题材的电影音乐最为著名,给人留下深刻印象的有《五朵金花》《刘三姐》《冰山上的来客》《景颇姑娘》《芦笙恋歌》等故事片的音乐,其中的插曲也随着电影放映而插上了腾飞的翅膀。在1960年的第二届电影百花奖评比中,影片《刘三姐》荣获最佳音乐奖。《冰山上的来客》也在1964年长春电影制片厂举办的第一届"小百花奖"中获最佳作曲奖。

但是电影歌曲《花儿为什么这样红》由于旋律迷人,而且还率先冲破爱情禁区,一度遭到了无情的批判。

雷振邦每接受一部电影的作曲任务,就会赶赴少数民族地区进行深入采风。当创作《冰山上的来客》时,就来到新疆的塔吉克民族聚居地区收集民歌,当听到一首《古力碧塔》的古老民歌时就爱不释手,因为旋法委婉、新颖,而且是鲜为人见的角调式,决定运用在电影音乐中。当画面中出现一名驻守新疆唐古拉山的解放军边防战士同当地一名美丽的姑娘发生爱情时,就采用了《古力碧塔》民歌主题,写成了这首情意绵绵的《花儿为什么这样红》。歌曲短小而新奇,特别是几个变化音的出现,令歌迷为之倾倒,歌曲一经出现,立刻风靡大江南北。后来只因涉及敏感的爱情题材,而遭来禁唱的命运。至"文革"结束后,《花儿为什么这样红》终于东山再起,受到了更热烈的追捧。

《冰山上的来客》中还有一首催人泪下的《怀念战友》也同样优秀。当唱到"啊,亲爱的战友,你再也不能听我弹琴听我歌唱"时,那种撕心裂肺的音调直逼心灵深处,感天动地。

1984年,雷振邦与女儿雷蕾一起创作了电视连续剧《四世同堂》的主题歌,采用了京韵大鼓的素材,由于韵味浓郁而被百姓青睐,又成为一首家喻户晓的影视歌曲。

花儿为什么这样红

电影《冰山上的来客》插曲

（独唱）

雷振邦 改词编曲

1=C 2/4

♩=60 深厚、抒情

```
6  76#56 | 7 12i | i | 6.i 7#56 | 6 - | 6 i76 |
```
1. 花　　儿为会么这样红？　　　　为什么
2. 花　　儿为什么这样鲜？　　　　为什么

```
#56 5 4#5 4 | 3 02 3 | 3 - | 2. #12 3. 4 |
```
这　　样　红？　　　哎！
这　　样　鲜？　　　哎！

```
2. 4 32 | 2. i | iV 33 3 23 | 2 i i. 7 | 6 70 #56 |
```
红　得好　像　　红得好像燃烧的火，它象
鲜　得使　人　　鲜得使人不忍离去，它是

```
7. 12i | 6.i 76 | #56 5 4#5 4 | 32 3 #5 43 | 3 - | 3 - ‖
```
征　着纯洁的友　　谊和爱　情。
用　了青春的血　　液来浇　灌。

卢肃和《团结就是力量》

卢肃（1917—2004），原名卢方平。江苏徐州人。从小受家乡民间音乐影响。1937年参加北平学生运动，任歌咏队指挥。次年至延安进入鲁艺音乐系学习作曲，后留校任教。1939年赴晋察冀边区，任华北联合大学文艺学院音乐系主任。1948年调去东北，后被任命为辽宁省文化局局长。1979年调北京，任北京市文化局副局长、北京市音协主席等职。

卢肃的一生创作了数百首歌曲，大多是各种形式的群众歌曲。既有正面表现抗日战争的进行曲，又有憧憬美好前景的抒情歌曲，还有表现火热劳动生活的作品。他常根据不同音乐形象的需要，写出具有不同个性的旋律来。或有冲击力，或有感染力，常常是节奏挺拔高昂、音调棱角分明，表现出慷慨激昂的情绪和威武雄壮的气势。

卢肃的主要作品有《边区艺术节歌》《平原夜歌》《五一纪念歌》《华北人民进行曲》《枪口对外》《子弟兵之歌》等。《团结就是力量》这首歌曲久唱不衰，成为中国人民"团结起来，去争取更大胜利"的"动员令"。

1943年，抗战进入相持阶段。"百团大战"之后，日军就调集军事力量对各根据地进行"围剿"，当时晋察冀边区的老百姓深受其害。为凝聚抗日力量，树立必胜信念，卢肃与牧虹合作，在《团结就是力量》的小歌剧中创作了同名终幕曲，一经唱出，其雄壮浑厚的气势，唤起了全国人民团结战斗的热情，迅速传遍全国。这首歌曲的宣传力量强劲有力，以致后来在"反饥饿反内战"的斗争中也发挥出重大作用。

《团结就是力量》旋法强调主属音之间的跳进，字曲结合时松时紧，通过对称布局，构成一首具有勃勃雄风的战歌。由于短小精悍，通俗易记，而在中国歌坛上影响深远。

卢肃的另一重要贡献是他的合唱创作，留下了《平原大合唱》《生产大合唱》《春耕大合唱》等作品。

卢肃多才多艺，除了音乐创作外，还曾创作了歌剧剧本《刘胡兰》《槐荫记》。

团结就是力量

小歌剧《团结就是力量》主题歌
（齐唱）

牧　虹词
卢　肃曲

$1=D$　$\frac{2}{4}$

```
> 
1 - | 5  3.2 1 5 | 3 - | 1 - |
团    结 就是力量，      团

5  3.2 1 6 | 5 03 | 1 65 | 1 03 |
结 就是力 量， 这力量是铁， 这

1 65 | 6 03 | 1. 6 5 3 | 1. 6 |
力量是钢， 比铁 还硬，比钢还

1 0 | 1 5 | 3 6 5 3 | 2. 1 | 3 05 |
强。  向着 法西斯蒂开 火，  让

1 5 | 6 1 6 5 | 3  3 1 | 6 - | 6 0 |
一切 不民主的 制度死    亡，

1. 1 5 5 | 2. 3 5 5 | 6. 5 | 6 2 | 1 65 |
向着太阳 向着自由， 向着新中国发出

         1.                2. 渐慢
1 65 | 3 - | 3 0 :‖ 3 - | 1 - ‖
万丈光 芒。        光    芒。
```

寄明和《我们是共产主义接班人》

寄明(1917—1997),原名吴亚贞,江苏淮安人。自幼学习多种乐器,曾考入上海国立音专,主修琵琶和钢琴。抗战爆发后积极参加抗日歌咏活动。1939年赴延安,曾任鲁艺音乐教员。后调东北鲁艺,再转入牡丹江鲁艺,任文工团任副团长。新中国成立后,一直从事电影音乐创作,由她作曲的电影音乐有《平凡的事业》《李时珍》《凤凰之歌》《春满人间》《英雄小八路》《金沙江畔》《燕归来》《鲁班的故事》等数十部。

寄明的作品中最引人瞩目的当数为电影《英雄小八路》谱写的主题歌《我们是共产主义接班人》,由于歌曲词意积极向上,旋律朝气蓬勃,在1978年共青团"十大"上,将这首简练、流畅、活泼、明快的歌曲定为中国少年先锋队队歌。

歌曲为两段体,大调式,乐句从舒展进入坚定,从强起进入弱起,从中声区进入低声区,又从低声区进入高声区,音区布局严谨有序,演唱朗朗上口,情感热情奔放,成为深受少年儿童喜爱的队列歌曲。

粉碎"四人帮"后,寄明的创作热情重新焕发,又奉献了新作《少年,少年,祖国的春天》。这是她收到一位业余作者寄来的歌词后,有感而发创作的一首新歌。20世纪80年代初,文化部、团中央向全国征歌,寄明就将这首歌寄去参赛,由于旋律富有当代少年的精神风貌,在所有参赛歌曲中脱颖而出,荣获了优秀创作奖。随后亿万少年儿童唱起这首热情洋溢的歌曲,表达他们生活在伟大祖国怀抱里的自豪感。

寄明的音乐成就离不开她丈夫瞿维的帮助。当时他俩都在延安鲁艺,由于志同道合而结为伉俪。瞿维早期曾就读于上海新华艺术专科学校师范系,属于科班出身,所以创作功力更加深厚,他是中国第一部民族歌剧《白毛女》的曲作者之一。20世纪50年代曾在莫斯科柴科夫斯基音乐学院作曲系进修。后在长春电影制片厂、中央新闻纪录电影制片厂任专职作曲,与寄明相濡以沫,携手共进,成为乐坛佳话。

我们是共产主义接班人

故事片《英雄小八路》主题歌

（合唱）

周郁辉 词
寄 明 曲

1=♭B 2/4

精神饱满地

$$\begin{bmatrix} \dot{1} - | 5\ 3 | 1\ 2 | 3\ 5 | 6.\ \dot{2} | \\ \dot{1} - | 5\ 3 | 1\ 2 | 3\ 5 | 4.\ \dot{2} | \end{bmatrix}$$

1.2. 我　　们是共产主义接

$$\begin{bmatrix} \dot{1}\ 7\ 6 | 5 - 5 | \underline{5\ 5} | \dot{3}. & \dot{3} | \dot{2} | \dot{1}\ \dot{1} | \\ 3\ 4 | 5 - 5 | \underline{5\ 5} | \dot{1}. & \dot{1} | 7 | 6\ 6 | \end{bmatrix}$$

班　　　　人，{继承革　命先辈的
　　　　　　 沿着革　命先辈的

$$\begin{bmatrix} \dot{2}. & \dot{1} | 3\ 5\ 7 | 6 - 6 | \underline{1\ 2} | 3\ 0\ 5\ 0 | \\ 5. & 3 | 1\ 2 | 3 - 3 | \underline{1\ 2} | 3\ 0\ 3\ 0 | \end{bmatrix}$$

光　荣传　　　统，爱祖国

光　荣路　　　程，爱祖国

$$\begin{bmatrix} 0\ 6 | 4.\ 3 | 2\ 3 | 2.\ 1 | 2\ 3\ 5 | \\ 0\ 4 | 2.\ 1 | 2\ 3 | 2.\ 1 | 2\ 3\ 5 | \end{bmatrix}$$

爱　人　　民，鲜艳　的红领巾

爱　人　　民，少先队员是我们

$$\begin{bmatrix} \dot{1}. & 6 | 5.\ 6 | \underline{3.\ 2}\ 1 | 1 - | 5.\ 5 | \dot{1} | \\ 6. & 4 | 3.\ 4 | \underline{3.\ 2}\ 1 | 1 - | 0\ 0 | \end{bmatrix}$$

飘　扬在前胸。　　不怕困

骄　傲的名称。　　时刻准



```
{ i  0 | 3. 3 6 | 6 0 | 5. 5 6 | 3 0 | 6. 5 4 3 |
  难,   不怕敌  人,   顽强学   习,   坚决斗
  备,   建立功  勋,   要把敌   人,   消灭干

  5. 5 6 | 3 0 | 4. 4 2 | 3 0 | 1. 1 3 | 2 0 |
  不怕困  难,   不怕敌   人,   顽强学  习,
  时刻准  备,   建立功   勋,   要把敌  人
```

```
{ 2 0 | 3. 2 1 1 | 2. 1 | 2. 3 2 | 5. 4 |
  争,   向着胜利  勇敢   前进, 向  着
  净。  为着理想  勇敢   前进, 为  着

  4. 4 2 | 1 3 2 1 | 2. 1 | 2. 3 2 | 5. 4 |
  坚决斗  争。向着   勇敢   前进,  向着
  消灭干  净。为着   勇敢   前进,  为着
```

下段:
```
{ 3. 3 2 3 | 5. 5 5 6 | 5 5 5 | i - | i. 2 | 3. 3 2 i |
  胜利勇敢  前进前     进,    向着胜  利    勇敢前
  理想勇敢  前进前     进,    为着理  想    勇敢前

  3. 3 2 1 | 3. 3 3 4 | 3 0 | 6. 6 6 6 | 6. 7 | i. i 7 6 |
                              向着胜利勇  敢    勇敢前
                              为着理想勇  敢    前进前
```

末段:
```
{ 2 0 | 3 5 6 | 3. 3 2 i | 6 0 7 0 | i - | i - ‖
  进!  我们是  共产主义   接班      人。
  进!  我们是  共产主义   接班      人。

  7 0 | 1 3 4 | 5. 5 6 6 | 4 0 5 0 | 3 - | 3 - ‖
  进!
  进!
```

038

王莘和《歌唱祖国》

王莘(1918—2007)，原名王莘耕，江苏无锡人。青年时期在上海参加抗日救亡运动，曾到延安鲁艺学习音乐，毕业后在华北联大音乐系任教员。新中国成立后，长期在天津工作，先后担任天津音乐团团长、天津人民艺术剧院副院长、天津歌舞剧院院长、天津市音协主席、天津市文联副主席等职务。

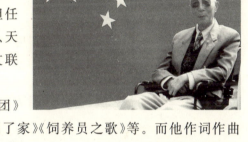

王莘一生创作了很多歌曲，如《边区儿童团》《战斗生产》《愉快的劳动》《只因为立功喜报到了家》《饲养员之歌》等。而他作词作曲的《歌唱祖国》从诞生那日起就举国传唱，成为树起东方巨人光辉形象的代表性歌曲，在歌坛上仅次于国歌地位，受到国人的喜爱。

1950年国庆节前夕，王莘出差到北京，当看到修缮一新的红旗飘扬天安门时激动不已，又看到群众扬眉吐气，儿童活泼可爱，想到新中国已经呈现出一派朝气蓬勃蒸蒸日上的景象，心中充满了创作冲动。在返回天津的火车上，他就开始酝酿歌词。不久，一首气势豪放凝聚着爱国之情的《歌唱祖国》的歌词诞生了："五星红旗迎风飘扬，胜利歌声多么响亮，歌唱我们亲爱的祖国，从今走向繁荣富强……"

在谱曲时，为了适合群众演唱，他采用了主副歌的形式，并进行了"副歌在前、主歌在后"的创新。富有力度的弱起跳进主题后，再引申发展，产生了滚滚向前的动力。主歌是豪迈的进行曲风格，音势跌宕起伏，唱出了时代最强音。经过当时电台播放，立即传遍神州大地，成为亿万人民久唱不衰的经典旋律。不管在集会上，还是在舞台上，经常能听到这首令人振奋的歌曲。

翌年的国庆节前夕，中央人民政府向全国推荐两首歌曲，其中之一就是《歌唱祖国》。1951年年末的全国政协会议上，毛主席单独接见了作为列席代表的王莘先生，不但肯定了《歌唱祖国》的创作，还特地将刚刚出版的《毛泽东选集》签名后送给王莘，一时传为美谈。随后，这首群众歌曲好运连连。1954年，《歌唱祖国》获全国群众歌曲评选一等奖。1989年，《歌唱祖国》获中国唱片总公司金唱片奖。

歌唱祖国

(合唱)

王莘词曲

1=F 2/4

中速 壮大行进地

(5̲5̲ | 5. 5̲5̲ | 5. 5̲5̲ | 5 4 3 2 | 1) 5̣.5̣ ‖: 1 5̣. |

1.-4. 五 星 红 旗

3 1 | 5. 6̲ | 5 5̲.5̲ | 1̇ 1̇ | 6̲.5̲ 4̲6̲ |

迎 风 飘　　扬，胜 利 歌 声 多 么 响

0　0 | 0　0 | 5 1̲.1̲ | 6　6 | 4̲.3̲ 2̲4̲ |

5 - | 5 5̲.5̲ | 6 6 | 2 2̲.2̲ | 5. 4 |

亮，　　歌 唱 我 们 亲 爱 的 祖

3 - | 3 5̲.5̲ | 6 6 | 2 2̲.2̲ | 5. 4 |

3 5̲.5̲ | 5 5̲6̲ | 5̲4̲ 3̲2̲ | 1 - | 1 5̲.5̲ |

国，从 今 走 向 繁 荣 富 强。　　歌 唱

3 5̲.5̲ | 3 3 | 5̲5̲ 6̲7̲ | 1 - | 1 5̲.5̲ |

1̇ 1̇ | 6 6̲.5̲ | 4. 5̲ | 6 2̲.2̲ | 5 5̲6̲ |

我 们 亲 爱 的 祖　　国，从 今 走 向

6 6 | 4 3̲.3̲ | 2. 3̲ | 4 5̲.5̲ | 3 3 |

1.2.3.

5̲4̲ 3̲2̲ | 1 - | 1. 0 |

繁 荣 富 强。

5̲5̲ 6̲7̲ | 1 - | 1. 0 |

4. 结束句

7̲5̲ 6̲7̲ | 1̇ - | 1̇. 0 ‖

繁 荣 富 强。

0 5̲5̲5̲ { 3 - | 1. 0 ‖
 1 - | 1. 0 ‖

```
1.5 3 |3. 0 |3.1 6 |6. 0 |6. 6 |2 2.3|
```
1.越过高 山， 越过平 原， 跨过奔腾的
2.我们勤 劳， 我们勇 敢， 独立自由是
3.东方太 阳， 正在升 起， 人民共和国

```
|2 1 7 6|5 - |1 5|6 6 5|1 2|3 0|
```
黄河长 江， 宽广 美丽的土 地，

(1.5 1 2)

我们的理 想， 我们 战胜了多少苦 难，
正在成 长， 我们 领袖 毛泽 东，

```
|2 6 6|5 5 3|2 6|5 0i|i.i 1 5|6. i|
```
是 我们亲爱的家 乡。英雄的人 民
才 得到今天的解 放。我们爱和平，我
指 引着前进的方 向。我们的生 活

```
|6.5 4 6|5 0|i.i i i|5 5 6|5 4 3 2|1 5.5:|
```
站起来 了， 我们团结友爱 坚强如 钢。2.五星
们爱家 乡， 谁敢侵犯我们就 叫他灭 亡！3.五星
天天向 上， 我们的前途 万丈光 芒。4.五星

郑律成和《八路军进行曲》

郑律成(1918—1976),原名郑富恩,生于朝鲜光州(现属韩国)。自幼学习音乐,1933年来中国从事抗日活动。1937年进入延安鲁迅艺术学院音乐系。1945年回国,1950年开始到中国工作,并加入中国国籍。

郑律成在延安生活了五年,耳闻目睹了中国共产党领导下的武装力量许多可歌可泣的英雄事迹,如秋收起义、井冈山会师、遵义会议、二万五千里长征、八路军新四军在敌后开辟根据地等,这些活生生的事例都激励着年轻的郑律成,成为他音乐创作的源泉。在音乐家冼星海《黄河大合唱》的影响下,他同公木合作,也谱写了《八路军大合唱》,其中的《八路军进行曲》铿锵有力,气势恢宏,立即传遍军内外。

这首歌创作于1939年,歌词作者公木是一位文武双全的抗日战士,与郑律成同在"抗大"学习和工作。一天,公木的歌词让郑律成热血沸腾,他耳旁回响着聂耳、冼星海蓬勃向上的音调,按捺不住激动的心情,一气呵成地谱完了这首催人奋进的战歌。一开始几个带有附点的同音进行,就有号角般的力量,鼓舞着将士冲锋陷阵。音调富有气势,节奏雄壮有力,形象地反映出中国军人的豪迈气概。1949年新中国成立时,在隆重的开国大典上,这首歌曲的旋律回响在天安门广场上空。1988年这首歌曲被中央军委正式定为中国人民解放军军歌。

数十年间,郑律成谱写了360余首(部)不同形式、不同体裁的脍炙人口的音乐作品。除了《八路军进行曲》外,还有《延安颂》《延水谣》《我们多么幸福》等优秀歌曲。

郑律成不但创作了《八路军进行曲》,而且还是《朝鲜人民军军歌》的曲作者,可见其音乐成就出类拔萃。2009年9月10日,郑律成被中共中央宣传部、中央组织部、中央统战部、解放军总政治部等11个部门评为"100位为新中国成立做出突出贡献的英雄模范人物"之一。

八路军进行曲

选自《八路军大合唱》

(齐唱)

公　木 词
郑律成 曲

1=C 2/4

进行速度　勇往直前

| 1. 1 1 1 | 1. 1. | 1 1 3 | 5 5 6 | 1. 6 | 5. 0 |
向前！向前！向前！我们的队伍　　向太阳，

| 1 1 3 | 6 5. 3 | 2 — | 2. 0 | 1 1 3 | 5 5 6 |
脚踏着祖国的大　地，背负着民族的

| 1. 6 | 5 0 | 1 1 3 5 5 | 6 6 5 3 3 | 2 — | 1. 0 |
希　望，我们是一支不可战胜的力　量。

| 2 2 3 | 5 5 1 | 6. 2 | 5. 0 | 2 2 3 | 5 5 1 |
我们是善战的健　儿，我们是民族的

| 6. 5 3 | 2 0 | 1. 3 5 5 | 3. 5 1 1 | 5. 7 2 2 | 3. 2 1 |
武　装，从不畏惧，决不屈服，坚决抵抗，直到把

| 5 5 | 6. 1 2 | 2 5 | 3. 2 1 | 5 5 |
日寇逐出国　境，自由的旗帜

| 6. 1 7 2 | 1 0 | 1 0 | 1 7 6 7 | 1. 1 |
高高飘扬。听，风在呼啸军号

| 5 0 | 3 0 5 5 | 6 5 6 1 | 2 — | 2. 0 |
响！听，抗战歌声多嘹亮！

| 5 3. 2 | 1 1 1 1 | 1. 7 6 1 1 | 5 5 | 5 3. 2 |
同志们整齐步伐奔赴解放的疆场，同志们

| 1 1 1 1 | 1. 7 6 1 1 | 2 5 | 5. 5 6 6 | 5 5 5 1 1 |
整齐步伐奔赴敌人的后　方。向前！向前！我们的队伍

(1 1 | 1 1 | 1 0)

| 2 3 1 | 2. 2 2 2 | 3 2. | 1. 5 6 7 | 2 1. | 0 0 ||
向太阳，向华北的原野，向塞外的山岗！

马可和《咱们工人有力量》

马可(1918—1976),江苏徐州人。曾在河南大学化学系学习,在冼星海的引导下参加了抗日救亡活动。1939年抵达延安,在鲁迅艺术学院音乐工作团学习和工作,曾得到冼星海、吕骥等音乐家的悉心指导。他记录、整理过大量陕甘宁边区的民歌。后在东北解放区从事音乐活动。新中国成立后任中国音乐学院副院长、《人民音乐》主编。一生创作了大量音乐作品,其中以歌曲《南泥湾》《我们是民主青年》《咱们工人有力量》、秧歌剧《夫妻识字》、歌剧《白毛女》(与瞿维、张鲁、向隅等合作)、《小二黑结婚》、管弦乐《陕北组曲》等最为著名。

《咱们工人有力量》是马可作品中的一首代表性歌曲,作于1948年5月,当时东北已经解放,作者在鞍山钢铁厂体验生活时,被火热的生活所感染,就作词作曲,创作了这首热情洋溢的工人歌曲。作品表现出新时代中国工人的崭新形象,富有民族特色,形象地抒发出人民当家做主的自豪感。

歌曲采用领唱和齐唱相结合的手法,塑造出工人阶级的崭新形象。旋法具有鲜明的民族色彩,特别是添加了豪情奔放的衬腔后,更加渲染出热火朝天的气氛,被认为是最能体现工人阶级性格的一首"劲歌"。新中国成立后继续在歌坛上传唱,直至唱到了改革开放后的当代,是一首生命力长盛不衰的工人歌曲。

马可在音乐民族化的道路上积极探索,并取得了丰硕成果。不仅撰写论文,陈述观点,而且勇于实践,将他积累的民歌素材不断运用到他的音乐作品中去。除了在歌曲创作中不断实践外,还在歌剧《白毛女》中巧妙运用,终于写成了中国第一部大型民族歌剧,演出后反响强烈,有口皆碑,其中的《北风吹》《漫天风雪》传唱至今。

马可还在刘志丹逝世时创作了葬礼音乐,这首哀乐运用陕北民歌素材,通过缓慢的节奏、伤感的音调,渲染出悲痛的气氛,成为独具中国特色的礼仪音乐。现在,不管功臣名人,还是普通百姓,都用这首乐曲为离世的亲人送行。

"文革"中,马可蒙难9年。1976年7月27日,因病在北京逝世。

咱们工人有力量

（领唱、齐唱）

马　可词曲

1=♭B　2/4

稍快　活泼、愉快地

5 5 3 | 1 1 | 5. 6 5 | 3 X | 5 3 1 1 |
(领)咱 们　工 人　有　力　量，(齐)咳！咱们工人

5 6 5 3 | 2 2 3 | 6 5 6 | 1. 3 5 | X |
有力量！(领)每天　每日　工　作　忙，(齐)咳！

2 3 5 6 | 1 3 5 | 6 6 5 | 1. 6 5 6 | 2 2 1 |
每天每日工作忙，盖成　了　高楼大厦，修起了

3. 2 1 2 | 3 3 5 | 3 2 3 | 3 2 3 5 6 | 1 0 5 |
铁路煤矿，改造　得世　界　变(呀么)变了　样！哎

3. 2 ‖: 3 3 2 3 2 | 1 1 1 3 5 | 3 3 2 3 2 | 1 1 3 5 :‖
咳！{(领)发动了机器(齐)轰隆隆地响,(领)举起了铁锤(齐)响叮当！
 (领)造成了犁锄(齐)好　生　产,(领)造成了枪炮(齐)送前方！

1. 6 1 1 | 0 1 3 | 3 3 3 1 1 | 5 6 5 | 3 3 3 1 1 |
(领)哎　咳！哎咳！(齐)哎呀！(领)咱们的脸上(齐)发红光,(领)咱们的汗珠

5 6 5 | 3 6 1 ∨ 1 1 | 3 6 1 | 3 6 1 ∨ 1 1 | 2 3 5 |
(齐)往下淌！(领)为什么？(齐)为了　求解放,(领)为什么？(齐)为了　求解放,

3 0 6 0 | 3 0 6 0 | 3 3 5 | 3 2 3 | 3 2 3 5 6 | 1 - ‖
(领)哎！(齐)咳！(领)哎！(齐)咳！为了　咱　全中国　彻底　解　放！

瞿希贤和《全世界无产者联合起来》

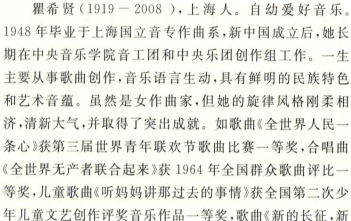

瞿希贤（1919－2008），上海人。自幼爱好音乐。1948年毕业于上海国立音专作曲系，新中国成立后，她长期在中央音乐学院音工团和中央乐团创作组工作。一生主要从事歌曲创作，音乐语言生动，具有鲜明的民族特色和艺术音蕴。虽然是女作曲家，但她的旋律风格刚柔相济，清新大气，并取得了突出成就。如歌曲《全世界人民一条心》获第三届世界青年联欢节歌曲比赛一等奖，合唱曲《全世界无产者联合起来》获1964年全国群众歌曲评比一等奖，儿童歌曲《听妈妈讲那过去的事情》获全国第二次少年儿童文艺创作评奖音乐作品一等奖，歌曲《新的长征，新的战斗》于1980年被评为优秀群众歌曲。她的合唱作品也享誉乐坛，如《牧歌》《红军根据地大合唱》《飞来的花瓣》《乌苏里船歌》等，都是合唱曲库中的经典作品。

瞿希贤是上海人，注定了她具有广采博收的"海派"追求；她又是上海音乐专科学校毕业的高才生，注定了她具有驾轻就熟的作曲功力。这么一个大都市又是科班出身的专业人员，却一辈子在中央乐团里默默无闻地从事歌曲创作，不能不说是歌坛的幸事。新中国成立初期，歌曲创作人员大多是业余作者，正是瞿希贤这样的专业作者的加盟，歌曲创作水平直线上升。瞿希贤果然出手不凡，佳作迭出，一首首歌曲成为经典。许多作品由于旋律独领风骚，被编进当代的各种"歌典"中，使这些闪光的旋律不断流传。

《全世界无产者联合起来》就是一首曾经响彻歌坛的合唱作品。"全世界无产者联合起来"是《共产主义者同盟章程》中的行动口号。当时，作为社会主义国家的中国当然积极响应，要为实现共产主义而呼号呐喊。曾创作《黄河大合唱》的歌词家光未然写出了气势磅礴的歌词，却由女性作曲家瞿希贤锦上添花。

歌曲为三部曲式，A段通过"前长后短"的动机和"级进加平进"的旋法，产生了排山倒海的气势。B段以舒缓壮丽的音调和威严蔑视的音调相结合，表现出作者爱憎分明的立场。再现乐段提高音区，推向高潮。而且，声部设计简单而有效，成为一首雅俗共赏的合唱歌曲。

全世界无产者联合起来

（合唱）

光未然 词
瞿希贤 曲

1=♭B 4/4

中速 节奏明确 坚定沉着 雄浑有力地

(齐)山连着山，海连着海，全世界无产者联合起来！海靠着山，山靠着海，全世界无产者联合起来！

壮丽地

(女齐)红日出山临大海，照亮了人民解放的新时代，看旧世界正在土崩瓦解,(男女齐)穷苦人出头之日已经到来，已经到来！

mf 藐视、威严地

(男齐)帝国主义反动派、妖魔鬼怪,(男女齐)怎抵得革命

百年百家百歌

048

怒潮排山倒海,哪怕它纸老虎张牙舞爪,戳穿它,敲碎它,把它消灭,把它消灭!

(齐)我们是山,我们是海,山摇地动怒潮澎湃,穷苦人出头之日已经到来,已经到来!

我们是山,我们是海,我们打碎的是脚镣手铐,我们得到的是整个世界!

山连着山,海连着海,

瞿希贤和《全世界无产者联合起来》

049

李焕之和《社会主义好》

李焕之(1919—2000),福建晋江人,生于香港。1936年进入上海音专师从于萧友梅先生。1938年就读于延安鲁迅艺术学院音乐系,跟随冼星海学习作曲。1943年进入重庆青木关国立音乐学院,后留校任教,并主编《民族音乐》杂志。解放战争时期,任华北联大文艺学院音乐系主任。新中国成立后,在中央歌舞团和中央乐团从事音乐创作,并一直活跃在音乐领导岗位,直至在中国音乐家协会主席任上离休。

李焕之一生创作了大量音乐作品,管弦乐《春节组曲》《第一交响乐——英雄海岛》和古筝协奏曲《汨罗江幻想曲》《高山流水》为他的器乐曲精品。歌曲作品更加丰富多彩,曾经广泛传唱的歌曲有《民主建国进行曲》《新中国青年进行曲》《在祖国和平土地上》等。他还将民歌《东方红》《三十里铺》《八月桂花遍地开》编写成合唱作品,成为多声部民歌的经典。值得一书的是他还为《中华人民共和国国歌》编配合唱谱、钢琴伴奏谱与管弦乐总谱,成为各专业团队演唱、演奏国歌的"样板"。

李焕之在合唱指挥、理论著述方面也有很深造诣,他出版的专著有《作曲教程》《怎样学习作曲》《音乐创作散论》《民族民间音乐散论》《论作曲的技术》等,成为专业和业余作者追捧的参考读物。

而李焕之最家喻户晓的作品是歌曲《社会主义好》(希扬词)。这首歌创作于1958年,是一首伴随新中国成立后进行社会主义建设的革命歌曲。它以朴实的语言,富有新意的旋律,表达了中国人民对党对祖国的赤诚之心。不管领略歌词,还是感受旋律,都对祖国的美好前程充满自信。

歌曲以进行曲的速度,将旋律设计得奋发昂扬,颂扬了中国共产党领导下的新中国已经迎来了欣欣向荣的繁荣景象,同时唱出了全国人民坚决跟定共产党走社会主义道路的心声。旋律从"角音"开始,显得亲切而柔和,中途重用附点音型,增加了坚定的力感,然后构成不规则形态的单乐段,最后采用补充终止结束全曲。由于音域不宽,节奏不难,成为一首万众齐唱的优秀群众歌曲。

社会主义好

希 扬 词
李焕之 曲

1=G 2/4

稍快 满怀热情地

3 3 3 5 | 3. 2 | 1 6 1 2 | 3 - | 3 3 3 5 | 6 5 6 |
1.社会主义 好， 社会主义 好！ 社会主义 国 家
2.共产党 好， 共产党 好！ 共产党是人民的

6 6 6 1 | 2 - | 3. 2 1 0 | 1. 6 5 0 | 3. 5 3 2 | 1. 2 1 2 |
人民地位高， 反动派，被打倒，帝国主义夹着尾巴
好 领 导， 说得到，做得到，全心全意为了人民

3 6 1 | 5 - | 3. 5 3 5 | 6 6 5 6 - | 3 2 3 |
逃 跑 了。 全国人民大团 结， 掀起了
立 功 劳。 坚决跟着共产 党， 要把

6 0 5 0 | 3 0 2 0 | 6. 5 3 2 | 1. 2 | 6. 5 3 2 | 1 0 :||
社 会 主 义 建设高潮， 建设高 潮。
伟 大 祖 国 建设好， 建设 好。

||: 3 3 3 5 | 3. 2 | 1 6 1 2 | 3 0 | 3 3 3 5 | 6 5 |
3.社会主义 好， 社会主义 好！ 社会主义 江 山
4.共产党 好， 共产党 好！ 共产党 领 导

6 6 1 | 2 - | 3. 2 1 1 | 1. 6 5 0 | 3. 5 3 2 | 1. 2 1 2 |
人 民 保； 人民江山坐的牢，反动分子想 反也
中国富强 了； 人民江山坐得牢，反动分子想 反也

3 6 1 | 5 - | 3. 5 3 5 | 6 5 | 3. 2 3 5 | 6 - |
反 不 了。 社会主义社 会 一定胜利，
反 不 了。 社会主义社 会 一定胜利，

3. 2 3 5 | 6 5 | 6. 5 3 2 | 1. 2 | 6. 5 3 2 | 1 0 :||
共产主义社 会 一定来 到， 一定来 到！
共产主义社 会 一定来 到， 一定来 到！

刘炽和《我的祖国》

刘炽(1921—1998),原名刘德荫,陕西西安人。1939年加入中国共产党。次年毕业于延安鲁艺音乐系。曾任职于鲁艺音乐研究室,后任东北文工团音乐部主任、东北鲁艺教员。新中国成立后,历任中央实验歌剧院作曲、辽宁歌剧院副院长、中国煤矿文工团总团团长、中国歌剧研究会副会长。

刘炽从小随民间艺人学习器乐演奏,打下了坚实的民族音乐基础。1936年参加工农红军后,被推荐到红军人民剧社当了小演员。后考入延安鲁迅艺术文学院第三期音乐系,师从音乐家冼星海学作曲和指挥,毕业后开始走上专业音乐创作道路。

刘炽一生创作了大量音乐作品,数量之多,质量之高,流传之广,实属罕见。尤其是他的电影歌曲更是影响深远,如《我的祖国》《英雄儿女》《让我们荡起双桨》等,都是数代人传唱的优秀歌曲。特别是《我的祖国》更是成为爱国歌曲中的代表作品,至今还回响在歌坛上。

1956年,电影《上甘岭》的导演沙蒙找到刘炽,邀他承担影片的音乐创作。当他读到乔羽撰写的《我的祖国》的歌词后,立刻被朴实无华又诗情画意的词句所打动。他很快捕捉到了饱含深情又平易近人的音乐形象。为了营造出鲜明的对比效果,刘炽采用了主副歌的形式——主歌优美抒情,副歌高亢激情,形成了一首领唱和合唱相结合的声乐作品。当配入电影时,画面上志愿军勇士为消灭敌人而冲锋陷阵,歌声赞美了祖国的大好河山。审片时,刘炽虽然是个硬汉子,也激动得流下热泪。电影放映后,其中的同名插曲果然好评如潮,《我的祖国》不胫而走,风靡中国。

与《我的祖国》具有异曲同工之美的还有电影《英雄儿女》中的同名插曲,也采用主副歌的形式而获得了成功。

刘炽的歌曲成就引人瞩目。歌剧《白毛女》(与人合作),大合唱《祖国颂》,歌曲《翻身道情》(根据民歌编写)、《新疆好》(1954年获全国群众歌曲评选二等奖)、《让我们荡起双桨》(1978年获第一届全国少年儿童创作评选一等奖)等都是至今盛唱不衰的优秀作品。

我 的 祖 国

故事片《上甘岭》插曲

（领唱、合唱）

乔 羽 词
刘 炽 曲

1=F 4/4

稍慢 优美亲切

| 1 2 6 5 5. 6 | 3 5 i 6 5 - | 5 6 5 3 2 3 |

1. 一条大河　　波浪宽，　风吹稻花
2. 姑娘好像　　花一样，　小伙心胸
3. 好山好水　　好地方，　条条大路

| 5 3 6 1 2 - | 2 5 3 1 6 5 6 | 2 6 5 6 3. 2 |

香两岸，　我家就在　岸上住，
多宽广，　为了开辟　新天地，
都宽畅，　朋友来了　有好酒，

| 1 2 2 3 5 5 i 6 5 | 5 6 1 2 4. | 6 6 5. 6 3 2 1 - |

听惯了艄公的号子，看惯了船上的白帆。
唤醒了沉睡的高山，让那河流改变了模样。
若是那豺狼来了，迎接它的有猎枪。

稍快 宏阔、壮丽地

| 2/4 1 5 5 | 4/4 i - 2. i | 6 i 5 7 6 - | 5 3 i 6. 6 |

| 2/4 0 5 5 | 4/4 3 - 5. 5 | 3 - 4 - | 3 3 3 4. 3 |

mf
这是美丽的祖国，是我生长的
这是英雄的祖国，是我生长的
这是强大的祖国，是我生长的

| 2/4 0 { 5 5 | 4/4 5 - 7. 7 | 6 5 i - | 7 7 i i. i |
| 5 5 | 4/4 5 - 7. 7 | 6 5 4 - | 5 5 6 6. 6 |

| 2/4 0 5 5 | 4/4 1 - 5. 5 | 1 - 4 - | 5 5 6 6. 6 |

mf

刘炽和"我的祖国"

渐慢

```
5 6 1 2 3 - | 3 3 5 6  6 1 | 2  3 1 | 2. 1 |
2 6 6 7 1 - | 1  1 1  4 5 | 6  6 | 5. 6 |
2 6 6 7 1 - | 1  1 1 1  1 2 | 4  6 | 5. 6 |
```

地　方，　在　这片辽阔的　土　地　上，
地　方，　在　这片古老的　土　地　上，
地　方，　在　这片温暖的　土　地　上，

```
7 3 6 - | 6. 5 4. 5 | 6 - 7. 7 7 6 |
5 3 6 - | 3 - 1 - | 2 1 2 5. 5 5 3 |
```

啊，　　　　　　　　　　土　地　上

```
5 1 6 - | 6. 5 4. 5 | 4 6 5. 5 5 6 |
```

1.2. 原速　　　　　　　　　　　　3.

```
2 3 5 6 7 2 2 6 7 | 5 - - - :‖ 2 7 6 5 3 5 5 6 2 | 1 - - - ‖
5 3 2 3 4 5 5 4 3 | 2 - - - :‖ 5 5 4 2 1 1 1 4 6 | 5 - - - ‖
5 3 2 3 4 3 3 2 3 | 7 - - - :‖ 5 5 4 2 1 1 1 2 4 | 3 - - - ‖
```

到处都有明媚的风　光。　　　　到处都有和平的阳　光。
到处都有青春的力　量。

```
5 5 5 3 2 5 5 6 2 | 7 - - - :‖ 2 2 1 7 6 1 1 6 2 | 1 - - - ‖
5 5 5 3 2 5 5 6 2 | 5 - - - :‖ 7 7 6 5 6 5 5 6 4 | 5 - - - ‖
7 7 7 1 2 7 7 1 6 | 5 - - - :‖ 5 5 5 6 5 3 1 1 2 6 | 1 - - - ‖
7 7 7 1 2 2 2 2 | 5 - - - :‖ 5 5 6 5 3 1 1 2 6 | 1 - - - ‖
```

践耳和《唱支山歌给党听》

践耳(1922—),原名朱践耳,安徽泾县人。生于天津,长于上海,中学时代曾自学钢琴、作曲。1945年加入新四军苏中军区前线剧团。1947年担任华东军区文工团乐队队长兼指挥。新中国成立后在上海、北京等电影制片厂任作曲。1949年起担任过上影、北影、新影、上海歌剧院、上海交响乐团的专职作曲。1955年赴苏联进入莫斯科柴科夫斯基音乐学院学习作曲。1960年毕业回国,在上海实验歌剧院任作曲。1975年调入上海交响乐团工作。

践耳的主要作曲成就是他的交响曲创作,如管弦乐曲《节日序曲》、交响合唱《英雄的诗篇》、交响幻想曲《纪念为真理而献身的勇士》、交响组曲《黔岭素描》、管弦乐音诗《纳西一奇》《第一交响曲》《第二交响曲》……简直难以计数,都是中国器乐创作领域引以为豪的代表性作品。还有小巧玲珑的民乐曲《翻身的日子》也倍受乐迷喜爱。

除此之外,他的歌曲创作也收获颇丰。在20世纪60年代全国人民"学习雷锋"的热潮中,他创作的合唱曲《接过雷锋的枪》和独唱曲《唱支山歌给党听》,都一鸣惊人,并盛唱不衰。特别是《唱支山歌给党听》这首歌由于旋律亲切感人,被藏族歌唱家才旦卓玛首唱后,迅速风靡全国。

《唱支山歌给党听》歌词选自《雷锋日记》,表达了雷锋同志对党的一片赤诚之心,同样也感动了曲作者践耳。他采用了带再现的三部曲式,A段采用歌唱性风格的起承转合结构,转句和合句写得不落俗套,引人入胜。音调充满着深情,表达了雷锋对党的无比热爱。B段进入低音区,并重用附点、切分、休止符,表达出对旧社会的无比仇恨。时而悲痛凄楚,如泣如诉,时而壮怀激烈,字字铿锵,表达了雷锋跟党闹革命的坚定决心。第三乐段平稳地再回到A段,再现主题,不但加深了旋律的印象,并把音乐推向了高潮。

践耳还有一首《清晰的记忆》也写得令人回肠荡气,成为美声歌手喜爱的一首独唱曲。这首歌曲以真挚的情愫感动了歌手,也打动了听众,与《唱支山歌给党听》一起,成为歌颂党的"姐妹篇"。

唱支山歌给党听

故事片《雷锋》插曲

（女声独唱）

蕉萍词
践耳曲

1=A 2/4

mf
3. 3 3 6 | 5. 3 | 5 1 6 | 2 — | 5 3 5 6 | 1. 2 |
唱 支 山 歌 给 党 听， 我 把 党 来

3 5 7 6 5 | 6. — | 1 1 6 5 | 3 5 | 3 | 3 4 6 1 2 3 |
比 母 亲， 母 亲 只 生 了 我 的 身

f
2/4 0 2 3 | 6. 5 4 6 | 5 — | 4 3 6 5 | 1 — | 3 5 6 5 |
党 的 光 辉 照 我 心。

(0 5 4 |

p mp 仇恨地
1. 3 2 1 | 0 7 6 5 | 3 5) | 6 6 7 | 5 3. | 1 0 1 0 |
 旧 社 会 鞭 子

稍快 昂扬地
5 3 1 0 | 2. 2 2 7 | 6 1 7 6 | 3 5 | 6 | 5 — | 1 1 2 |
抽 我 身， 母 亲 含 恨 泪 淋 淋。 共 产

3 — | 2 2 3 5 1 | 2 — | 3. 3 | 5 0 3 0 | 2 1 7 6 |
党 号 召 我 闹 革 命， 夺 过 鞭 子 揍 敌 人。

渐慢
f f 3
5. 3 5 6 | 1 1 | 3 6 | 5 6 5 | 3 — | 6. 1 2 2 | 2. 3 5 5 |
共 产 党 号 召 我 闹 革 命， 夺 过 鞭 子 夺 过 鞭 子

0 6 2 | 5 — | 5 5 0 | (5 6 5 3 2 3 2 7 | 6 7 6 5 3 5 |
揍 敌 人。

唱 支 山 歌 给 党 听，我 把 党 来 比 母 亲，母 亲 只 生 了 我 的 身，党 的 光 辉 照 我 心，党 的 光 辉 照 我 心。

唐诃和《众手浇开幸福花》

唐诃(1922—2013),原名张化愚,河北易县人。1938年参加八路军。曾任中国音乐家协会常务理事,北京军区战友文工团副团长等职。1940年开始音乐创作,共作有上千首歌曲,影响较大的作品有《在村外小河旁》《众手浇开幸福花》《祖国祖国我爱你》《解放军野营进山村》《打靶歌》等歌曲,还创作了《花儿朵朵》《锦上添花》《甜蜜的事业》《决裂》等多部电影音乐,其中多首电影插曲也随之流行。他还是大型声乐套曲《长征组歌》的主创人员,其中多首脍炙人口的合唱作品是他的杰作。

在唐诃的所有歌曲中,《众手浇开幸福花》是一首生命力较强的作品,至今还在歌坛上回响。歌曲写于20世纪60年代,是为同名电影谱写的一首插曲,影片描写了新成立的婚姻介绍所,为社会青年喜搭鹊桥,使一对对有情人结为伉俪的故事。

歌曲采用了活泼的演唱风格、清新的民族语言、爽朗的时代节奏,写成了这首抒情性、民族性、时代性、艺术性、群众性完美结合的女声独唱曲。旋律采用山西民歌风的羽调式,强调主属音的跳进,还镶嵌了上下行的大跳旋法,"字里行间"多处运用移宫手法,使旋律进行扑朔迷离,特别是终止式的离调色彩更是让人回味无穷。通过作者的巧妙驾驭,营造出热烈而欢乐的气氛。经马玉涛首唱后,成为那个年代优秀的群众歌曲。改革开放后,因为歌曲唱出了"众人拾柴火焰高"的永恒主题,还是受到歌手的青睐。

唐诃先生是战友文工团的创作中坚,好多歌曲都是集体创作,与晨耕、生茂都是相互信赖的"黄金搭档",所以成就了经典作品《长征组歌》。

唐诃不但是位卓有成效的作曲家,而且还是一位善于总结经验的理论家,曾撰写了上百篇音乐论文,后结集《歌曲创作漫谈》出版,成为一本雅俗共赏的作曲参考书,让更多作曲者从他的创作经验中得到启发与借鉴,在音乐界产生了广泛的影响。

唐诃还是一位多才多艺的音乐家,不但作曲精深,而且擅长书法,他的作品曾传到日本、美国、新加坡等国家,并收入《中国百名艺术家书画册》《中国书画撷英》《中华传世书画鉴赏》等专辑中。

众手浇开幸福花

（男声独唱）

孔祥雨 词
唐　诃 曲

1=F 4/4

稍快 欢乐、热情地

(6 6̇1 36 6̇65 36 | 66 3535 66 36 | 66 2̇2̇2̇ 1̇1̇6 5 |

3532 7.2 326) | 6 6̇1 3 6 65 3 | 66 3535 6 — |
　　　　　　　　　　　千朵　花(呀)　万(哪)朵　花，

66 2̇2̇2̇ 1̇1̇6 5 | 3 32 7.2 3 — | 33 6 335 6 |
比不上(那个)公社 的　幸(哪) 福 花。 千年(呀) 万代(呀)

3 6 6532 1. 6 | 22 35 32 17 | 656 75 6 — |
开　不　败，　岁岁 长(来) 月月 发　月　月　发。

66 33 635 6 | 1̇6 6532 72 3 | 33 6 3.5 65 |
花香 香在 心里 头， 花红 红遍 社员 家。 毛主席 领　路

3 6 6532 1. 6 | 22 35 32 17 | 656 75 6 — |
咱　们　走，　众手 　浇　开　幸　福　花。

33 6 3.5 65 | 36 6532 1. 6 | 22 35 32 17 | 656 75 6 — |
毛主席 领路 咱们 走， 众手　浇　开　幸　福　花。

66 2̇ 1̇65 | 3532 72 326 | 22 35 32 17 | 656 75 6 — ‖
毛主席 领路 咱们 走， 众手　浇　开　幸　福　花。

晨耕和《我和班长》

晨耕（1923—2001），原名陈宝锷。河北完县人。从小受到家庭影响，七岁就在地方民间乐队吹奏竹笛和演奏打击乐器。1937年参加八路军，1938年调冲锋剧社，后调部队文工团，曾在华北联大文艺学院音乐系学习，由于天资聪慧，很快掌握了作曲理论和指挥技术。新中国成立以后奉命创办军乐团，立即投入开国大典的军乐排练中，那时赫赫有名的罗浪任总指挥，晨耕担任了副总指挥。由于他早年曾有当骑兵警卫员的经历，就驾轻就熟地写出了《骑兵进行曲》，该曲回响在天安门广场时即广受欢迎，后来成为军乐团的保留曲目。晨耕随后进中央音乐学院进修作曲。后任战友歌舞团团长兼艺术指导。

晨耕一生作有500多件音乐作品，代表作品有歌曲《两个小伙一般高》《我和班长》《歌唱光荣的八大员》等，电影音乐《槐树庄》《桂林山水》《万水千山》（与时东濛合作）等。曾参与音乐舞蹈史诗《东方红》的音乐创作，并和唐诃、生茂、遇秋一起完成了经典声乐套曲《长征组歌》的创作。

当时，作为长征参加者的肖华同志为纪念长征胜利三十周年，抱病创作了十首构思已久的诗篇。这些诗作感情真挚、格律严谨、地域风格鲜明，反映了长征途中十个艰难的战斗场面。晨耕当时是战友文工团的领导，在他的带领下，终于群策群力，写出了十首环环紧扣又风格各异的合唱曲，把各地的民间音调与军旅音调和谐融汇，把通俗的音乐语言与丰富的音乐构思巧妙编织，生动地描绘出伟大长征的壮阔图景，塑造了人民军队一往无前的光辉形象，成为一部主题鲜明、内容丰富、形式新颖、风格独特的大型声乐套曲。

在晨耕的创作歌曲中，《我和班长》独领风骚，成为一首反映多彩军旅生活的男中音独唱歌曲。他认为，部队歌曲不应是千篇一律的进行曲，于是尝试创作了这首富有表演特色的歌曲。曲调具有燕赵地域的民族风格，节奏平中出奇，还镶嵌了口语化的衬腔，显得情趣盎然，活泼可爱。经马国光首唱后，立即得到部队指战员的热烈欢迎。另一首表演唱《歌唱光荣的八大员》也写得有声有色，直至现在，还被改词演唱。

我和班长

(男中音独唱)

郑　南词
晨　耕曲

1=G 2/4

稍快　真挚、亲切、风趣地

(5 55 5 55 | 5 55 6 55 | 5654 3432 | 1217 6765 | 5 55 6 55 | 5 55 6 55)

5 - | 5 - | 5 - ‖: 5 3 6 5 | 0 5 1 2 | 5 - |
哎，

1. 班　长　拉琴　我　唱　歌，
2. 我　划　船来　班长　掌　舵，
3. 我　站　岗来　班长　巡　航，
4. 我　像　弟弟　他　像　哥，

5 - | 2. 5 2 1 | 0 1 6 2 | 6. 5 | 5 - | 5 - |
歌　声朗朗　　像　小　河，
船　上满载　　丰　收　果，
四　支眼睛　　紧　搜　索，
当　兵一年　　没离开　过，

1 6 1 2 2 | 0 5 6 1 | 2. 3 2 | 6 6 5 6 5 | 4 4 5 | 6 2. 4 |
先　唱咱家乡　风　光　好，　再唱咱连队　英雄　多，唉唉嗨
流　水　急来　浪　头　大，　多亏了班长的粗胳膊，唉唉嗨
一　个　敌人　不　漏　掉，　一　个　坏蛋也不放过，唉唉嗨
今　天我戴上　五　好　花，　多亏了班长　帮助　我，唉唉嗨

6 - | 6 - | 2 2 2 2 5 | 2 5 | 1 7 6. 5 | 5 - |
嗨！
大家来唱歌　多　快　活　哟嗬嗨。
嗨！
碾碎那急浪　走　情　波　哟嗬嗨。
嗨！
共同唱起　胜　利　歌　哟嗬嗨。
嗨！
两颗红心献给　祖　国　哟嗬嗨。

结束句
渐慢

5 - ‖ 2. 2 2 5 | 2 2 5 | 1 7 6. 5 | 5 - ‖
两　颗红心　献给　祖　国　哟嗬嗨。

曹火星和《没有共产党就没有新中国》

曹火星（1924—1999），河北平山人。1938年参加革命，在晋察冀边区群众剧社工作，曾入华北联大文艺学院音乐系学习作曲和指挥。1949年任天津市音工团副团长。1952年后主要从事作曲和行政领导工作，历任天津歌舞团团长、创作组组长，天津歌舞剧院副院长、院长。曹火星一生创作了1600多首歌曲，但影响较大的唯有《没有共产党就没有新中国》这首举国传唱的革命歌曲，他被誉为"人民音乐家"。

1943年的4月，曹火星光荣地加入了中国共产党；同年10月，曹火星和战友们深入平西根据地开展抗日宣传，就在京郊百花山脚下的房山区霞云岭乡堂上村创作了歌曲《没有共产党就没有中国》。他把对党的热爱融入了这首赞歌中，谱出了"没有共产党就没有中国"的时代最强音，成为歌颂共产党和新中国血肉相连的进行曲风格的群众歌曲，产生了不可估量的影响。

新中国成立前夕，这首歌曲就在大江南北流行。这句"没有共产党就没有中国"的极具凝聚力和号召力的句子作为曲名，激励了全国人民在中国共产党领导下争取民族解放的信心。新中国成立后，毛主席充分肯定这首革命歌曲，并亲自在歌词中的"中国"前加了一个"新"字，从而更准确地反映出中国共产党的历史功绩。

歌曲旋律采用对仗句式，显得平衡而有力；采用首尾呼应，显得统一而严谨。音调铿锵而又抒情，节奏悠缓而又紧凑，富有章法，一气呵成。基本采用五声性旋法，由于具有鲜明的民族风格，深受人民大众欢迎。

为表彰曹火星的突出贡献，2008年，在他的家乡平山县西岗南村建立了"曹火星纪念馆"，由纪念碑、纪念亭、纪念馆、曹火星雕像等建筑组成。纪念馆主要为歌史陈列馆，通过珍贵的历史照片、文物，配以模拟场景和声光电手段，简明回顾了人民音乐家曹火星的成长历程，重点介绍了歌曲《没有共产党就没有新中国》诞生的历史背景、创作过程、历史地位和深远影响。

没有共产党就没有新中国

(齐唱)

曹火星词曲

1=A 2/4
稍快

没有共产党就没有新中国,没有共产党就没有新中国。共产党辛劳为民族,共产党他一心救中国。他指给了人民解放的道路,他领导中国走向光明,他坚持抗战八年多,他改善了人民生活,他建设了敌后根据地,他实行了民主好处多。没有共产党就没有新中国,没有共产党就没有新中国。

彦克和《骑马挎枪走天下》

彦克(1924—2003),山西孝义人。1938年进吕梁抗战剧团。曾任延安部队艺术学校分队长。1939年在延安参加了由冼星海担任指挥的500人合唱队,演唱了气势磅礴的《黄河大合唱》而深受鼓舞,并立志今后也要在音乐事业中有所作为。后在东北抗日联军总部《自卫报》任随军记者,在第四野战军保卫部宣传队任队长。新中国成立后,历任中南军区文工团艺术指导、广州军区歌舞团团长、总政治部文工团创作室副主任。作有舞蹈音乐《艰苦岁月》《五朵红云》、电影音乐《农奴》《四渡赤水》等。创作歌曲更是不胜枚举,代表作品有《共产党来了苦变甜》《哈达献给毛主席》《骑马挎枪走天下》《库尔班大叔你上哪》《跳木马》《神枪手》《回延安》等。曾参加大型音乐舞蹈史诗《东方红》的音乐创作,他与吕远合作的《七律·长征》外,独立作曲的《红军想念毛泽东》和《双双草鞋送红军》均被采用。

《骑马挎枪走天下》是彦克作品中最亮丽的一首。这首军旅题材的抒情歌曲创作于1956年,那时我国进入了社会主义建设的新时期,祖国面貌呈现出一派生机勃勃的动人景象。人民解放军也从动荡的战争生活逐渐转入到和平建设时期。歌词写出了战士忠于祖国的豪迈气概,通过"骑马挎枪"的动态,反映出甘于"走天下"的炽热情态。

旋律采用"快拉慢唱"形式的抒情乐段和近似说唱形式的叙述乐段交替出现,犹似"咏叹调"和"宣叙调"的叠置,成为一首富有新意的男声独唱歌曲,深受几代歌手的欢迎。

彦克创作的歌曲《回延安》也可圈可点,彦克写出了老干部重回延安时触景生情的感受。歌曲采用西北音调,通过抒情与叙述相结合的三段体,将"回延安"的复杂情感处理得感人而又细腻。

彦克歌曲中的"表演唱"也很有特色,《库尔班大叔你上哪》《跳木马》《神枪手》等都是深受部队战士欢迎的表演唱作品。由于作者熟悉军营生活,捕捉到适宜表演的音乐形象,常能设计出富有表演空间的旋律来,因此,他创作的表演唱作品多次在全军会演中获奖。

骑马挎枪走天下

（男高音独唱）

张永枚 词
彦 克 曲

1=E 4/4

稍快 充满欢快和自豪

(1. 2 1. 5 | 1. 2 1. 5 | 1 2 1 5 1 2 1 5 | 1 5 1 0)|

(5. 6 5 6 5 6 5 2 | 5 - -)
5. 6 5 6 5 2 | 5 - - | 5 0 0 1 | 5. 6 5. 1 1 |
骑　　　马　　　　　　　　挎　枪　走　天

(2 2 1 7 1 2 4 2 4 2. 5)　　　　　　　(5 2 1 7 5 | 7 1 2 4 2 4 5 0)
2 - - | 2. 1 1. 6 | 1 5 6 5 | 5 - - 1 |
下，　　　祖　国　到　处，　　　　　　　到

渐慢　　　　　　　　　　　　　　(1 7 1 2 5 1 5 1 5)
5. 4 3 2 1 2 | 5 - - 1 | 5. 6 5 4 2 4 | 1 - - - |
处　是　我　的　家，　　到　处　是　我　的　家。

慢板 近似朗诵　　渐快
1 1 2 1 2 1 2 1 5 | 1 1 2 1 2 1 5 1 | 2 3 2 3 2 3 2 3 ³2 6 |
我曾在家乡开荒地，我曾在家乡把船划，每寸土地连着我的心，

2 3 3 2 3 2 2 6 2 | (2 2 3 2 3 2 3 2 6 #2) | 5 6 5 5 6 5 6 5 2 |
家乡的山水把我养大。　　　　　　　　　　　　为求解放我把杖打，

5 5 6 5 6 5 6 5 6 2 5 | 1 2 1 1 2 1 2 1 5 | 1 1 2 1 2 2 1 |
毛主席派我们到长白山下，地冻三尺不怕冷，北方的妈妈送我

彦克和"骑马挎枪走天下"

（5 23 4545）回原速 稍快

7 6 5 2 5 0 | 1. 5 6 4 3 2 | 1 2 5 - | 1. 5 6 5 6 5 6 |
棉鞋和靰鞡。　　千里行军不怕难，　　北　方的大嫂为我

5 4 3 2 5 - | 2. 5 1 7 6 | 5 6 5 4. 2 | 1 1 2 1 2　1 2 |
煮饭又烧茶。　生了病，　挂　了花，　北方的兄弟为我

1 5 1（1 1 5 1）5 | 1. 2 1 2 1 5 | 1 - - 1 | 5. 6 5. 1 1 |
抬担架。　　我骑　马　挎　枪　走天

（2 2 1 7 1 2 4 2 4 2 5）　　　　（5 2 1 7 5 | 7 1 2 4 2 4 5 0）
2 - - | 2. 1 1. 6 | 1 5 6 5 - | 5 - - 1 |
下，　　祖国到　处，　　　到

渐慢　　　　　　　　　　（1 7 1 2 5 1 5 1 5）
5. 4 3 2 1 2 | 5 - 1 | 5. 6 5 4 2 4 | 1 - - - |
处是我　的　家，　到　处是我　的　家。

慢板 近似朗诵 渐快

1 1 2 1 2 1 2 1 2 1 5 | 1 2 2 1 2 1 2 1 5 1 | 2 3 2 2 3 2 3 2 6 |
我们到 珠江边上把营扎，　推船的大哥帮我饮战马；阿爹请我到家里坐，

2 2 3 2 2 3 2 6 2 | （2 2 3 2 3 2 3 2 6 2） | 5 6 5 5 6 5 6 5 2 |
小姑娘为我把荔枝拿。　　　　　　　　　　　阿妈为我 补军装，

5 6 5 6 5 2 5 | 1 2 1 1 2 1 2 1 5 | 1 2 1 2 1 2 1 5 1 |
穿针引线坐灯下；家务事儿和我谈，　一夜说不完的知心话。

（1 1 2 1 2 1 5 1）5 | 1. 2 1 2 1 5 | 1 - - 1 | 5. 6 5. 1 1 |
我骑　马　挎　枪　走天

彦克和"骑马挎枪走天下"

罗宗贤和《岩口滴水》

罗宗贤（1925－1968），河北定县人。1938年参加八路军。曾任冀中军区火线剧社演员、晋绥军区政治部宣传队组长。新中国成立后，历任第一野战军文工团指导员、西南军区文工团音乐研究室副主任、总政治部文工团歌剧团创作员。曾创作歌剧音乐《刘胡兰》《草原之歌》，留下了许多优美的歌唱旋律。20世纪60年代初创作了电影音乐《阿诗玛》（与葛炎合作），写了多首传唱好歌，如《长湖水清又凉》《马铃儿响来玉鸟唱》等。1958年创作的《岩口滴水》，在1959年获第七届世界青年联欢节抒情歌曲三等奖，从此声名远扬。随后，他的《桂花开来幸福来》也不胫而走，成为苗族歌曲的代表作品。

创作《岩口滴水》时，罗宗贤与词作者一起深入生活，词作者将劳动者的崇高情怀融入"滴水石穿"的比喻中，而且词中隐约传出爱情信息，成为那个时代令人怦然心动的亮点，曲作者"一见钟情"，就谱成了这首歌曲。

作曲家罗宗贤运用云南民歌的素材，构成了带再现的三部曲式。全曲音域宽广，音调抒情，A段是抒情的自由乐段，B段是紧凑的快板乐段，在羽调式框架中进行有机对比，最后形成了情绪饱满的高潮。歌曲表达出边疆青年男女在劳动竞赛中建立起纯真的感情，抒发了他们为公路建设添砖加瓦的自豪情感。

由于《岩口滴水》的音域宽广，旋律跌宕，不但民族歌手欢喜演唱，美声歌手也欢喜演唱，成为一首能在国际舞台上唱响的独具中国特色的美声歌曲。直至当今，央视的"青歌赛"上还有歌手选唱这首歌曲。

值得一提的是，罗宗贤解放初调西南军区文工团，与军旅著名作曲家时乐濛共事，一起为《英雄们战胜了大渡河》谱曲且获得了成功。歌曲采用四川民歌素材写成了合唱形式，不但描绘出艰难的运输条件，而且揭示出军人的崇高品质，在首届全军会演中荣获一等奖。

不幸的是，"文革"中因电影《阿诗玛》被斥为"大毒草"而获罪，罗宗贤被打成反革命分子，受尽苦难，最后含冤而死。

岩口滴水

（女高音独唱）

任萍、田川词
罗宗贤曲

1=♭B 2/4

稍快

(7 6565 | 6̇ 3̇ 3̇3̇ | 3̇ 2̇3̇2̇1̇ | 2̇6̇ 66 | 1̇ 66 | 2̇ 66 |

3̇ 66 | 5̇ 66 ‖: 7 6̇7̇6̇5̇ | 6̇3̇ 5̇3̇ | 2̇3̇2̇1̇ | 2̇6̇ 1̇ |

速度稍自由

2̇ — | 2̇ 2̇2̇ | 3̇ —) | 1̇ 1̇6̇ 1̇2̇ | 3̇ — | 35̇ 6̇·5̇ 3̇·5̇3̇2̇ |
　　　　　　　　　　　　　 岩口 滴 水　　　 打 石

1̇6̇1̇ 1̇ | 1̇ 2̇3̇ 2̇1̇2̇ | 6̇5̇6̇ 6̇ | 1̇ 2̇1̇ | 6̇5̇6̇ 6̇ | 1̇ 3̇3̇6̇ |
崖， 　 点 点 滴 滴　 落 下 　来，　滴 水 穿

Ⅰ.
3̇ — | 3̇6̇ 1̇2̇3̇5̇ | 3̇ — | 3̇5̇ 6̇ 5̇6̇ | 3̇1̇ 3̇ | 2̇·3̇ 1̇·2̇6̇5̇ |
石　　 力　 量　 大，　打 得　磐 石　 如 花

Ⅱ.
(2̇· 3̇ | 1̇2̇ 6̇5̇ | 6̇ —)
6̇ — | (6̇6̇ 6̇ | 6̇6̇ 6̇ | 5̇ 6̇1̇ | 2̇· 1̇ | 6̇ — ‖
开。　　　　　　　　　 如　 花　 开。

稍快　愉快地颂扬

2̇ 2̇·3̇ 1̇6̇ 6̇ | 2̇ 2̇·3̇ 1̇6̇ 6̇ | 3̇ 6̇ | 5̇6̇5̇ 3̇ |
阿 哥 南 山　去 修 路呀嗨，一 镐　一 镐

5̇ 2̇·3̇ 1̇6̇ 6̇ | 6̇3̇ 3̇6̇ | 2̇· 3̇ | 6̇2̇ 2̇6̇ | 2̇ — |
把 山　开呀嗨，镐 头 磨 成　 锤 头 样，

$\widehat{3\dot66}$ | $\widehat{5\ 2\ 3\ 5}$ | $\widehat{5\ 6}\ 6$ | 6 - | $\widehat{3\dot66\ 3}$ | $\dot3$ - |

路像　金龙　绕　山崖。　路像　金龙

$\dot3\dot66\ 3$ | $\dot3$ - | $\dot3\dot66\ 3$ | $\dot3\ 2\ 2\ \dot1$ | $\dot1\ 7\ 7\ 6$ | 6 - |

绕　山　崖，　驮着　幸福　游过　来，

$6\ \dot1$ | $7\ 6$ | 6 - | $6\ \dot1$ | $7\ 6$ | 6 - | $6\ \dot1$ | $\dot2\ \dot3$ |

穷山　变　成　　花果　山，　摘朵　鲜花

$\dot3\ 5$ | $\dot2$ | 3 - | $\dot3\ 5\ \dot6\ 6$ | $\dot5\ \dot7$ | $\dot5\ \dot6$ - :||

给阿　哥　戴，　摘朵鲜花　给阿　哥戴。

070

黄准和《红色娘子军连歌》

黄准（1926— ），浙江黄岩人。1938年去延安鲁迅艺术学院向郑律成学声乐，向冼星海学作曲。1946年离开延安去大连文工团工作。1947年进东北电影制片厂，谱写了解放区第一部故事片《留下他打老蒋》的音乐。1949年先后在北京电影制片厂、上海电影制片厂任作曲。曾为《女篮5号》《青春万岁》《蚕花姑娘》《红色娘子军》《舞台姐妹》《北斗》《牧马人》等数十部影片作曲。其中，她创作的《红色娘子军连歌》产生了巨大影响，数十年来回响歌坛，一直成为表现女性英雄气质的代表作品。而且，这首歌曲后来还作为芭蕾舞剧《红色娘子军》的主题音乐，使"向前进，向前进……"的旋律产生出更广泛的影响。

1959年初春的一天，著名导演谢晋特邀黄准为电影《红色娘子军》作曲。黄准读完剧本后深为感动，只是对《红色娘子军连歌》是否重新创作举棋不定。有些剧组人员认为可以由现成的历史歌曲替代，不必新创。但黄准认为历史歌曲缺少与时俱进的新意，应该写一首既有海南特色，又有女性特点的新"连歌"。但是很有挑战性，如果写得"今不如昔"，那将愧对剧组，所以必须超越，没有退路。为此，她深入海南采风，不但走访老红军，而且还走访民歌手。经过反复思索和修改，一首结构短小、节奏昂扬、情感深沉、旋法新颖的歌曲跃然纸上。音调中不断进行调性转换，使旋律延伸扑朔迷离，引人入胜，随着影片的播放，《红色娘子军连连歌》随即传遍大江南北，为几代人所喜欢。

黄准是一位成绩斐然的女性作曲家。不但电影音乐有口皆碑，而且少儿歌曲也佳作迭出。20世纪50年代创作的《劳动最光荣》，成为培养学生从小爱劳动的著名儿童歌曲。《在老师身边》1981年获第二届全国儿童歌曲一等奖。《小猫钓鱼》获全国儿童歌曲奖。

粉碎"四人帮"后，黄准的创作激情不减当年，而且宝刀不老。她为电视连续剧《蹉跎岁月》谱写的主题歌《一支难忘的歌》，经女中音歌唱家关牧村演绎后，以其浑厚的音色、深沉的情感、不落俗套的旋律，获得了大众的喜爱，还被评为当年群众喜爱的优秀歌曲之一。

红色娘子军连歌

故事片《红色娘子军》主题歌
（齐唱）

梁　信词
黄　准曲

1=G 2/4

有力地

6 6 2 | 3 2 1 7 6 | 2 2 3 1 6 | 3. 2 | 6 1 1 7 6 5 |
1.向 前 进，　向 前 进，　战 士 的 责 任 重，　　妇 女 的 冤 仇
2.向 前 进，　向 前 进，　战 士 的 责 任 重，　　妇 女 的 冤 仇

6. 0 | 2 5 | 6 6 5 | 4. 3 2 1 2 | 3 — |
深，　　古 有 　花 木 兰，　替 父 去 从 军，
深，　　共 产 　主 义 真，　党 是 领 导 人，

3 6 | 1 3 2 | 5. #4 3 5 | 2 0 ‖ 6 6 2 |
今 有　娘 子 军，　扛 枪 为 人 民。　　　向 前 进
奴 隶　得 翻 身，　奴 隶 得 翻 身。

3 2 1 7 6 | 2 2 3 1 6 | 3. 2 | 6 1 1 7 6 5 | 6 — ‖
向 前 进，　战 士 的 责 任 重　　妇 女 的 冤 仇 深。

龙飞和《太湖美》

龙飞（1926－2004），原名龚茂。江苏海门人。早年在上海读书。1945年进入新四军苏中军区苏中公学学习。结业后历任苏中军区前线剧团团员，第三野战军文工团团员。新中国成立后，曾两次入上海音乐学院进修理论作曲。曾任华东军区解放军剧院作曲，南京部队前线歌舞团作曲，创作编导室主任。

龙飞青春年少时即踏上硝烟弥漫的革命征程，后风华正茂时走进了火热的和平建设时期，生活阅历丰富，为他日后的创作积累了取之不尽的源泉。他的歌曲以多姿多彩的旋律著称，情浓意厚，亲切感人。在他众多的优秀歌曲中，《太湖美》极富江南情韵，成为享誉海内外的传世精品。此歌于2002年被无锡市人民政府选定为无锡市市歌，他本人也因此荣获无锡市"荣誉市民"的称号。

《太湖美》创作于粉碎"四人帮"不久的1978年，那时正处于改革开放的初期，前线歌舞团创作人员一行到太湖边采风，词作者任红举被生机勃勃的湖畔景象所感染，立即写出了充满诗情画意的歌词来。曲作者当然要用苏南音调去谱曲才能"门当户对"。龙飞虽然是苏北人，但早已离开家乡，并有很长一段时间在苏沪生活，对苏南民歌早已熟悉，所以写得得心应手，一气呵成。

《太湖美》采用了苏州民歌《大九连环》的素材，根据新词进行了字正腔圆的编织，曲调委婉，旋法细腻，乐句节奏时松时紧，旋律进行首尾呼应，成为一首传统音调与现实题材完美结合的优秀独唱曲。只要听到《太湖美》的旋律，就能感受到万顷碧波的太湖景象，那山那水妩媚动人，引人入胜。当时，《太湖美》由红遍全国的歌唱家朱逢博首唱，悠扬的歌声别有风味，犹似带领大家走进小桥流水的江南人家，因此，歌曲很快走红，成为吴侬软语的代表作。很多歌手曾用甜糯的吴语演唱，给人留下了更加亲切的苏南印象。

龙飞晚年笔耕不辍，即使身患绝症，他还一边顽强地与病魔斗争，一边满怀激情地坚持创作，其中《纳西篝火啊哩哩》和《盼团圆》先后荣获"五个一工程奖"和"金钟奖"，取得了令人敬佩的艺术成就。

太 湖 美

（女声独唱）

任红举 词
龙　飞 曲

1=A 2/4

稍慢 甜美

(3.235 2317 | 6561 504 | 36 5432 | 1.6 1235) | i 661 3523 |

1. 太 湖
2. 太 湖

535 i | i6 3523 | 3 i. | 1. 2 353 | 27 605 |

美（呀）太 湖 美，　美　就　美 在
美（呀）太 湖 美，　美　就　美 在

i6 61 3523 | 535. | i i6 5617 | 66 056 | i i6 5617 |

太 湖　　　水。　水上 有白 帆哪，啊，水下 有红
太 湖　　　水。　党的 恩情 长呀，啊，春风 湖面

66 056 | i 61 5617 | 6. i 53 | 5 35 2354 | 3 — |

菱哪，啊，水边 芦苇 青，　水底 鱼虾 肥，
吹呀，啊，水是 丰收 酒，　湖是 碧玉 杯，

2 21 23 | 5 61 53 | i0 30 2 16 | 5653 5 | i i 61 |

湖水 织出 灌溉 网，稻香 果香 绕湖 飞。 哎 咳
湖岸 人民 跟党 走，建设 四化 显神 威。 哎 咳

2. i2 | i 35 2i | 6. i 53 | i 6 3523 | 3 1 — ‖

唷，　太 湖　美（呀）太 湖 美！
唷，　太 湖　美（呀）太 湖 美！

生茂和《马儿啊,你慢些走》

生茂(1928—2007),原名娄盛茂。河北晋县人。从小热爱音乐,自学成才。1945年参加八路军,曾任解放军第十九兵团文工团乐队队员。1950年进入中央音乐学院作曲系专修班学习。后历任北京军区战友文工团歌队副队长、创作员、编导室副主任、艺术指导等职。

一生倾心于歌曲创作,成就辉煌。代表作品有《真是乐死人》《学习雷锋好榜样》《马儿啊,你慢些走》《看见你们格外亲》《远方的书信乘风来》《走上练兵场》《沁园春·雪》《祖国一片新面貌》《老房东查铺》《毛主席啊,我们永远忠于您》等。1964年参与创作长征组歌《红军不怕远征难》,多首歌曲融入了他的智慧,成为举世闻名的"红色经典"。

生茂在60多年的军旅生涯中,踏遍军营哨所、前沿阵地,为部队谱写了无数赞歌,人称军旅歌曲大师。他的音乐语言朴素简约,富有特色,很多作品唱响了神州大地,成为20世纪六七十年代如雷贯耳的著名歌曲作家。其中《马儿啊,你慢些走》以其悠扬的旋律和爽朗的歌风,在歌坛上独树一帜,被评为20世纪华人音乐经典。

《马儿啊,你慢些走》是一首脍炙人口的歌曲,创作于1961年,当时云南作家李鉴尧到西双版纳体验生活,被那里的自然景色和人文风貌所感染,立即写下了《马儿啊,你慢些走》这首歌词,随后发表在《边疆文艺》上。后经中央人民广播电台配乐朗诵,产生了更大的反响。

当时在战友文工团工作的生茂发现这首独辟蹊径的词作后爱不释手,决定谱成一首"集南北之大成"的女声独唱曲。虽然他积累的民歌素材十分丰富,但是要想写出一首既有音乐形象,又有时代特色的歌曲谈何容易。数日苦思冥想,还是没有找到灵感。一天,他在空旷的小山顶上突然喊出了偶尔得之的"马儿啊……"的音乐主题,连忙拿出带在身上的铅笔头,打开烟纸,记下了那首优美的旋律。在"马铃声声"的前奏引领下,旋律潇洒延伸,B段写得委婉而甜美,特别是设计了"一波未平一波又起"的几个小拖腔,扣人心弦,引人入胜。经著名歌唱家马玉涛首唱后,立刻轰动乐坛,流行全国。

马儿啊,你慢些走

(女声独唱)

李鉴尧 词
生 茂 曲

1=C 4/4

小快板

(1̇1̇1̇ 1̇1̇1̇ 1̇1̇1̇ 1̇1̇1̇ | 1̇1̇1̇ 1̇1̇1̇ 1̇1̇1̇ 1̇1̇1̇ ‖: 232̇1̇ 62̇1̇6 5653 2532 |

1565 6565 1565 6565 | 51̇2̇1̇ 2̇1̇2̇1̇ 51̇2̇1̇ 2̇1̇2̇1̇) | 5　65̇ 1̇ - |

　　　　　　　　　　　　　　　　　　　　　　　　　　1.2.马 儿 啊,

1̇ - - - | 1̇ - - 2̇ | 1̇ 3̇ 2̇ 2̇1̇ | 6 51̇ 6. 36 |

你 慢 些 走 喂, 慢 些 走

(1565 6565 1565 6565 | 51̇2̇1̇ 2̇1̇2̇1̇ 51̇2̇1̇ 2̇1̇2̇1̇)

5 - - - | 5 - - - | 5 5 6 1̇ | 1̇ 1̇6 |

哎,　　　　　　　　　　　　　　　我 要 把 这

　　　　　　　　　　　　　　　　　这 一 条 林 荫

5 61̇1̇6 5 | 3 321 5 | 3 - - 5 | 232̇ 1̇2̇ 3 2 |

迷 人 的 景 色 看 个　　够。

小 道 多 清　　幽。

(1 1̇1̇ 2̇1̇ 1̇1̇ 2̇1̇)

1̇ - - - | 2̇ 2̇ 1̇ 2̇ 5 | 3 - - 5 | 6 6 1̇ 1̇ 65 |

肥 沃 的 大 地 好 像 是 浸 透 了

别 让 马 铃 敲 碎 林 中 的 寂

6 - - - | 5 5 6 1̇ | 2̇ - - 3̇ | 1̇ 1̇ 3̇2̇ 1̇6 |

油,　　良 田 万 亩 好 像 是 用

静,　　你看那姑 娘 正(啊) 在

| 5 6̲1̲ 6 5 | 3. 2̲ 1̲ 5 | ³5̄3 - - 5ˇ | 2̲3̲2̲1̲2̲ ⁵3̄ 2 |
黄 金 铺 就。
楼 前 刺 绣。

(1̇ 1̇ 1̇ 1̲̇ 1̲̇ 1̲̇ 1̲̇ 1̲̇ 1̲̇ 1̲̇ 1̲̇ 1̲̇)
⁶1̄ - - - | 1̇ ³3̄2̇ 1̇ | ⁱ6̄ 5̲1̲̇ ⁱ6̄ 5 | 3 3̲2̲ 1 5 |

稍慢
⁵3̄ - - 5 | 2̲3̲2̲1̲2̲ ⁵3̄ 2 | 1 - - -) | 1̇. ⁶1̄ 6̇. 1̇ 2̇ |
 没 见 过 青 山
 (1̲ 1̲ 6̲)
 路 旁 的 小 溪

5. 6̲ 6̲5̲3̲ | 2. 3̲3̲2̲1̲ | 2 - - - | ⁵3̄ 3 5 6 |
滴 翠 美 如 画， 没 见 过 人 在
拨 动 了 琴 弦， 好 像 是 为

1̇. 3̲2̲ 1̲6̲ | 5. 1̲̇ 6̲ 5̲3̲ | 5 - - - | 5̲ 5̲ 6̲ 1̲̇1̲̇ 1̲̇6̲ |
画 中 闹 丰 收， 没 见 过 绿 草 茵 茵
姑 娘 的 歌 声 伴 奏， 晚 风 扬 起 了

5 6̲1̲̇ 6̲5̲3̲ | 2̲ 2̲ 3 5. 6̲5̲3̲ | 3̲2̲ 1 2 - |
如 丝 毯， 没 见 过 绿 丝 毯 上 放 马 牛，
温 柔 的 翅 膀， 永 远 随 着 我 的 马 儿 走，

3̲ 3̲ 5̲6̲ 6̲6̲5̲ | 6 1̇ 2̇ - | 2̇ - 3 - |
没 见 过 百 绿 丛 中 有 新 村，
祖 国 (啊) 我 爱 你 多彩的风 姿，

原速
1̲̇ 1̲̇ 3̲2̲ 2̲1̲ | ⁱ6̲̇ 1̲̇ 2̲̇ 5 | 3. 5̲ 3 5 2̲ 1̲̇ 6̲ 1̲̇ |
没 见 过 槟 榔 树 下 有 竹
我 想 看 个 够 (啊) 总 也 看 不

```
5 3 5 — 3 | 2 32 12 5  3 2 | 1 2 1 — — |
楼,           有   竹    楼。
够,      总   也 看 不   够。

1 — — — | 1 — — 2 | 1 3 2 1 | 1 5 3 2 1 |
哎            哎  哎哎哎哎  哎 嗨 哎 哎

6· 1 5 1 6 3 6 | 5 — — — | 5 — — — |
哎,

3 3 5 6 6 5 6 | 1 1 — 6 | 2 2 1 2 |
没 见 过 这 么 蓝 的  天 (哪)   这 么 白 的
祖 国 (啊)    爱 你 这   美  丽 的 景

5 — — — | 1 6 5 | 2 32 12 | 5 — — 3 |
云,        灼 灼 桃  花
色,        我 愿 看  个    够

1.
( 1 1 1 1 1 1 1 1 1 1 | 1 1 1 1 1 1 1 1 1 1 )
3· 5 2 3  5 35 3 2 | 1 2 1 — — | 1 — — — :||
满   枝    头。
总   也 看 不

2.
( 1 1 1 1 1 1 1 1 1 1 | 1 1 1 1 1 1 1 1 1 1 | 1 1 )
1 2 1 — — | 1 — — — | 1 — 0 0 ||
够。
```

王锡仁和《太阳最红,毛主席最亲》

王锡仁(1929—2010),重庆江津人。1949年年底参军进入中国人民解放军第二野战军十一军文工团(后改编为海军青岛基地文工团)。1958年调海政文工团。1950年起从事歌曲创作,数十年来,兢兢业业,勤勤恳恳,为中国的音乐事业做出了重大贡献。他主创过家喻户晓的《红珊瑚》等多部歌剧,为三十多部影视剧配乐。特别在歌曲创作方面取得了骄人的成绩,《太阳最红,毛主席最亲》《父老乡亲》《白发亲娘》《中国的月亮》等是他的代表作品。

几十年来,王锡仁奔走在祖国各地,学习民间音乐。京剧、川剧、评剧、越剧、吕剧、梆子等戏曲剧种,以及京韵大鼓、苏州评弹、四川清音、四川扬琴、山东琴书等说唱艺术,王锡仁都深有研究,为日后的创作积累了丰富的素材,因此,他的歌曲旋律大多充满着色彩斑斓的民族风格。

1960年年初,由他主创的歌剧音乐《红珊瑚》(与胡士平合作)一举成名,被载入史册。他的第二次创作高峰是在1976年唐山大地震后不久毛主席逝世那段时光,当王锡仁在防震棚里手捧着付林写的《太阳最红,毛主席最亲》词稿时,禁不住泪流满面,因为国家面临着遭遇天灾又伟人离去的困难,需要有一首歌颂领袖的作品去鼓舞中国人民战胜困难的信心,他不顾还有余震的危险,来到空无一人的大楼里,铺开稿纸,乐泉喷涌,一挥而就。

歌曲结构是首尾呼应的多段体,采用领唱与合唱相结合的表现形式,把对毛主席的深情厚谊抒发得淋漓尽致。歌曲采用五声性旋法,表现出浓郁的海南民歌风。时而运用歌谣体叙述,时而运用颂歌体赞美;时而运用深情的中板,时而运用热烈的快板;时而运用宫调式,时而运用徵调式,显得层次清晰,对比鲜明。经海政文工歌唱家卞小贞首演后,歌曲立即风靡祖国大地。毛主席逝世后赞美伟大领袖的颂歌层出不穷,唯有这首《太阳最红,毛主席最亲》经久不息地传唱,成为王锡仁歌曲中影响力最大的一首作品。

20世纪90年代后期,他还写出了《父老乡亲》和《白发亲娘》(均为石顺义词),经歌唱家彭丽媛首唱后,立刻受到歌坛的追捧,成为他后期的代表作品。

太阳最红，毛主席最亲

（领唱、合唱）

付 林 词
王锡仁 曲

1=A 2/4 4/4

稍慢 深情地

王锡仁和《太阳最红，毛主席最亲》

```
 2 2 2 3 5 | 1. 2 3 6 | 3. 2 ⁼²  2  | 2.    3 | 6. 6 5 3 3 |
 心 中 的太 阳  永  不  落,          您  永  远 和 我们
```

```
         pp              mf                        pp
 5  -  | 0  0 | 0 3  6 5 6 | 2  -  | 2  -  |

 7  -  | 0  0 | 0 7  6 5 | 6  -  | 6  -  |
                   啊,

         pp              mp                        pp
 5  -  | 0  0 | 0 3  6 5 6 | 2  -  | 2  -  |

 5  -  | 0  0 | 0 6  2 3 | 4  -  | 4  -  |
```

比前略快些

```
 2. 3  6 5 | 2. 1  1 | 1  -  | 0  0 | 0  0 |
 心  连  心 啊!

        mp                 f
 0  0 | 0 3  5 6 | 1  -  | 3. 3  1 3 | 5. 3  3 5 |

 0  0 | 0 3  5 4 | 3  -  | 1. 1  5 1 | 3. 1  1 2 |
 啊!                        您 的 功 绩 比 天

        mp                 f
 0  0 | 0 3  5 6 | 1  -  | 3. 3  1 3 | 5. 3  3 5 |

 0  0 | 0 3  5 2 | 1  -  | 1. 1  5 1 | 3.    5 3 |
```

王锡仁和《太阳最红，毛主席最亲》

百年百家百歌

084

渐慢

0 0 | 0 3 5 6 | 1. 3 | 6. 6 5 3 3 2. 5 3 6 |
　　　　　　啊，　　　　您永远和我们心　连

2. 3 6 5 | 2. 1 | 1. 0 | 0 0 | 0 0 |

7 6 5 | 6. 5 5 | 5. 0 | 0 0 | 0 0 |
心连　心　啊！

2. 3 6 5 | 2. 1 | 1. 0 | 0 0 | 0 0 |

7 6 3 | 6. 5 5 | 5. 0 | 0 0 | 0 0 |

稍快
2. 1 5 | 5 - | (6 5 6 5 1 | 3 3 2 | 6 3 3 3 2 6 6 6 | 5 5 1) |
心　　啊！

4/4 1 1 2 3 6. 5 5 | 3. 5 5 3 2. 1 1 | 6 3 3 6 2 3 5 |
是您砸碎了铁锁链啰，奴隶翻身

1 6 2 3 5 - | 3 3 5 3 2. 1 1 | 5. 3 6 5 6 5. 3 3 |
做主人，　是您驱散了云和雾啊，

2 2 5 5 3 1 3 | 6 2 5 - | 1 1 2 3 6. 5 5 |
阳光普照大地换新春！（女齐）是您开出了

3. 5 5 3 2 1 1 | 6 3 3 6 2 3 5 | 1 6 2 3 5 - |
幸福泉啰，千秋万代　流不尽，

男高女高 3 3 5 3 2. 1 1 | 5. 3 6 5 6 5. 3 3 |
是您开辟的　金光道啊，

男低女低 1 1 2 1 6. 5 5 | 5 6 7 1 1 |

王锡仁和《太阳最红，毛主席最亲》

此页为简谱乐谱，无可提取的正文文本。

《太阳最红，毛主席最亲》 王锡仁 和

吕远和《西沙,我可爱的家乡》

吕远(1929—),山东烟台人。1946年参加山东解放区的宣传队演出活动时就开始业余创作。1948年起正式从事文艺工作。1950年冬进入东北师大深造。1954年调中央建政文工团任专业创作员,后任艺委会主席。1963年调任海政歌舞团任艺术指导。

在50多年的创作生涯中,吕远奉献出1000多首歌曲和100多部歌剧、舞台剧和影视片音乐。影响最大的是他的歌曲作品,代表作有《克拉玛依之歌》《走上这高高的兴安岭》《八月十五月儿明》《泉水叮咚响》《思亲曲》《愿做蝴蝶比翼飞》《牡丹之歌》《我们的事业比蜜甜》《我爱祖国》等,另有与人合作的《七律·长征》《我们的生活充满阳光》《一个美丽的传说》等歌曲,这些经典旋律至今仍在中华大地上传唱,并取得了引人瞩目的荣誉。如《我们的生活充满阳光》被联合国教科文组织选为教材,《牡丹之歌》获中国唱片社金奖,《泉水叮咚响》获解放军军委颁发的奖项,《八月十五月儿圆》获文化部颁发的奖项,《克拉玛依之歌》《走上这高高的兴安岭》双双获中央电台建台40周年广播金曲奖,《有一个美丽的传说》获新时期十年金曲奖等。

除此之外,还有一首《西沙,我可爱的家乡》也在歌坛上独领风骚。为了写好这首歌,作者曾三次去了西沙:一次是1974年西沙海战刚结束的时候;一次是1975年开春;一次是1975年年底跟随电影《南海风云》摄制组再次去了西沙,除了感受到南疆的天广海阔外,还采集到别有风味的海南民间音乐素材。歌曲运用了比较少见的商调式和"闪板"乐句,随着曲折连绵的运腔,将作者对祖国神圣领土西沙群岛的满腔爱恋表达得淋漓尽致。歌曲起始设计了具有海南风情的衬腔,唱之过瘾,听之亲切。特别是结尾处设计了一段"一波三折"的长拖腔,成为歌曲流行的一个重要"亮点"。

吕远文化基础较扎实,也善于自己作词,成为乐坛上屈指可数的词曲并就的作曲家之一。如《克拉玛依之歌》《我爱祖国》等歌曲,都是作者首先有感而发写好歌词,然后紧接谱曲而获得成功的。

西沙，我可爱的家乡

故事影片《南海风云》插曲

（独唱）

苏圻雄词
吕　远曲

1=C 4/4

自由地

(6 | 2 - 2 4 3.4 3 2 | 1. 6 1.2 1 2 4 3 | 2̇ 3̇～2 - -) 0 3 |

1.（男）哎
2.（女）（哎）

加快

(0 2̇ 2̇ 6 2 | 2̇ 2̇ 2̇ 2̇ 6 2 2̇ 0)

‖: 2 - 2 4 3.2 1 | 1. 6 1.2 4 3 | 2 - - - | 2 0 0 6 6 |

啰，　哎啰，　哎　啰！　　　　　在那
啰，　哎啰，　哎　啰！　　　　　在那

♩=84

2̇ - 2̇ - | 1̇ 2̇ 7 6. 1̇ | 2̇ 2̇.4̇ 3̇.2̇ 1̇ | 2̇ - - - |

云　飞　浪　卷　的　南　海　　　上，
美　丽　富　饶　的　西　沙　岛　上，

(2̇. 4̇ 3̇.2̇ 1̇ |

2̇) 2̇ 1̇ 6 2̇ | 1̇ 7 6. 1̇ | 5 5 6 4.5 2̇ 4̇ | 5 - - - |

有一串明珠　闪　耀着光　　芒，
是我祖祖辈辈　生长的地　　方，

(5.6 1̇ 2̇ 2̇ 7 6 1̇ |

5) 5 6 1̇ 6 1̇ | 2̇ - 2̇ - | 2̇ 5 6 5 4 2 | #4.5 4 5 6 - |

绿树银滩　风　光　　如　画，
汗水洒满　座　座　　岛　屿，

6 5.6 4 5 | 6 2̇ 1̇. 6 | 5.6 5 4 1.2 4 3 | 2 - - - |

辽阔的海域　无尽的宝　　藏。
古老的家乡　繁荣兴　　旺。

$\underline{2}\ \underline{1\ 6\ 1}\ \dot{2}\ -\ |\ \dot{2}\ -\ -\ \underline{2\ 4}\ |\ \underline{3.\ \dot{2}}\ \underline{1}\ \dot{2}\ -\ |\ \dot{2}\ -\ -\ \underline{1\ \dot{2}\ 1}\ |$
西 沙， 西 沙， 西

加快
$6\ -\ -\ |\ \underline{6.\ \dot{1}}\ \underline{5}\ \underline{2\ {}^{\sharp}4}\ |\ 5\ -\ -\ |\ 0\ 6\ \underline{5.\ 6}\ \underline{5\ 4}\ |$
沙， 西 沙！ 祖国 的

$2\ -\ 5\ |\ \underline{4.\ \underline{2}}\ \underline{4\ 5\ 6}\ -\ |\ 6\ ^{\vee}\ \dot{1}\ \underline{6.\ \dot{1}}\ \underline{6\ \dot{1}}\ |\ \dot{2}\ -\ \underline{\dot{2}}\ \underline{\dot{2}}\ |$
宝 岛，我 可 爱的家 乡，祖 国 的宝岛，我

慢
$\underline{\dot{1}.\ \underline{\dot{2}}}\ \underline{\dot{1}\ 6}\ 5\ -\ |\ \frac{2}{4}\ 5\ ^{\vee}\ 6\ |\ \frac{4}{4}\ 4.\ \underline{5\ 6}\ \dot{2}\ |$
可 爱的家 乡， 我 可 爱 的

$\underline{\dot{1}.\ \underline{\dot{2}}}\ \underline{\dot{1}\ 7}\ \underline{6\ \dot{1}}\ \underline{5\ 6}\ |\ \underline{4.\ \underline{5}}\ \underline{4\ 5}\ \underline{6\ 0}\ \underline{\dot{1}\ 0}\ |\ \underline{5\ 0}\ \underline{6\ \dot{1}}\ \underline{5.\ 6}\ \underline{5\ 4}\ |\ \underline{3.\ \underline{2}}\ \underline{3\ 5}\ \underline{3.\ \underline{2}}\ 1\ |$
家

1.
$(0\ \underline{1\ 2}\ \underline{3\ 5}\ \underline{5\ 6}\ |\ \underline{\dot{1}\ 5}\ \underline{6\ \dot{1}}\ \dot{2}\ -\ |\ \underline{\dot{2}\ 6}\ \underline{\dot{1}\ 3}\ \underline{\dot{2}\ 6}\ \underline{\dot{1}\ 3}\ |\ \underline{\dot{2}\ 0}\ \underline{5\ 6}\ \dot{2}\)$
$2\ -\ -\ |\ 2\ -\ 2\ 0\ |\ 0\ 0\ 0\ 0\ |\ 0\ 0\ 0\ 0\ \underline{3\ \dot{3}}\ :\|$
乡。 2.(男)哎

2.
$(0\ \underline{1\ 2}\ \underline{3\ 5}\ \underline{5\ 6})$
$2\ -\ -\ |\ \dot{2}\ -\ -\ |\ \dot{2}\ -\ \underline{\dot{1}\ \dot{2}}\ |\ \dot{5}\ -\ \underline{4\ 3}\ |$
乡。 哎 哎， 哎

原速
$\dot{2}\ -\ -\ |\ \dot{2}\ -\ -\ |\ \dot{2}\ -\ -\ |\ \dot{2}\ 0\ 0\ 0\ \|$
啰！

朱南溪和《中国,中国,鲜红的太阳永不落》

朱南溪(1929—),江苏灌南人。1947年进入华东军区政治部文工团。1952年进入上海音乐学院作曲系进修。后任前线歌舞团编导室主任。主要作品有笛子独奏曲《脚踏水车唱丰收》(与龙飞合作)、小提琴曲《江南春早》,歌舞音乐《丰收歌》《东海前哨之歌》,大型歌舞剧音乐《金凤凰》,歌曲《中国,中国,鲜红的太阳永不落》《闪耀吧,大学生体育之光》《深情地喊一声我的香港》等。

他的作品中最著名的是歌曲《中国,中国,鲜红的太阳永不落》,成为万众高歌的群众歌曲。

这首歌创作于1977年下半年,当时全国正处在打倒"四人帮"的欢欣鼓舞之中,中央文化部和中国音协联合发出通知,要求全国音乐界创作新国歌,以求择优送审。南京军区文化部立即组织人员进行创作。就在这个大背景下,《中国,中国,鲜红的太阳永不落》脱颖而出。

投稿后,文化部和中国音协将《中国,中国,鲜红的太阳永不落》选为新国歌的备选曲目送全国人大常委会审核,但代表们还是认定聂耳的《义勇军进行曲》作为正式国歌更适宜。后来,将《中国,中国,鲜红的太阳永不落》作为优秀群众歌曲向全国推广。1978年4月在《人民日报》上首先发表,接着《人民音乐》《歌曲》《上海歌声》及省市报刊相继转载。然后由中央乐团演唱录音后,再由中央电视台向全国广播,使这首歌曲迅速流行。随后,在1980年中国音协举办的群众歌曲评选中名列榜首,同年又获《歌曲》月刊优秀作品奖。目前,这首歌曲还是回响在群众歌咏活动中,几乎在中国的每一个重大节日里,都会响起在这首豪迈的旋律。

歌曲采用雄健的大调式,节奏铿锵有力,基本是一字一拍的词曲结合,显得坚定有力,一往无前。全曲采用鲜为人见的三句式结构,前两句为对称的长乐句,采用顶板句格,然后紧接弱起的第三乐句,音区提升,形成高潮,最后闪板唱出"鲜红的太阳永不落"的主题旋律,令人激动不已。

中国，中国，鲜红的太阳永不落

(合唱)

贺东久、任红举词
朱　南　溪曲

1=♭B 4/4

坚定有力

(5 | 5 - - 3.4 | 5 - 54 31 | 2 6 5 3.2 | 1 - - 0) |

i 5 3.4 5 | i 2.i 6 5 | 2 2.3 4 6 | 5.4 32 3 - |

1.中 国 中 国， 壮 丽 的 山 河， 长 江 奔 腾， 昆 仑 巍 峨，
2.中 国 中 国， 沸 腾 的 山 河， 前 进 浪 潮， 波 澜 壮 阔，
3.中 国 中 国， 不 屈 的 山 河， 巍 然 屹 立， 气 势 磅 礴，

i.i 5 34 5.5 | 5 i.2 3 i | 2.2 54 32 i7 | 6 7i 2ᵛ 5 |

共 产 党 领 导 的 崭 新 国 家， 处 处 盛 开 社 会 主 义 花 朵。
四 化 步 伐 无 比 坚 定， 加 快 建 设 现 代 化 的 强 国。 }中
毛 泽 东 思 想 武 装 我 们， 时 刻 准 备 消 灭 一 切 侵 略 者。

[5 - - 3.4 | 5 - 5ᵛ4 31 | 2 6 5 3.2 | 1 - - ‖
 国， 中 国， 鲜 红 的 太 阳 永 不 落。
[3 - - i.2 | 3 - 3ᵛ2 i5 | 7 4 3 5 | i - - ‖

吕其明和《弹起我心爱的土琵琶》

吕其明（1930— ），安徽无为人，是一位烈士后代，10岁就随父参加了新四军，15岁入党。1951年起从事电影音乐创作。曾任上海电影乐团团长和上海电影制片厂音乐创作室主任，后任中国音乐家协会理事、中国电影音乐学会副会长。一生创作了60多部电影、200多部（集）电视剧的音乐，还有10多部大中型器乐作品，成为中国乐坛的风云人物。

1965年，吕其明接受了第6届"上海之春"音乐会序曲的创作任务，并且指定为歌颂五星红旗的"命题作文"。当他进入构思时，往事一幕幕跃入脑海：硝烟弥漫的战场，奋勇杀敌的战士，天安门前冉冉升起的五星红旗……不由热血沸腾，乐如泉涌。经过一个星期的日夜拼搏，终于完成了管弦乐序曲《红旗颂》的总谱创作。在当年"上海之春"的开幕式上，由上海交响乐团、上海电影乐团、上海管弦乐团联合首演，获得了巨大的成功，成为一部雅俗共赏的大型管弦乐作品。由于旋律大气磅礴，又亲切感人，所以经常被音乐会采用，并经常运用在影视片的背景音乐中。

吕其明的电影音乐创作同样成绩骄人。先后为《铁道游击队》《红日》（合作）、《白求恩大夫》《霓虹灯下的哨兵》《庐山恋》《城南旧事》《雷雨》《子夜》等60余部故事片和十余部纪录片作曲。其中《城南旧事》的音乐创作获第三届中国电影金鸡奖最佳音乐奖，《庐山恋》插曲《啊，故乡》获全国优秀歌曲奖。特别是电影《铁道游击队》的插曲《弹起我心爱的土琵琶》已在歌坛上传唱了半个多世纪。

1955年，他接受了《铁道游击队》的作曲任务，由于早已熟悉抗日根据地的艰苦生活，吕其明迸发了创作灵感。于是采用了典型的山东民歌音调，创作了一首具有浓郁地方风格的《弹起我心爱的土琵琶》。歌曲采用了带再现的三段曲式，A段富有歌唱性，B段写得诙谐、活泼，生动地刻画出机智灵活的游击队员形象。作品充满着浪漫的革命乐观主义精神，随着电影的放映，这首朗朗上口的歌曲立即传唱开来。改革开放后，重拍电视连续剧《铁道游击队》，吕其明又作插曲《微山湖》，与《弹起我心爱的土琵琶》一脉相承，广泛流行。

弹起我心爱的土琵琶
故事片《铁道游击队》插曲
（男声独唱）

芦 芒 词
吕其明 曲

1=G 4/4
中速 民歌风

(2321 76 | 55 03 25 76 | 5·56 76 5 —)|

mp
3 365 53 | 2·1 321· 6 | 2 25 2 27 |
西 边的太 阳 快要落山 了， 微 山 湖 上

6·5 76 5 — | 1 16 3 35 27 | 6 — 62 2·2 |
静 悄 悄； 弹 起我心爱的土琵 琶， 唱起那

(05 32 76 | 5·56 76 50 50)
5 76 5·6 76 | 5 — — 0 | 0 0 0 0 |
动 人的歌 谣。

稍快
2/4
1· 6 332 | 11 03 | 65 335 | 22 0 | 1 1·2 |
爬 上飞快的火车， 像 骑上奔驰的骏马； 车 站和

3 35 27 | 6 — | 62 2·2 | 5 76 | 5·6 76 |
铁 道 线 上， 是我们杀 敌的好 战

5· 55 | 3 36 111 | 3 23 10 | 3 36 5 53 | 22 2#1 20 |
场。 我们爬飞 车(那个)搞机 枪， 闯火车(那个)炸桥 梁；

02 76 | 5 5 3 | 2·5 76 | 5· 3 | 2·5 2 27 |
就 像钢刀 插入敌胸膛， 打 得鬼子

稍慢 （2321 76 | 55 03 | 25 76 | 535 76 |
65 76 | 5 - | 5 0 | 0 0 | 0 0 | 0 0 |
魂飞胆　丧。

5. 6 | 5 -) | 4/4 3　3 6 5　53 | 2.1 321 1. 6 |
　　　　　　　　西　边的太阳　就要落山了，

2　25 2　27 | 6.5 76 5 - | 1　1 6 3 35 27 |
鬼　子的末日　就要来　到，　弹 起我心爱的土琵

6 - 62 2.2 | 5　76 5.6 76 | 5 - 2 - | #4/5 - - - ‖
琶，　唱起那动人的歌　谣。　哎　嗨。

姜春阳和《幸福在哪里》

姜春阳（1930— ），祖籍山东莱阳，生于辽宁丹东。1948年参加中国人民解放军。后任第十三兵团宣传队队长、师文工队乐队队长。1954年任空军歌剧团分队长、歌舞剧团创作员，空政文工团创作室创作员。一生创作歌剧音乐20余部，电视剧音乐8部，歌曲近千首。其中歌剧《江姐》（与羊鸣、金砂合作）一举成功，成为他引以为豪的"大手笔"。歌坛热唱的歌曲主要有：《幸福在哪里》和《军营男子汉》。尤其是《幸福在哪里》这首歌，1984年由殷秀梅在"春晚"演唱后，迅速在歌坛上流行开来，以其优美流畅的曲调、真挚亲切的情感、通俗中糅合艺术性的特点，成为一首别具新意的美声歌曲。

20世纪的80年代初，一部分青年对幸福虽有追求，但对美好前途的如何获得比较迷茫，姜春阳发现了戴富荣的《幸福在哪里》这首歌词时，觉得没有说教朴实无华，可以谱出来让广大青年演唱。为了方便青年人记忆，所以写得简洁而通俗。歌曲采用了小型的二部曲式。A段为起承转合结构，B段也是起承转合结构，并重复转合乐句后结束全曲。由于句幅短小，曲调清新，成为一首老少皆宜的群众歌曲。

旋律采用五声性旋法，具有鲜明的民族风格，节奏在稳健中重用切分音型，旋律发展对称布局，上下句的形态大多是变尾重复，所以一听就会，成为歌曲广泛传唱的重要原因。姜春阳善于紧跟时代步伐，与时俱进地创作出当代青年欢迎的歌曲来。

姜春阳还有一首《军营男子汉》也受到军内外青年的喜爱。20世纪80年代中期，适合部队演唱的流行歌曲少得可怜，军营不是唱雄壮的进行曲，就是唱如《十五的月亮》《血染的风采》这样的抒情歌曲，姜春阳发现了这个美中不足的歌坛现象，决心填补空白。1986年秋，姜春阳到大连某飞行部队体验生活，战士们都盼望能听到反映他们生活的流行歌曲。于是与阎肃合作，写出了这首富有当代军人气质的《军营男子汉》。歌曲采用了时尚节奏，通俗歌风，创作了这首充满活泼、自豪气息的军旅流行歌曲。

幸福在哪里

（独唱）

戴富荣 词
姜春阳 曲

1=F 4/4

(1 2.1 3 - | 5 3 1 2 - | 3 2 1 3 2 1 | 6. 2 1 1 -)|

5 6 5 6 3 | 5 - - - | 5 6 6 5 3 1 | 2 - - - |
1.2.幸 福 在 哪 里，　　朋 友(啊)告 诉 你，

2 3 1 2 3 | 2. 1 6 - | 5 6 5 6 2 1 | 1 - - - |
她不在柳荫下，　　也不在温室里。
她不在月光下，　　也不在睡梦里。

i 6 i 6 5 | 5 6 6 - | i 6 i 6 5 | 3 5 5 - |
她 在 辛勤 的 工作中，她 在 艰苦 的 劳动里，
她 在 精心 的 耕耘中，她 在 知识 的 宝库里，

1 2 1 3 - | 5 3 1 2 - | 3 2 1 3 2 1 | 6. 2 1 1 - |
啊，　　幸 福　　就在你晶莹的汗水里，
啊，　　幸 福　　就在你闪光的智慧里，

1 2 1 3 - | 5 3 1 2 - | 3 2 1 3 2 1 | 6. 2 1 1 - ‖
啊，　　幸 福　　就在你晶莹的汗水里。
啊，　　幸 福　　就在你闪光的智慧里。

结束句
3 2 1 3 2 | 1 6. 2 i i - | i - - - ‖
就在 你闪光 的 智慧 里。

郑秋枫和《我爱你,中国》

郑秋枫(1931—),辽东丹宁人。1947年参加革命工作。先后毕业于中南军区部队艺术学院音乐系、中央音乐学院作曲系干部进修班。历任广州军区战士歌舞团首席提琴、指挥、创作室主任、副团长、团长、总艺术指导。曾任广东省音乐家协会主席,中国音乐家协会理事。

20世纪50年代起从事音乐创作,舞剧音乐《五朵红云》(合作)是他的成名作。多年来,他以饱满的激情创作了大量歌颂党、歌颂祖国、歌颂美好生活的歌曲作品,很多作品广泛流行,如《我爱你,中国》《思乡曲》《帕米尔,我的家乡多么美》《中国女兵进行曲》《美丽的孔雀河》《毛主席关怀咱山里人》《我爱梅园梅》等,都是歌坛上耳熟能详的歌曲。

在郑秋枫所有传唱的歌曲中,无疑《我爱你,中国》是影响最大的一首。这首歌是电影《海外赤子》的主题歌。歌词采用排比手法,对祖国的山河美景进行了形象的描绘和细腻的刻画,表达了海外游子对祖国的满腔爱恋。歌曲由三部分构成。第一部分是引子性质的乐段,节奏自由,气息宽广,音调高亢,将歌曲引入高远的艺术境界。第二部分是歌曲的主体部分,弱起乐句,节奏平缓,音线逐级上升,音调恢宏,铺展成一幅祖国的壮丽画卷。第三部分是结尾乐段,曲调与第一部分相呼应,经过衬腔抒发,将歌曲引向高潮。歌曲以独特的旋律风格表现出郑秋枫一贯追求的大气派。郑秋枫的歌曲音调简练,情感深沉,风格独树一帜。这首歌还获得了1981年全国优秀作品一等奖。

《我爱你,中国》后来成为美声唱法的热门歌曲,不管是专业学习声乐,还是业余学习声学,都必唱这首经典歌曲。人称它为美声唱法的"练声歌曲",只有攻克了这首歌曲,美声唱法才算及格,可见这首歌曲在演唱界享有崇高的地位。还有一首歌曲《帕米尔,我的家乡多么美》,采用别致的八七拍子节奏,也很引人入胜。

郑秋枫是我国优秀的军旅作曲家。他性格开朗直率,工作勤奋认真,而最为可贵的是他谦虚谨慎。当人们尊称郑秋枫为作曲大师,问起成功奥秘时,他总说一要感谢军旅生涯,给予他奋发做人的根;二要感谢学院老师,给予他专业求精的根;三要感谢生活土壤,给予他开花结果的根。他的"三根"之说,成为作曲界的美谈。

我爱你，中国

故事片《海外赤子》插曲
（女声独唱）

瞿　琮 词
郑秋枫 曲

1=F 4/4

稍慢 自由地 歌颂、赞美地

（此页为简谱乐谱，歌词节选：）

百灵鸟从蓝天飞过，我爱你，中国！

我爱你，中国，我爱你，中国，我爱你春天蓬勃的秧苗，我爱你秋日金黄的硕果。我爱你青松气质，我爱你红梅品……

我爱你碧波滚滚的南海，我爱你白雪飘飘的北国。我爱你森林无边，我爱你群山巍……

白诚仁和《小背篓》

白诚仁(1932—2011),四川成都人。新中国成立后他进入高中读书,由于具有声乐和器乐的特长,被学校选为"文娱部长"。随后常参加校内外的各种演出活动,使他的音乐天赋得到施展。同时,他又酷爱创作,从那时起就自学音乐理论,打下了扎实的基础。1953年考入东北鲁迅文艺学院(后相继改名为东北音专和沈阳音乐学院)学习声乐,1961年进入沈阳音乐学院学习作曲。1963年为支援湖南音乐事业,被派往湖南省歌舞团,历任演员、作曲、团长。

20世纪60年代是白诚仁的创作高峰期。那时,他走遍三湘大地,采录了大量脍炙人口的湖南民歌,然后运用到他的歌曲创作中去。他的创作业绩辉煌,佳作迭出。代表作品有歌曲《挑担茶叶上北京》《洞庭鱼米乡》《苗岭连北京》等,这些具有一定难度的歌曲,由于风格特别而别有情趣。"文革"中歌坛萧条,但这些作品由于只涉及风情,不触及"政治",而能在那个特殊的年代里广为传唱。

白诚仁不但创作擅长,而且也兼长声乐,所以在创作的同时,还注意挖掘歌手,培养歌手。经他点拨和推荐的著名歌手有李谷一、宋祖英、张也、吴碧霞、何纪光等,应该说白诚仁为湖南乃至全国的音乐事业做出了杰出贡献。

改革开放后,他又迎来了一个创作高峰期。1988年,白诚仁把湘西采风时学到的桑植山歌音调用到了新作《小背篓》里。当时宋祖英初出茅庐,白诚仁将这首新歌推荐给她演唱,意想不到的是《小背篓》一鸣惊人,好评如潮,不但1990年的央视春节晚会上选用了这首歌曲,而且作品迅速走红。由于宋祖英成功地诠释了这首歌,而被海政文工团一眼相中。所以宋祖英常深情地说:"我是唱着白老师创作的《小背篓》到北京来的。"

《小背篓》是一首带扩充的一段体歌曲,行腔温婉,多处运用变化音,表现出浓郁的湖南特色,而且乐句短小,也适合少年儿童演唱,使这首民歌小曲走向了更广阔的空间。

尚德义和《千年的铁树开了花》

尚德义（1932— ），辽宁沈阳人。20世纪50年代毕业于北京师范大学音乐系，后任吉林艺术学院教授。1998年任教于西北民族大学音乐学院。长期从事作曲和理论教学工作，培养了众多的作曲人才。毕生主要致力于艺术歌曲和合唱歌曲创作，特别是花腔艺术歌曲的创作独具风采，享有盛名。代表作有《千年的铁树开了花》《科学的春天来到了》《春风圆舞曲》《冰上女神》《你的歌声》《火把节的欢乐》《七月的草原》《牧笛》《今年梅花开》等不同民族、不同地域的花腔艺术歌曲，以及《祖国永在我心中》《巴黎圣母院的敲钟人》《大西北之恋》《喀喇昆仑》《老师，我总是想起你》等美声歌曲，还有《大漠之夜》《去一个美丽的地方》《向往西藏》《牧场情歌》等合唱作品。

尚德义的歌曲大多广泛流传，并被选入专业院校声乐教材中，许多作品被选入国内各类声乐、合唱大赛的规定曲目，影响较大。

尚德义生于沈阳，"九一八"事变后，不满周岁的他被父母带到北京。1937年卢沟桥事变后，又逃难到兰州。从那时起，他和兰州结下了不解之缘。尚德义从小受到王洛宾的歌曲和许多抗日救亡歌曲的影响，后尝试歌曲创作。"文革"期间，他创作了花腔女高音独唱《千年的铁树开了花》，成为中国式花腔歌曲的开山之作，也是尚德义的成名之作。

这首歌曲赞扬了白衣天使妙手回春使聋哑人重新说话的奇迹，真情演绎了聋哑人发自心底的对毛主席和中国共产党的感激之情。作者紧紧抓住了聋哑人经过治疗后开口说话的动人瞬间，捕捉到了情感的爆发点，引发了奔涌的音乐旋律。作品运用多段式结构，表现出事件经过的复杂情感，时而激动，时而深情，展现出医务人员面对困难的必胜信念和聋哑人获得新生的喜悦心情。歌曲采用五声音阶，融合民族神韵，节奏松紧结合，特别是花腔设计新颖别致，富有成效地表现出令人耳目一新的跃动感。

当年《千年的铁树开了花》发表在《战地新歌》第一集上，顿时成为花腔歌手追捧的歌曲，一时间响彻歌坛，随后迅速流行开来。由于《千年的铁树开了花》的一炮走红，尚德义寻找到了创作的突破点，从此花腔歌曲一发而不可收，成为创作中国花腔歌曲的权威作曲家，在中国歌坛上独树一帜。

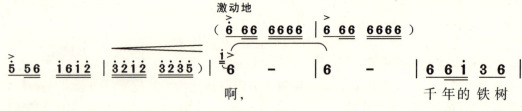

几千载，聋哑人有口说不出话。今天我长在红旗下，我要放声歌唱毛主席，歌唱咱们的新国家。我盼哪，我盼哪，我盼望着开口吐出我的心里话！

东风送暖，红旗映彩霞。毛主席派来亲人解放军，到了我的家。小小银针手中拿，无声世界春雷炸！啊，

尚德义和"千年的铁树开了花"

乐谱（简谱片段）：

渐慢　激动地
1̇ 2̇ 6̇ 1̇ | 5 6 3 5 | 2 3 1 2 | 3 2 3 5 | 6 5 3 5 | 6 5 6 1̇ ∨ | 2̇ — | 2̇ 3̇ |
　　　　　　　　　　　　　　　　　　　　　　　　　　　　　　　　　　"东　方

mp（5 5 | 6 6 5 5 | 6 6 7 7 |
6 — | 6 — | 1̇ — | 5 6 | 3 3 3 3 3 |
红！"

突快
3 3 3 3 3）| 0 6 6 5 | 3 2 1 | 2 3 | 1̇ · 1̇ 6 5 |
歌　声　化作　千层　浪，　流入　东海

0 1 2 | 3 5 6 5 6 | 5 — | 5 ∨ 3 5 6 | 1̇ — | 1̇ 1̇ 2̇ 3̇ |
走　天　涯。　　啊，　　　　啊，

渐快
5 — | 5 3 5 6 | 1̇（3 5 6 | 1̇）5 6 1̇ | 2̇（5 6 1̇ | 2̇）5 6 1̇ |
啊　啊啊　啊，　　　　啊啊啊　啊，　　　啊……

3̇ 1̇ 2̇ 3̇ | 1̇ 2̇ 6 1̇ | 5 6 3 5 | 2（3 3 1 1 2 2 | 3 3 2 2 3 3 5 5 |

渐慢
6 6 5 5 3 3 5 5 | 6 6 5 5 6 6 1̇ 1̇）| ‖ 2̇ · 3̇ ∨ 2̇ | 3̇ 2̇ 3̇ | 2̇ 3̇ 2̇ 3̇ |
啊……

2̇ 5 2̇ 3̇ 2̇3̇ 2̇ — ∨ 3̇ | 1̇ 2̇ 3̇1̇2̇3̇ | 1̇ 2̇ 3̇ ∨ |

（0̇ 5 5 7 7 2 2 3 3 5 5 7 7 2̇ 2̇ 3̇ 3̇ | 5̇ 5̇ 6̇ 5̇ 6̇ 5̇ 6̇ |
5/4 5̇ — — 5̇ — | 2/4 5̇ 0 0 | 5̇ 5̇ 6̇ 5̇ 6̇ 5̇ 6̇ | 5̇ 5̇ 6̇ 1̇ 6̇ 1̇ 2̇ |
啊。

尚德义和"千年的铁树开了花"

千年的铁树开了花,开了花,

万年的枯藤发了芽,发了芽。

如今咱聋哑人说了话,

感谢毛主席恩情大,恩情大。

雷雨声和《光荣啊,中国共青团》

雷雨声(1932—),四川长寿人。20世纪40年代末,雷雨声在重庆巴蜀中学读书时,就开始创作反内战歌曲。1950年高中毕业时,就憧憬鲁艺的学习生活,他崇拜马可、劫夫、李焕之等著名作曲家,期望能见到他们,并向他们学习。1951年终于如愿考入鲁迅文艺学院(沈阳音乐学院前身)学习音乐,1953年又在该院作曲系研究生班深造,1956年留校任教。1960年调辽宁歌剧院工作,20世纪80年代任该院副院长兼辽宁乐团团长。1988年起任华南师大音乐系教授,兼任广东省音乐教研会会长。

雷雨声的音乐创作早有名声。1957年,为参加在莫斯科举办的"第六届世界青年联欢节",他根据福建民歌《采茶扑蝶》和云南民歌《小河淌水》等民间音乐素材,创作了高胡、古筝三重奏《春天来了》,荣获了金质奖章。他还创作了《情人》《琼花》等10余部歌剧音乐,及《李冰》《客从何来》《少帅春秋》等20多部电影、电视剧音乐。

雷雨声的歌曲创作数量虽不多,但留下了两首闪烁光华的精品。

一首是具有南国风味的《迎宾曲》(刘文玉词)。20世纪80年代初,雷雨声应邀为长春电影制片厂的一部反映"广交会"的影片《客从何来》配乐,并且下达了必须写一首能够传唱插曲的任务。当时正值改革开放初期,为生动体现广东特定的地理环境,作者不但采用了广东音乐作为创作素材,而且大胆地融合了从香港传入的"迪斯科"节奏,经歌唱家李谷一演绎后,《迎宾曲》以其甜美的音色和新鲜的歌风,迅速地红遍了全国。随后,这首歌唱到了春晚的舞台上,并铺天盖地地流行起来。

另一首就是《光荣啊,中国共青团》。1987年10月31日,雷雨声看到了刊登在《中国青年报》上的10首"团歌"候选作品,胡宏伟的词作排在第一位。他不久前曾写出了引人瞩目的《长江之歌》。出于对他的信任,加上歌词充满朝气,就决定谱写这首榜首词作。歌曲写成了短小的三段体,旋律铿锵有力,而且富有时代气息,终于在评比中脱颖而出,最后提交组织通过。1988年5月,在中国共青团第十二次全国代表大会上,经投票表决,《光荣啊,中国共青团》被最终确定为中国共产主义青年团团歌,这成为雷雨声创作生涯中的最大光荣。

光荣啊！中国共青团

(合唱)

胡宏伟 词
雷雨声 曲

1=A 4/4

中速 朝气蓬勃地

ff
(3.4 555 5. 3 | 4.4 3 6 - | 7.1 2 7605 | 1 1.1 1 0)

mf
3.4 5 3 2 0 1 | 7 2 5 - | 6.7 1 4 3 0 1 | 2 - - 0
我们是五月的花海，用青春拥抱时代。

f
3.4 5 3 5 3 | 4 3 6 - | 7.1 2 7605 | 1 - 1 0 7
我们是初升的太阳，用生命点燃未来。"五

6. 1 7 6 | 3 - 3 6 5 6 | 1 2 3 4 3 | 2 - - 2 3
四"的火炬，唤起了民族的觉醒，壮

4. 4 3 2 3 | 6 - 0 7 7 6 | 5 1 2. 2 3 #4 | 5 - - 0
丽的事业，激励着我们继往开来。

‖: 5. 3 1 1.1 | 7 1 2 - | 5. 3 1 1.1
光荣啊！中国共青团，光荣啊！中国
‖: 3. 1 5 3.4 | 5 6 7 - | 3. 1 5 6.6

7 2 5 3 4 | 5. 5 3. 3 3 2 | 1 7 1 2 6
共青团，母亲用共产主义为我们命名，
5 2 5 3 4 | 5. 5 3. 3 3 2 | 1 7 1 2 6

5 1 0 3 2 0 | 5. 5 2 3 | 1 - 1 0 3 4 :‖ 1 - - 0 ‖
我们开创新的世界。 啊，界。
5 1 0 3 2 0 | 5. 5 2 3 | 1 - 1 0 3 4 :‖ 1 - - 0 ‖

铁源和《在那桃花盛开的地方》

铁源(1932—),原名石铁源,辽宁大连人。1947年参加革命,1950年入伍,后进入沈阳军区前进歌舞团,先任演奏员,后任乐队指挥、艺术指导,同时从事歌曲创作。20世纪60年代,他的歌曲创作渐入佳境。代表作品有《我为伟大祖国站岗》《在那桃花盛开的地方》《十五的月亮》《望星空》等。

铁源的歌曲旋律常有优美的女性化特点,赋予了部队歌曲新的演唱样式。《在那桃花盛开的地方》最先奠定了他在歌坛的地位。1969年寒冬,珍宝岛自卫反击战不久,沈阳前进歌舞团的词作家邬大为与魏宝贵到中苏边境珍宝岛前线体验生活。在采访战士时,发现他们都有爱故乡爱边疆的情结,突发创作抒情歌曲的灵感,可是当时正值"文革"期间,无法创作此类歌曲,只得暂且作罢。直至1980年,铁源和词作家再次深入边防部队采风,当看到那里桃花盛开的风光时,不禁触景生情,再次激发了创作部队抒情歌曲的热情,于是创作了这首富有歌唱性的《在那桃花盛开的地方》。歌曲旋律委婉迷人,顿挫有致,自然流淌,一气呵成,立即在军内外迅速传播,并荣获1987年全国"青年最喜爱的歌"评选一等奖。

从此,铁源歌风深受欢迎,随后,具有异曲同工之妙的《十五的月亮》和《望星空》又走进了千家万户。

在20世纪80年代初中越自卫反击战的大背景下,沈阳的部队文艺工作者又下基层进行调研,倾听连队战士喜欢什么样的歌曲。座谈会上,一名干部要求写一首"军嫂赞歌",因为战士在前方守卫边疆,妻子在后方给予了大力支持,军功章有战士的一半,也有妻子的一半。听此介绍后,创作人员已经找到了独辟蹊径的题材,终于写出了"丰收果里,有你的甘甜也有我的甘甜;军功章啊,有你的一半也有我的一半……"铁源手捧歌词,对月倾诉,似水旋律缓缓流淌,终于谱成了感人肺腑的《十五的月亮》,不久就风靡歌坛。

紧接着,铁源又创作了《十五的月亮》的姐妹篇《望星空》,抒发了军人和妻子之间的崇高爱情。歌曲被歌唱家董文华声情并茂地演唱后,也广泛流行。

在那桃花盛开的地方

（男声独唱）

邬大为、魏宝贵 词
铁　　　源 曲

1=C 2/4

```
5 53 i 76 | 5. 3 | 6 65 i 3532 | 1 - | 3. 5 6 5 |
```
1. 在那桃　花　　盛开的地　　方，　　　有　我
2. 在那桃　花　　盛开的地　　方，　　　有　我

```
3 6 5 3 | 2 61 7.2 65 | 5 - | 6 61 6553 | 2.  1 |
```
可　爱的　故　　乡。　　桃树倒　映　在
迷　人的　故　　乡。　　桃园荡　漾　着

```
7 2 6.7 5 | 6 - | 1 71 2 | 5.3 i 7 6 5 | 2 61 7.2656 |
```
明　净的水　　面，桃林环　抱着秀丽的村
孩子们的笑　　声，桃花映　红了姑娘的脸

```
5. 53 | i. 7 6.7 5 | 6 - | 5 3 i 7 7 6553 | 5 - |
```
庄。啊，　故　　乡！　生我养我的地　方，
庞。啊，　故　　乡！　终生难忘的地　方，

```
6. 5 3. i 6 5 | 6 55 3 2 | 0 2 3 5 5 | 5.  6 | 1. 65 3 2. 3 |
```
无论我在哪里 放哨站　岗，总是把你　　深　情的
为了你的景色 更加美　好，我愿驻守　　在　风雪的

```
2 61 7.2656 | 5.  (5 3 :|| 5.  5 3 | i  2. i | 7.2 6.7 5 |
```
1.向　　往。　疆。啊，　　故
2.边

```
6 - | 5 3 i 7 7 6553 | 5 - | 6. 5 3. i 6 5 | 6 55 3 2 |
```
乡！　终生难忘的地　　方，　为了你的景色 更加美　好，

渐慢

```
0 2 3 5 5 | 5.  6 | 1. 65 3 2. 3 | 2 61 7.2656 | 5 - | 5 - ||
```
我愿驻守　在　风　雪的边　　　　　疆！

陶嘉舟和《船工号子》

陶嘉舟(1933—2013),四川苍溪人。从小爱好音乐,通过不断努力,终于自学成才。1950年年初参加部队文艺工作,1953年由西南军区文工团派往朝鲜慰问志愿军,回国后在铁道兵文工团工作,历任演奏员、乐队队长、指挥、创作员。1962年写出第一首小号协奏曲《赶车》,填补了中国在铜管乐创作领域的空白。1964年在学习王杰的热潮中,创作了歌曲《革命熔炉火最红》(合作),这首歌曲以别有风味的说唱风,传遍了大江南北。1976年调峨眉电影制片厂乐团任创作组长,为影片《神圣的使命》中创作了插曲《心上人啊,快给我力量》,以清新柔美的旋律,赢得了广大歌迷的欢迎,1980年,被评为"十五首优秀抒情歌曲"之一。紧接着的1981年,他担任电影《漩涡里的歌》的作曲,写出了具有浓郁四川地方特色的《船工号子》和《人家的船儿桨成双》。这些歌曲都是与常苏民合作完成的。常苏民(1910—1993),山西长治人。1929年毕业于山西国民师范艺术科。1937年后任山西新军怒吼剧团团长、晋东南鲁艺音乐系主任。新中国成立后,历任四川文联副主席、中国音协四川分会主席、四川音乐学院教授和院长。

陶嘉舟的《船工号子》经著名歌唱家李双江演绎后,立即风靡歌坛,成为一首最具演唱功力的男声独唱歌曲。数十年来,翻唱不断,成为经典。

《船工号子》独具巴蜀特色。由于作者是四川人,对川江号子烂熟于心,所以,当创作这首歌曲时显得驾轻就熟。传统的川江号子大多短小而单纯,作者择优选择后进行了巧妙的嫁接,写成了丰满的三部结构。A段尽情地释放号声,表达了"穿恶浪,踏险滩"的雄心壮志,衬腔有力而坚定,常在不稳定状态下收音,然后添加粗犷的间奏作补充,产生了歌曲的独特风味。B段进入了抒情乐段,速度舒展,旋律悠扬,表达了冲破险阻后的愉悦心情,从柔美的羽调色彩转入明朗的大调色彩,然后推向高潮。C段又重新唱起热烈的号子,情绪越来越激动,直至进入全曲的最高潮,令人振奋。《船工号子》成为陶嘉舟一生的光荣。所以,当他不幸逝世后,来自全国各地崇拜者都唱起《船工号子》,为他送行。

船工号子

电影《旋涡里的歌》插曲

（男声独唱）

廖 云、子 农 词
常苏民、陶嘉舟 曲

1=♭A 4/4

刚劲、豪放、有气势地

渐慢

3 6.5 | 62 3̂21 | 6 - | 1 - | 2 - | 3 6 |
咳！吆哦！吆哦！吆哦！咳！　　咳！　　咳！　　吆嗬

舒展、悠扬地

4/4 5 - 5555 5555 | (6̇ 6̇ 6̇1 3̇653 | 6̇3 6̇1 3̇653) |
嗬　嗬嗬嗬嗬 嗬嗬嗬嗬！

6 - 5.32 | 1 2.1 6 - | 6.1 65 3.212 | 3.5 3. 3 - |
涛　声　不　断　　歌　不　断，

2. 35. 32 | 6̇.1 6.12 - | 3. 5 5. 6 | 2.1 6 - - |
回　声　荡　漾　白　云　间　啰。

1̇61 - 2 | 3̇2 3 - 5 | 6.5 3.216 | 3 53 2 - |
高峡　风　光　　看　不　尽　哪，

53 1̇ - - | 1̇ - - 7 | 6.1 65 5 - | 31 23 5 03 |
轻舟　　　　飞　过　万　重　山

2 1. 1 - :‖ 2/4 1̇.6 16 | 1̇ 6 | 6 56 | 5.3 52 |
啰。　　　　　吆喂吆喂吆 喂，　吆喂吆喂

5 3 | 3 21 | 2.1 26 | 3 | 2 2 3 |
吆 哦，　　吆喂吆喂吆 喂，

6.3 63 | 6 5 | 5 - :‖ 1̇ - | 1̇ - |
吆喂吆喂吆 喂，　　嗨！

渐慢

2̇ - | 2̇ - | 3̇ - | 3̇ - | 3̇ 0 ‖
嗨！　　　嗨！

秦咏诚和《我为祖国献石油》

秦咏诚(1933—2015)，辽宁大连人。曾任旅大歌舞团创作员、1956年毕业于东北音乐专科学校作曲系研究生班。后任辽宁歌剧院创作员，辽宁乐团副团长、沈阳音乐学院院长，曾任《音乐生活》主编。

主要器乐作品有管弦乐《欢乐的草原》，小提琴曲《海滨音诗》，交响诗《二小放牛郎》《石油英雄赞》等。

主要声乐作品有《我为祖国献石油》《我和我的祖国》《毛主席走遍祖国大地》《满怀深情望北京》等。

曾为电影《创业》《情天恨海》《元帅与士兵》创作音乐。曾创作国内第一部声乐协奏曲《海燕》，在1981年第二届全国音乐作品（交响音乐）评比中获得优良奖。

秦咏诚在旋律设计中较好地处理洋为中用、土洋结合的关系，不管是器乐旋律，还是声乐旋律，都显得很有气派。这得益于作者在创作时的宽广胸襟和澎湃激情。谱曲时，总能情感迸发，从塑造准确的音乐形象入手，刻意用最美妙的音乐来表现作品。

1964年创作的《我为祖国献石油》是作者走上乐坛的成名作。为了写好这首歌，正确地表达出石油工人的心声，作者三下油田体验生活，被那里艰苦的工作环境和石油工人顽强的工作作风所感动。于是，写出了这首热情明快的歌曲，至今还是歌唱石油工人的代表作品。

这是一首小型的三段体歌曲。A段主题旋律呈现出"前紧后松"的节奏型，运用分解和弦的上行旋法，塑造了当代石油工人的光辉形象，然后对称发展，构成了起承转合结构。B段为两长句（8小节）的并行乐段。C段是乐句由紧缩推向扩充的不规则乐段，通过"我"字甩腔后推向终止式，这种细腻的处理富有民族色彩，也是整首作品的点睛之笔，形象地体现出石油工人的乐观主义精神。歌曲诞生后，不但石油工人喜欢唱，普通百姓也喜欢唱，成为家喻户晓的优秀作品。

秦咏诚的另一首《我和我的祖国》也有较大的影响力，成为新时期歌唱祖国的代表性歌曲。

我为祖国献石油
（男声独唱）

薛柱国 词
秦咏诚 曲

1=♭B 2/4

稍快 乐观、自豪地

百年百家百歌

(3̇ 23 2 i̇ | 7 67 65 | 3567 i7i2̇ | 3̇ 2.i̇ | 5 - | 55 6567 |

i̇ i̇i̇ 0i̇ | 0i̇ 0i̇) | 55 ii̇ | 3.5 2.i̇ | 3 - | 3 2 |
　　　　　　　　　1.锦 绣 河 山 　美 如 　画，
　　　　　　　　　2.红 旗 飘 飘 　迎 彩 　霞，

i.3 2i̇ | 7 6.5 | 5 - | 5 - | i̇ i̇2̇ | 3̇5̇ 2̇i̇ |
祖 国 建 设 跨 骏 　马。　　　　　 我 当 个 石 油 工 人
英 雄 扬 鞭 催 战 　马。　　　　　 我 当 个 石 油 工 人

i.2̇ 65 | 5 30 | i̇i̇ 65 i̇ | 3.5 2i | 1 - | 1 - |
多 　荣 　耀，头 戴 铝 盔 走 天 　涯，
多 　荣 　耀，头 戴 铝 盔 走 天 　涯，

mp
55 65 | 3 5 | 6.7 65 | 6 - | i̇ i̇ 6i̇ | 5 3 2 |
身 披 天 山 鹅 毛 　雪，　　　　 面 对 戈 壁 大 风
茫 茫 草 原 立 井 　架，　　　　 云 雾 深 处 把 井

3 - | 3 - | 55 65 | 3 5 | 3.5 32 | 3 - |
沙，　　　嘉 陵 江 边 迎 朝 　阳，
打，　　　地 下 原 油 见 青 　天，

f
i.3 2i̇ | 7 65 | i̇ - | i̇ - | 3.2̇ i̇ | 7̇ 6̇ 5̇ |
昆 仑 山 下 送 晚 　霞。　　　　　天 不 怕 地 不 怕，
祖 国 盛 开 石 油 　花。　　　　　天 不 怕 地 不 怕，

秦咏诚和《我为祖国献石油》

田歌和《草原之夜》

田歌(1933—),山东单县人,1948年参加中国人民解放军。历任新疆军区文工团创作员、乐队队长、歌舞团副团长兼创作室主任。代表作品有歌曲《草原之夜》《边疆处处赛江南》《情满伊犁河》,舞蹈音乐《葡萄架下》等。

田歌的音乐作品优美抒情,民族特色浓厚,特别是他长期在新疆工作,而使他的旋律带有浓郁的新疆地域色彩。一生创作各类声乐作品一千多首,杰出代表为《草原之夜》,被称作"中国的小夜曲",由联合国教科文组织选定为音乐教材。

田歌出道很早,21岁时就写出了成名作《草原之夜》,而后一发不可收,佳作迭出,声名远扬。1959年,八一电影制片厂要拍摄一部反映新疆生产兵团的大型艺术纪录片《绿色的原野》,他随之遍访天山南北广袤的垦区,亲眼目睹拓荒者在茫茫沙漠中开辟出五谷丰登的米粮仓的伟大壮举,运用委婉曲折的维吾尔族音调,写出了令人耳目一新的《边疆处处赛江南》,不但受到了军垦战士的欢迎,而且受到了全国人民的欢迎。

特别是纪录片《绿色的原野》的主题歌《草原之夜》,更是走出影片时空,走向了更广阔的流行空间。张加毅写出了恬静又富有爱意的歌词后,田歌就有意要设计一首温情而柔美的歌曲,以此与火热的画面形成强烈的反差。在与官兵们相处的日子里,他发现战士们也向往爱情、向往美好,就在帐篷里轻声地哼出了甜美的旋律。摄制组人员都担心写得太柔软了,但窗外的战士们都一致叫好,于是将这首存有疑虑的《草原之夜》进入了《绿色的原野》中。电影放映后,歌曲一鸣惊人,成为那个年代屈指可数的优秀抒情歌曲。

歌曲为带尾声的单乐段结构,速度缓慢,节奏平稳,词曲结合新颖别致,运腔婉转,多处甩腔,引人入胜。还添加间奏,又细腻地处理倚音、波音、滑音,使旋律进行更加温馨、多情。结尾处的衬腔进入高音区,将歌曲推向高潮。

离休后,田歌还笔耕不辍,常手抱小提琴,创作优美的旋律,继续为歌坛奉献新作。

草原之夜

纪录片《绿色的原野》插曲

（男高音独唱）

张加毅 词
田 歌 曲

1=F 2/4

优美、抒情地

1. 美丽的夜色多沉静，
2. 等到千里冰雪消融，

草原上只留下我的琴声，
等到草原上送来春风，

想给远方的姑娘写封信耶，可惜没有邮递员来传情。
可克达拉改变了模样耶，姑娘就会来伴我的琴声。

稍快　中速
来来来来来，来来来来来，来来来来，来来来，姑娘就会
来伴我的琴声。　哎！

田歌和"草原之夜"

羊鸣和《我爱祖国的蓝天》

羊鸣(1934—),原名杨明。山东蓬莱人。1947年参加中国人民解放军。后任辽东军区宣传大队宣传员、军区空军文工团创作员。1956年从东北音专(沈阳音乐学院前身)毕业,后调任空政歌舞团任创作员,直至退休。

羊鸣一生最突出的成就是担任歌剧《江姐》(与姜春阳、金砂合作)的作曲,与同人一起呕心沥血,使《江姐》成为中国民族歌剧的典范。还曾创作歌剧《忆娘》《雪域风云》《爱与火的四重奏》(均为合作)的音乐,也在不同比赛中获奖。除此之外,羊鸣的创作歌曲也获得了大面积的丰收。代表作品有《我爱祖国的蓝天》《我幸福,我生在中国》《兵哥哥》《为人民服务》《好收成》《唐古拉》《报答》《阿里,阿里》《让军旗告诉国旗》《香港也是妈妈的孩子》等。

羊鸣的旋律风格崇尚民族特色,这在《江姐》的音乐中表现得淋漓尽致。当接到阎肃创作的《江姐》文本后,他与主创人员一起下四川体验生活,特别走访了江姐生前囚禁过的渣滓洞、白公馆,被残酷的行刑现场所震撼。经过深入采风,发现了独具特色的四川民歌和四川扬琴的音乐素材,经过巧妙糅合,终于写成了细腻中见崇高的《红梅赞》主题歌,然后引发出歌剧中其他脍炙人口的唱段,其中的多段唱腔不胫而走,成为数十年来我国民族歌手爱不释口的独唱歌曲。

在羊鸣的创作歌曲中,《我爱祖国的蓝天》有口皆碑,半个世纪来盛唱不衰,一直作为空军歌曲的代表作品。这首歌曲创作于20世纪60年代初,当他与词作者去广州空军某部队体验生活时,被"鹰击长空"的景象所感动。词作者注视着蓝天、白云、银鹰、战士……一种莫名的创作热情奔泻而出。羊鸣接到歌词后,准备写一首三拍子歌曲,来歌颂可亲可敬的空军战士。由于平常已积累了对飞行员的深厚感情,所以旋律一挥而就,不到一小时就谱写完成。

这首歌曲虽然有些圆舞曲的味道,由于设计了具有昂扬气势的前奏和间奏,采用了大小调式交替的对比手法,还有优美飘逸的衬腔,刚柔相济,错落有致,使整首歌曲热情洋溢,气势如虹,表现出英勇的空军战士保卫祖国领空的豪情壮志,激励着无数热血青年去投身空军,拥抱蓝天。

我爱祖国的蓝天

(齐唱)

阎 肃 词
羊 鸣 曲

$1=^\flat B(A)$ $\frac{3}{4}$

(1 1 1 1 1 5 1 | 3 - - | 3 3 3 3 3 1 3 | 5 - - | 5 6 7 1 6 5 |

3.5 2 3 1 0 | 1 6 5 | 3.5 2 3 1 0 | 1 1 1 1 1 1 1 | 1 1 1 1 1 1)

3 - 5 | 1 2 1 | 7. 6 5 | 6 - - | 1 - 6 |
1.2. 我 爱 祖 国 的 蓝 天, { 晴 空
　　　　　　　　　　　　　　　 云 海

5. 6 3 | 2. 1 6 1 | 2 - - | 3. 2 1 | 1 3 7 |
万　里　阳　光　灿　烂,　　白　云　为　我
茫　茫　一　望　无　边,　　春　雷　为　我

6. 7 6 5 | 3 - - | 5 6 1 | 2 - 6 | 5 - - |
铺　大　道,　　　东　风　送　我
敲　战　鼓,　　　红　日　照　我

5 - - | 3. 1 2 | 1 - - | (1 1 1 1 1 5 1 | 3 3 3 3 3 1 3 | 5 5 5 5 5 5 |
飞　向　前。
把　敌　歼。

6 5 3 | 2. 1 2 3 | 1 - - | 1 0 6 5. | 0 6 5.)

3 3 3 6 | 6 - 5 6 | 1 7 6 5 6 | 3 - - | 6 6 6 2 |
金　色　的　朝　霞　　在　我　身　边　飞　舞,　　脚　下　是　一
美　丽　的　长　虹　　搭　起　彩　门,　　迎　接　着　战

羊鸣和"我爱祖国的蓝天"

| 2 - 5 | $\dot{3}$ $\underline{3\dot{2}}$ $\underline{1\dot{6}}$ | 2 - ∨ 5 | 5 - - | 5 - - |

片　　锦　绣　河　山。） 啊，
鹰　　胜　利　凯　旋。）

| $\underline{\dot{6}5}$ $\underline{\dot{6}5}$ $\underline{\dot{6}5}$ | 3 - - | 3 - - | 5 $\underline{3}$ $\underline{3}$ | $\underline{\dot{2}1}$ $\underline{\dot{6}1}$ $\dot{2}$ |

啊，　　　　　　　　　水　兵　爱　大　海，

渐慢

| 6 $\dot{2}$ $\dot{2}$ | $\underline{\dot{2}1}$ $\underline{\dot{6}1}$ 5 | 3 - 5 | $\dot{1}.$ $\underline{\dot{1}\dot{1}}$ | 7 - $\underline{\dot{6}\dot{1}}$ |

骑　兵　爱　草　原，要　问　飞　行　员　爱　什

回原速

| 3 0 0 | 5 - $\dot{5}$ | $\dot{5}$ - - | $\dot{5}$ - - | $\dot{6}$ $\dot{5}$ $\dot{3}$ |

么？　　我　　爱　　　　　　　祖　国　的

　　　　　　　　　1.　　　　　　2.
| $\dot{2}.$ $\underline{\dot{1}\dot{2}}$ $\dot{3}$ | $\dot{1}$ - - :‖ 5 - 6 | $\dot{1}$ - - | $\dot{1}$ - - | $\dot{1}$ 0 0 0 ‖

蓝　　天。　　蓝　　天。

王酩和《难忘今宵》

王酩(1934—1997)。上海市人。由于家境贫寒,断断续续地上完了小学,1947年才考入上海交通中学。在校期间,他开始在歌咏活动中接触音乐,从而热爱上音乐。上海解放后,学校发现王酩具有音乐天赋,就送他到青年文工团举办的训练班里学习乐理和指挥,从此走上了音乐道路。他先后参加了上海工人业余创作班和上海音乐学院夜大学的学习,并开始学写歌曲,还时有发表。由于王酩执着追求,终于在1959年以优异的成绩考入上海音乐学院作曲系。毕业后,分配进入中央乐团创作组从事音乐创作,从此,音乐作品源源不断。

王酩涉及的音乐门类较广,主要有三类:

第一类是器乐作品。代表作有单簧管协奏曲《天山之春》、小提琴协奏曲《沙鸥组曲》、长笛协奏曲《与海的对话》、琵琶协奏曲《霸王卸甲》、钢琴曲《垦荒》、管弦乐《海霞组曲》、交响乐《忆先烈》,还有许多小型器乐作品,如《牧歌》《快乐的罗嗦》《南海渔歌》《孔雀迎春》等。第二类是影视音乐。代表作有《海霞》《黑三角》《小花》《樱》《沙鸥》《知音》《被爱情遗忘的角落》《第二次握手》《红楼梦》《武当》《野菊花》等。第三类是歌曲。代表作有《渔家姑娘在海边》《边疆的泉水清又纯》《妹妹找哥泪花流》《绒花》《青春啊,青春》《知音》《祖国啊,我父母之邦》《相逢在心爱的北京》《难忘今宵》等。

王酩作品中的歌曲影响较大。从1984年开始,每年"春晚"都用他的《难忘今宵》谢幕,由于旋律曲折、隽永,留下了无尽的怀念。王酩的旋律韵依依,情绵绵,不落俗套,独具一格。"文革"以后,他的歌曲似一股清新的空气扑面而来,令人迷恋。所以在1980年评选"听众喜爱的十五首歌曲"的活动中,王酩有四首歌曲(《妹妹找哥泪花流》《绒花》《青春啊,青春》《边疆的泉水清又纯》)名列其中,成为最大的赢家。

不幸的是,这位才华横溢的大作曲家英年早逝,五十多岁就离开了人世,造成了中国乐坛的巨大损失。

难忘今宵

（独唱）

齐 羽词
王 酩曲

1=C 4/4

(1̇ 5 676 5 - | 46 565 1 - | 14 3432 6 - | 7124 321 1 -)

2 32 1 2 32 5 | 5 5 5243 2 - | 7.1 2 3 1 7123 5 |

1.3.难　忘　今　宵，难忘今　宵，不　论　天　涯
2.告　别　今　宵，告别今　宵，不　论　新　友

5 4 3432 1 - | 5 65 4 1 3456 5 | 2 6 5646 5 - |

与　海　角，神　州万　里同　怀　抱，
与　故　交，明　年春　来再　相　邀，

3432 5 3432 1 | 5 4 3432 1 - | 6541 465 5 - |

共祝愿 祖国好，祖国　好。　共祝愿
青山在 人未老，人　未　老。　青山在

　　　　　　　　　　　　　　1.2.　　　　　3.
6541 465 5 - | 3215 132 2 - | 3215 135 5 -:|| 3215 131 1 - ||

祖国好，　共祝愿　　祖国好。　　人未老。
人未老，　青山在　　人未老，

谷建芬和《年轻的朋友来相会》

谷建芬(1935—)，祖籍山东威海。1950年考进旅大文工团担任钢琴伴奏。1952年进入东北音专(现沈阳音乐学院)主修作曲。1955年毕业后分配到中央歌舞团工作，主要从事歌曲创作。代表作品有《年轻的朋友来相会》《滚滚长江东逝水》《歌声与微笑》《妈妈的吻》《绿叶对根的情意》《思念》《烛光里的妈妈》《历史的天空》《今天是你的生日，我的中国》《那就是我》《采蘑菇的小姑娘》《清晨，我们踏上小道》《兰花与蝴蝶》《我多想唱》《世界需要热心肠》《青青世界》等。

谷建芬属于大器晚成的作曲家，20世纪80年代前还默默无闻。此后，由于她的轻巧歌风与当代青年的审美爱好相吻合，所以她的歌曲接二连三地流行起来。首先是《年轻的朋友来相会》迅速走红。歌曲节奏富有动感，词曲结合近似口语，旋法强调同音进行，成为新时期新青年的队列歌曲，不久被评为"当代青年最喜爱的歌"。这首歌曲传唱20年后，谷建芬又写出了姐妹篇《二十年后再相会》，风格保持一致，又迅速地传唱开来。

一时间，谷建芬的歌曲以简洁的节奏和上口的音调在歌坛上独领风骚。有人怀疑谷建芬只会写一些看似很简单的歌曲。谁知后来多首艺术歌曲的流行，足以证明她具有不凡的创作功力。如《绿叶对根的情意》中带有变化音的旋法，新颖别致，优美迷人，获"南斯拉夫贝尔格莱德国际流行音乐作曲奖"。《那就是我》的词曲结合犹似咏叹调和宣叙调的交替，音域宽广，旋律跌宕，成为一首美声歌手追捧的艺术歌曲。《滚滚长江东逝水》是电视连续剧《三国演义》中片头曲，旋律深沉大气，沧桑恢宏，是一首风格别致的男中音独唱歌曲。

谷建芬还是一位深受少年儿童喜爱的作曲家。2004年以来，她创作了30多首"新学堂歌"，如《春晓》《咏鹅》《静夜思》等，都在校园流行。

谷建芬还率先创办通俗歌手培训班，很多活跃在一线的歌手如毛阿敏、解晓东、那英、刘欢等都出自她的门下，为中国的流行音乐做出了杰出的贡献。

年轻的朋友来相会

(齐唱)

张枚同 词
谷建芬 曲

1=F 4/4

中速 亲切而兴奋地

(5555 33 2.3 321 | 5.5 21 -) | 3/4 5 33 333 | 33 21 23 3 |

1. 年轻的朋友们，今天来相会，
2. 再过 二十年，我们重相会，
3. 但愿 到那时，我们再相会，

5 3 3 32 1 | 22 21 6 5. | 4/4 5 1 1 6 2 2 | 3/4 3 3 34 32 2 |

荡起 小船儿，暖风轻轻吹！花儿香，鸟儿鸣，春光惹人醉，
伟大的祖 国，该有多么美！天儿新，地儿新，春光更明媚，
举杯 赞英 雄，光荣属于谁！为祖国，为四化，流过多少汗，

4/4 5 5 3 3 2 21 5 1 | 2/4 1. 1 | 3/4 6 66 66 6 |

欢歌笑语绕着彩云 飞。 啊！ 亲爱的朋友们，
城市乡村处处增光 辉。 啊！ 亲爱的朋友们，
回首往事心中可有 愧。 啊！ 亲爱的朋友们，

4/4 1 66 66 65 53 5 | 3/4 5 5 3 - | 5 5 2 - |

美妙的春光 属于 谁？ 属于我， 属于你，
创造这奇迹要靠谁？ 要靠我， 要靠你，
让我们自豪地举起杯， 挺胸膛， 笑扬眉，

结束句

4/4 5 5 3 3 2.3 3 21 | 5 0 2 1 - :‖ 5 5 3 3 2.3 3 21 |

属于我们八十年代的 新 一辈。
要靠我们八十年代的 新 一辈。 } 光荣属于八十年代的
光荣属于我们八十年代的新 一辈。

5 0 2 1 - | 5 5 3 3 2.3 3 21 | 2/4 5 - |

新 一辈， 光荣属于八十年代的 新

4/4 2 - - - | 1 - - - | 1 - - 0 ‖

辈！

傅庚辰和《映山红》

傅庚辰(1935—)，黑龙江双城人。1948年13岁时入伍，在东北音乐工作团当了一名小演员。后东北音乐工作团与鲁迅艺术学院文工团合并，成立东北鲁迅文艺学院，他被分配在音乐系学习小提琴。1950年，在东北人民艺术剧院歌舞团乐队工作。1953年入朝鲜慰问中国人民志愿军。后在沈阳音乐学院作曲专业毕业。1983年后任总政歌舞团副团长、团长，1989年任解放军艺术学院副院长。其间，还兼任中国电影音乐学会副会长，中国音乐家协会主席、名誉主席。傅庚辰的创作成就辉煌，拥有60余部影视音乐、10部管弦乐、5部歌舞剧、700余首歌曲的业绩。

1961年调入八一电影制片厂任作曲后，他的音乐才华得到了充分施展。1964年是他的成名年。那年他创作的故事片《雷锋》和《地道战》的音乐，双双获得了好口碑，其中的多首插曲都广为流传。

最让他声名远扬的是，1974年担任了故事片《闪闪的红星》的作曲。他跳出了当时强调"高、响、亮"时代歌风的束缚，运用了抒情格调，生动地表现出主人公潘冬子在艰难的环境中，对革命胜利充满着必胜信念。其中的插曲《红星照我去战斗》和《映山红》，以其脍炙人口的旋律脱颖而出，直至传唱至今。另一首主题歌《红星歌》也获全国少年儿童文艺创作一等奖。尤其是《映山红》，歌曲表达了对红军的热爱，对英雄的崇敬，再加上原唱邓玉华声情并茂的演绎，使这首带有深厚江西民歌风的歌曲沁人心脾，而广泛流行。

当作者看到电影脚本中那首《映山红》的歌词后怦然心动，它没有标语口号，却寓意深刻。透过"夜半三更盼天明"的双关语，隐约看到了映山红开遍的美好前景。歌曲采用江西民歌素材，一气呵成地构成了变奏性质的二段体。通过不同的句末落音形成对比。乐句方整，每两句为一个单元，前句为分列结构，后句为连贯结构，形成了歌曲发展中的鲜明特点。由于速度缓慢，节奏平和，运腔细腻，结构短小，所以受众面较宽，至今还在流行。

映山红

故事片《闪闪的红星》插曲

（女声独唱）

陆柱国 词
傅庚辰 曲

施万春和《沿着社会主义大道奔前方》

施万春(1936—),河北青县人。家境贫寒,自学成才。1961年毕业于中央音乐学院作曲系,后留校任教。1973年开始在中央乐团从事音乐创作。1984年任中国音乐学院作曲系主任。

毕生主要从事器乐曲创作,代表作有管弦乐曲《节日序曲》《瀑布》,弦乐曲《第一弦乐四重奏》,芭蕾舞《红色娘子军》第三场音乐,二胡与乐队《叙事曲》,扬琴与乐队《随想曲》等。

从1965年开始从事电影音乐创作,先后为《青松岭》《良家妇女》《开国大典》《重庆谈判》《大决战》《决战之后》《七七事变》《梅岭星火》《孙中山》等数十部影片作曲。

施万春的音乐创作注重大众性和艺术性的完美结合,所以不管是器乐还是声乐,都以旋律美著称。"文革"中,他担任了故事片《青松岭》的作曲,留下了脍炙人口的插曲《沿着社会主义大道奔前方》,虽然这部电影后来停止放映,但由于其插曲热情洋溢、富有感染力而被保留了下来。

《沿着社会主义大道奔前方》节奏欢快,旋律流畅,音调起伏跌宕,句格闪顶结合,情绪热烈,充满自豪,酣畅淋漓地抒发了人们沿着社会主义大道奔前方的坚定信念与美好愿望。歌曲吸收河北民间音乐素材,表现出质朴爽朗的气质。

歌曲的前奏中夹杂着悠扬的马铃声和豁达的响鞭声,与歌声珠联璧合地交织在一起,营造出充满生机、充满活力的氛围,弥漫着浓浓的乡土气息。

节奏处理新颖别致,时而二拍子,时而三拍子,再加上句式的长短不一,在"快拉慢唱"的框架中,产生了不落俗套的听觉效果。

歌曲中镶嵌了各种衬字、衬腔,表现出浓烈的民族风格。原为蒋大为首唱,后改为男女声对唱形式,使歌曲的表现力更加丰富多彩。

施万春的艺术歌曲也写得深情、有味,歌曲《梅岭三章》《送上我心头的思念》都是歌坛上不可多得的优秀歌曲。

沿着社会主义大道奔前方

影片《青松岭》插曲

(男女声对唱)

张仲朋 词
施万春 曲

1=♭B 3/4
乐观、自豪地

(歌词)
1.(女)长鞭(哎 那个)一 甩 (吧)
2.(男)长鞭(哎 那个)一 甩 (吧)

叭 叭 地 响 哎,
叭 叭 地 响 哎,

哎 咳 咿 呀,
哎 咳 咿 呀,

赶 起(那个) 大 车 出 了 庄哎哎咳 哟,
车 轮(那个) 飞 奔 马 蹄 儿 忙哎哎咳 哟,

(男)劈 开 (那个) 重 重
(女)满 载 (那个) 丰 收

刘诗召和《爱的奉献》

刘诗召和《爱的奉献》

刘诗召(1936—),河南开封人。1954年投身海军的文艺工作,先在乐队中拉小提琴,后又转吹竹笛,因而熟悉西洋乐器和民族乐器。由于长期接触音乐,渐渐无师自通地学会了歌曲创作。刘诗召具有丰富的生活积累和长期的乐队经历,对音乐反应比较灵敏,也了解群众对于歌曲旋律的审美爱好,因此刘诗召笔下的旋律往往流畅通达、平易近人,深受军人和百姓的欢迎。

庆祝国庆十周年时,刘诗召出于对祖国的热爱,抑制不住内心的激动,有感而发地创作了军乐曲《载歌载舞的人们》,经演奏后,得到了充分肯定,不但成为刘诗召的处女作,而且还成了解放军军乐团经常演奏的保留曲目。

刘诗召工作在海政文工团,当然,他的创作就与人民海军一路同行。水兵是他的亲人,他把创作激情全部献给了日夜守卫海疆的海军。多年来在群众中传唱的海军题材歌曲就有《军港之夜》《妈妈,我们远航回来》《赶海的小姑娘》《海风啊,海风》《在那水天相连的地方》等,人们从这些旋律里感受到军港的静谧、远航的牵挂、赶海的欢乐、海风的飘逸,感受到海军的甘苦和情怀。这些歌曲大多短小、方整、清新、上口,透过恢宏的海景,表现出轻柔的意境、浪漫的情感,所以歌曲都很快流行起来。《军港之夜》还被评为当时的优秀抒情歌曲之一。

刘诗召最引人瞩目的歌曲就是韦唯首唱的《爱的奉献》。20世纪80年代初,社会上的价值取向出现了危机——部分人对物质追求渐渐狂热,对爱心奉献渐渐冷漠,正需要一首表现正能量的歌曲去唤起爱心。那时,发生了一件感动全国的善事:一个上中学的女孩不幸肾坏死,需要大笔经费做换肾手术。正在焦头烂额之时,幸运地得到无数好心人的帮助,从而转危为安,获得了第二次生命。词曲作家也感动了,挥笔写就了《爱的奉献》。歌曲采用结构方整的二段体,A段叙述,B段抒情,将"只要人人都献出一点爱,世界将变成美好的人间"的主题宣泄得淋漓尽致。随后,这首歌在央视的春晚推出,一夜走红,唱遍了大江南北。

爱 的 奉 献

电视片《人与人》插曲

（女声独唱）

黄奇石 词
刘诗召 曲

1=A 4/4

深情诉说

这是心的呼唤，这是爱的奉献；
这是人间的春风，这是生命的源泉。
再没有心的沙漠，再没有爱的荒原；
死神也望而却步，幸福之花处处开遍。

激情地

啊，只要人人都献出一点爱，世界将变成美好的人间。啊，只要人人都献出一点爱，世界将变成美好的人间。

D.S.

间。啊，啊，啊！

134

金凤浩和《美丽的心灵》

金凤浩（1937— ），朝鲜族。生于朝鲜咸兴南道咸兴市。1941年随父母迁入中国吉林和龙。1957年考入和龙县文工团，历任该团演员、副团长。1974年任吉林省文化局副局长，1978年调任吉林省文联副主席。1984年调入北京，任中国人民武装警察部队政治部文工团艺术指导。

20世纪五六十年代是金凤浩歌曲创作的高潮期，佳作迭出，影响甚广。代表作有《延边人民热爱毛主席》《红太阳照边疆》《我为革命放木排》《党的光辉照延边》《伟大祖国百花吐艳》等。

金凤浩的歌曲具有鲜明的朝鲜族风味，而且富有创新精神，曲曲不同，首首新鲜，为朝鲜族音乐的传播建立了丰功伟绩。所以，1996年被授予"中国歌坛辉煌20年"作曲成就奖，成为屈指可数的少数民族著名作曲家。

粉碎"四人帮"后，他的歌曲创作仍旧佳作不断，显示出强劲的创作实力，接连推出如《美丽的心灵》《金梭和银梭》等群众喜爱的歌曲。尤其是《美丽的心灵》于1980年被选入联合国亚太地区音乐教材。

1979年10月，作者参加了"第四次全国文学艺术工作者代表大会"。大会结束时，中央领导同志接见全体代表并合影。作者遇见歌唱家朱逢博时，朱向他讨要好作品，他就这样承诺了创作任务。不久，金凤浩在《词刊》上发现了陈雪帆写的《美丽的心灵》，被富有诗意的新鲜语言所感动，于是，轻巧的旋律就在金凤浩的笔下流淌出来，一群年轻的清洁工人的形象就在优美的旋律中展现了出来。

朱逢博接到歌谱后，就被独具一格的旋律所感动。歌曲虽有朝鲜族风格的底蕴，但无论在节奏设计和旋法处理方面都很独到。歌曲从沁人心脾的高音区衬腔进入，然后唱出以前休句格为特点的两长句，构成了重复型的A段，再运用衬腔过渡，最后回到主题乐句。全曲素材简练，一气呵成，成为一首朗朗上口的独唱歌曲。

金凤浩的旋律流畅、活泼，朱逢博的演唱亲切、甜美，最终成为赞美新一代清洁女工的"行业歌曲"。1980年，《美丽的心灵》被评为全国听众最喜爱的歌曲之一，后来，还唱到了春晚舞台上，被认为是一首歌唱心灵美的经典歌曲。

美丽的心灵

（女声独唱）

陈雪帆 词
金风浩 曲

1=F 2/4

中速 轻快地

(0 3̣ 6̣ 1 | 3 - | 35 4̇34̇ | 2 - | 0 2 6̇ 7̇ | 1 2̇ 4̇ |

3̇ 7̇2̇ 1̇ 7̇ | 6̣ ·) 6̣ 7̇ ‖: 1 - | 1 6̇ #5̇6̇ | 7 - | 7 6̇4̇ |

1.啦啦　啦　　　　啦啦啦啦，　　　　啦
2.(啦啦)啦　　　　啦啦啦啦，　　　　啦

mp

2 · 2 | 2̇7̇ 1̇2̇ | 3 · 2̇3̇ | 4̇ 3̇ | 7̇· 1 | 2 1̇7̇ |

啦　啦　啦啦啦啦啦，　啦啦啦啦　啦啦　啦啦
啦　啦　啦啦啦啦啦，　啦啦啦啦　啦啦　啦啦

6̣ - | 6̣ - | 0 3̣ 6̣ 1 | 3 3 | 3̇5̇ 4̇3̇ | 4̇ 2̇ |

啦。　　　　　　曙光　透进　路旁的　林荫，
啦。　　　　　　双手　打扮　可爱的　城市，

0 2 2̇3̇2̇ | 1̇ 7̇1̇ 2̇4̇ | 3̇ 7̇2̇ 1̇ 7̇ | 6̣ - | 0 3̣ 6̣ 1 | 3 3 |

铃声　打　破　黎明的寂　　静。　　姑娘　驾驶
歌声　唤　来　春天的百　　灵。　　姑娘　洒下

f

3̇5̇ 4̇3̇ | 4̇ 2̇ | 0 2 2̇3̇2̇ | 1̇ 7̇1̇ 2̇4̇ | 3̇ 7̇2̇ 1̇ 7̇ | 6̣ - |

清洁　车，　　晨风　吹　动着　你的　衣　襟。
滴滴　汗珠，　描绘　祖　国　锦绣　美　景。

3 - | 6̣ #5̣6̣ | 7 - | 7 6̣4̣ | 2 - | 7 1̇ 2̇ |

啊！　　　　　　　　　　　　　　啊！
啊！　　　　　　　　　　　　　　啊！

金凤浩和"美丽的心灵"

```
3 - | 3 - | 0 3̣ 6̣ 1 | 3  #2 3 | 0 5 4 3 | 4  3 2 |
        你是  健康和   幸福的    天   使,
        让对对情侣   舒适地    迈   步,

0 2  2 3̇ 2 | 1 7̣ 1  2 4 | 3 7̣ 2 1 7̣ | 6 - | 6  6 7 :‖ 6ᵛ  3 |
深情  连  结着  千百万人    民。      2.啦啦 奔。年
让建设的 车    辆    欢快地飞

1 - | 1̇ 6 #5 6 | 7 - | 7  6 4 | 2.  2 | 2 7̣ 1 2 |
轻         的 姑  娘,    新一 代   的   清 洁 工

3 - | 3 - | 0 3̣ 6̣ 1 | 3  #2 3 | 3 5 4 3 | 4  3 2 |
人,        我要为    你歌唱,   我要为    你唱,

0 2  2 3̇ 2 | 1 7̣ 1  2 4 | 3 7̣ 2 1 7̣ | 6 - ‖ 6ᵛ  3 | 7.  7 |
歌唱你美 丽的  心        灵。  D.S. 灵,美丽的

                    (反复时,唱第一段词)
7 #5̣ 7 | 6 - | 6 - | 6 - | 6 - | 6 0 ‖
心       灵。
```

张丕基和《乡恋》

张丕基(1937—),黑龙江五常人。自幼酷爱音乐,早年曾在哈尔滨市跟随苏联专家学习小提琴、钢琴及作曲理论。1959年以优异的成绩毕业于中央音乐学院作曲系。后进入中国广播艺术团任专职作曲。由于他在流行音乐领域卓有建树,所以被推举为中国大众音乐协会主席和中国轻音乐学会主席。

1956年踏上作曲道路以来,他涉猎交响乐、室内乐、声乐、舞蹈音乐、舞剧音乐等多种形式。代表作品有交响组曲《湘江北去》《黄河纤夫》《青春序曲》《节日圆舞曲》,舞剧音乐《刑场婚礼》《红樱》(合作),话剧音乐《猜一猜,谁来吃晚餐》《街上流行红裙子》,影视音乐《三峡传说》《寻找回来的世界》《荷花淀的故事》,合唱作品《祖国之夜》《祖国之恋》等。

张丕基影响最大的歌曲是他为电视艺术片《三峡传说》所创作的插曲《乡恋》,曾被认为是我国通俗歌曲的开拓性作品。经李谷一首唱后,以其令人耳目一新的气声唱法和跳跃摇曳的切分节奏而好评如潮。但也有评论家斥之为靡靡之音,使歌者和作者都蒙受打击,从此这首歌曲在歌坛上销声匿迹了一个阶段。但广大听众认为这是一首格调清新的好歌,三年以后,《乡恋》在春晚由李谷一再次唱响,这首歌终于又获得了新生。

《乡恋》的音乐素材极其简练,三个乐段大同小异,都是起承转合结构,而且每个两小节的乐句都以切分节奏开始,通过发展时的旋法移位,形成了歌曲的独特个性。这种写法史无前例,貌似简单,却极富灵气,所以广大歌迷对这首歌曲产生了浓厚的兴趣。男女老少争相学唱。

张丕基还创作了《夕阳红》(乔羽词)这首好歌,其音调深沉,节奏平稳,也受到群众的深爱。还有,他为电视剧《寻找回来的世界》谱写的音乐,曾获第七届"飞天奖"最佳音乐奖。其中的同名歌曲也广泛流行。

乡 恋

电视片《三峡传说》插曲
（女声独唱）

马靖华 词
张丕基 曲

1=A 4/4

中速 深情、含蓄地

(3 5 1 3 2 1 | 1 6 - - - | 2 4 5 7 6 5 | 5 3 - - - |

5 6 1 4 3 1 | 2 - - - | 6 2 1 7 6 5 | 1 - - - | 1 - - -)

3 5 1 3 2 1 | 1 6 - - - | 2 4 5 7 6 5 | 5 3 - - - |

1. 你 的 身 影， 你 的 歌 声，
2. 你 的 情 爱， 我 的 美 梦，

5 6 1 4 3 1 | 2 - - - | 6 2 1 7 1 7 6 7 | 5 - - - |

永 远 印 在 我 的 心 中。
永 远 留 在 你 的 怀 中。

3 5 1 3 3 2 1 | 1 6 - - - | 2 4 5 7 6 5 | 5 3 - - - |

昨 天 虽 已 消 逝， 分 别 难 相 逢，
明 天 就 要 来 临， 却 难 得 和 你 相 逢，

5 6 1 4 3 1 | 2 - - 2 2 | 2 6 1 7 2 1 6 | 5 - - - |

怎 能 忘 记 你 的 一 片 深 情。
只 有 风 儿 送 去 我 的 深 情。

3 5 1 3 3 2 1 | 1 6 - - - | 2 4 5 7 6 5 | 5 3 - - - |

明 天 虽 已 消 逝， 分 别 难 相 逢，
明 天 就 要 来 临， 却 难 得 和 你 相 逢，

张丕基和"乡恋"

施光南和《祝酒歌》

施光南(1940—1990),祖籍浙江金华,生于重庆南山。从小酷爱音乐。中学时代先就读于北京的101中学,后进入中央音乐学院附中。1964年,从天津音乐学院作曲系毕业后分配到天津歌舞剧院工作。"文革"前就因创作女中音独唱曲《打起手鼓唱起歌》而崭露头角。1978年,调入中央乐团,使他的创作如鱼得水。

粉碎"四人帮"后,他的歌曲创作像决口洪水倾泻而出。最先一鸣惊人的是歌唱祖国新生的《祝酒歌》,施光南把人民扬眉吐气的心情与自己的一腔喜悦融入歌曲,顿时传遍华夏大地。随后,佳作迭出,代表作品有《周总理,你在那里》《假如你要认识我》《吐鲁番的葡萄熟了》《在希望的田野上》《月光下的凤尾竹》《洁白的羽毛寄深情》《台湾当归谣》《多情的土地》《漓江谣》《最美的赞歌献给党》等,还有歌剧音乐《伤逝》《屈原》,芭蕾舞剧音乐《白蛇传》,钢琴协奏曲《青春》,管弦乐合奏《打酥油茶的小姑娘》,小提琴独奏《瑞丽江边》,电影音乐《幽灵》,京剧音乐《红云岗》,河北梆子音乐《红灯记》,声乐套曲《革命烈士诗抄》《海的恋歌》……他的优秀作品数不胜数。风华正茂的施光南不幸英年早逝,造成中国乐坛的重大损失。施光南被誉为"人民音乐家"和"时代歌手",将永远活在人民心间。

施光南是新中国培养起来的重要作曲家,其创作领域宽广,而且都颇有建树,而最能体现其艺术成就的当数他的歌曲创作。他的歌曲旋律既有浓郁的民族风味,又有着鲜明的时代特征;既有艺术性,又具有通俗性,可谓雅俗共赏,深受广大人民群众的喜爱。他提倡的"立足于民族传统,融汇各民族、各地方民族民间音乐之神韵,化为自己的音乐语言,创造性地运用于创作实践"的创作思想,对当代及今后的歌曲创作都有着积极而深远的影响。

《祝酒歌》无疑是他最出类拔萃的代表作,从欢乐的锣鼓型前奏开始,就渲染出万众欢呼的热烈气氛来,随后融合了多个少数民族的音调,嫁接起不规则的乐段,乐句运腔优美细腻,不落俗套,时而抒情,时而激扬,成为一首百唱不厌的优秀独唱歌曲。

祝 酒 歌
（独唱）

韩 伟 词
施光南 曲

1=♭B 2/4
快中速 热情地

（歌词）
1. 美酒飘香（啊）歌声飞，朋友（啊）请你干一杯，请你干一杯，胜利的十月永难忘，杯中酒满幸福泪。来来来来，十月里响春雷，八亿神州举金杯，舒心的
2. 手捧美酒（啊）望北京，豪情（啊）胜过长江水，胜过长江水，锦绣前程党指引，万里山河尽朝晖。来来来来，瞻未来无限美，人人胸中春风吹，美酒

```
3. 5 1 3 | 3. 2 2. 1 | 6 - | 7 1 2 1 | 5. 3 2 6 | 5 - |
酒(啊) 浓 又 美，   千 杯 万 盏  也 不  醉。
浇 旺 心 头 火，   燃 得 斗 志  永 不  退。
```

f 激情地

```
5 -  ‖ 0 i i i | i 6 3 2 i | 2  2 3 1 2 | i - | i - |
        今 天(啊) 畅       饮  胜 利 酒，

0 i i i | i 6 3 2 i | 2  2 3 1 2 | i - | i - | 0 6 6 7 |
明 日(啊) 上      阵  劝 百 倍，              为 了

i. 2 2 i | 7 2 i  6 | 5  6 7 | i 5  4  2 - | 3 1 6. 3 |
实 现 四个 现 代  化，愿 洒  热     血     和
```

mp

```
2. 3 1. 2 | 1 - | 1 - | 1 2 3  3 | 1 2 3  3 | 1 2 3  3 3 5 |
汗  水。          来来来来    来来来来    来来来来来来
```

mf

```
5 4 2 2 | 2 3 4  4. 3 | 2 3 4  4 | 2 3 4  4. 5 | 6 5 3  3 | 5 6  5 |
来来来来，征 途 上， 战 鼓 擂， 条 条 战 线  捷 报 飞， 待 到

3. 5 1 3 | 3. 2 2. 1 | 6. ˅  6 | 7 1 2 1 | 5. 3 2 6 |
理  想 化 宏  图，    咱  重 摆 美 酒  再  相
```

f

```
5 - | 5 - | 1 2 3  3 | 1 2 3  3 | 1 2 3  3. 5 |
会，       来来来来   来来来来    来来来来
```

渐慢

```
7 i 2  2˅ | 5 6  5 | 3. 5 1 2 | 3 - | 5 - |
来来来来， 咱 重  摆 美  酒    
```

原速

```
1 6 3 2. 3 1 2 | i - | i - | i - | i - ‖
再 相   会！
```

王立平和《枉凝眉》

王立平(1941—),满族,吉林长春人。1954年考入中央音乐学院少年班主修钢琴,1965年毕业于中央音乐学院作曲系。1968年下放农村劳动四年半。1973年在中央新闻纪录电影制片厂开始从事专业作曲。1979年调入北京电影乐团(今中国电影乐团),从事影视音乐作曲,后担任中国电影乐团团长。1985年开始从事音乐著作权保护工作,发起创建了中国音乐著作权协会,并担任主席。多年来为推动著作权法的制定和实施做出了重要贡献。曾任中国音乐家协会副主席。

王立平的影视音乐量多质高,代表作品有《潜海姑娘》《鸽子》《海港之歌》《戴手铐的旅客》《少林寺》《夕照街》《武林志》《琴思》《残月》《晚清风云》《香魂女》《哈尔滨的夏天》《太行丰碑》《万里长城》等,还有电视连续剧《红楼梦》《聊斋》《徐悲鸿》《李大钊》《花木兰》《火烧阿房宫》等的音乐设计。王立平较早将电子音乐融入他的作品中,成为一名能与时俱进的新时期著名作曲家。

王立平最大的创作收获是影视音乐中的流行歌曲,曾经风靡歌坛的有《太阳岛上》《浪花里飞出欢乐的歌》《驼铃》《少林寺》《牧羊曲》《大海啊,故乡》《太行颂》《飞吧,鸽子》《大连好》《江河万古流》《红叶情》《说聊斋》等脍炙人口的歌曲。

电视剧《红楼梦》的音乐在王立平的创作生涯中占有重要地位。为谱写这部古典题材的音乐,王立平耗时四载有余,呕心沥血,精打细磨,终于谱成了"满腔惆怅,无限感慨"的《红楼梦》音乐,其中的主题歌《枉凝眉》如泣如诉,委婉动人,朴实无华而又寓意深邃。

王立平又是一位多才多艺的作曲家,不但作曲技术精湛,而且还能撰写歌词,成为国内少有的几位词曲并就的作曲家之一。而且他从小喜爱摄影,作品多次获奖。

枉 凝 眉

电视连续剧《红楼梦》主题歌
（女声独唱）

曹雪芹 词
王立平 曲

1=E 4/4
稍慢

一个是阆苑仙葩，一个是美玉无瑕。若说没奇缘今生偏又遇着他，若说有奇缘为何心事终虚化？啊，啊，一个枉自嗟呀，一个空劳牵挂。一个是水中月，一个是镜中花。想眼中能有多少泪珠儿，怎禁得秋流到冬，春流到夏。啊。

王世光和《长江之歌》

王世光(1941—),山东青岛人。1958年考入中央音乐学院作曲系,1963年毕业。1976年任中央歌剧院驻团作曲家,曾任中国音乐家协会副主席。主要作品有歌剧《第一百个新娘》《马可·波罗》《结婚奏鸣曲》《山林之梦》,钢琴协奏曲《松花江上》《长江交响曲》,电视音乐《话说长江》《话说运河》等。

1983年,中央电视台用整整半年时间连续播出专题片《话说长江》,刚开播几期便产生万人空巷的轰动效应,人们不仅陶醉于长江两岸的旖旎风光,主持人绘声绘色的解说也给人留下较深的印象,还有那首片头曲《长江之歌》,音乐浑厚大气,让观众百听不厌。当时的片头曲只是器乐曲,只配了几声"啦啦啦"的人声,但旋律亲切上口、颇有气势。后来,很多人向中央电视台提出建议,希望能填上歌词,成为一首歌唱长江的颂歌。于是摄制组于1983年12月25日向全国发出"征集《话说长江》主题音乐歌词的启事"。短短3个月,5000多首应征作品便从各地飞来。其中,胡宏伟(沈阳军区文工团词作家)的填词最为出色,经评选决定采用。演唱后,立即传遍大江南北,成为一首家喻户晓的经典歌曲。

歌曲为带再现的三段体,首尾乐段都是重复性质的复乐段结构,两句弱起小乐句连接起一个长乐句,然后作变尾重复;对比乐段运用强起格,每两句构成一个复句,然后对称布局。由于《长江之歌》结构清晰,素材简练,一听就会唱,一唱就记住,成为歌曲流行的重要原因。

《长江之歌》诞生后,国内不同的男女美声歌唱家都曾演唱过,留下了不同样式的版本,每个版本都有追捧的群体。歌曲不但作为专业院校的教材,而且还常常作为声乐比赛曲目;不但国内歌坛盛唱,而且还传到了国际舞台。由于《长江之歌》的音域只有九度,所以也成为一首深受百姓欢迎的群众歌曲。

长江之歌

电视连续片《话说长江》主题音乐

（独唱）

王世光 曲
胡宏伟 填词

1=♭B 4/4

中速 亲切、热情地

```
3 4 ‖: 5  3  1  5 | 6 - - 2 3 | 4  5.5 4.  3 |
1.你从  雪 山 走   来，   春潮  是 你 的 丰
2.(你从) 远 古 走  来，   巨浪  荡 涤 着 尘

3 - - 3 4 | 5  3  1  5 | 6 - - 2 3 |
彩；    你向 东 海 奔   去，   惊涛
埃；    你向 未 来 奔   去，   涛声

4  5.5 3. 2 | 1 - - 0 | 7. 1 2  5. 5 |
是  你 的 气 概。       你 用 甘 甜 的
回  荡 在 天 外。       你 用 纯 洁 的

5  7  1  2 - | 1. 2 3 5 1 2 | 3 - - - | 2.  3  4  6. 6 |
乳  汁，  哺 育 各 族 儿 女；   你 用 健 美 的
清  流，  灌 溉 花 的 国 土；   你 用 磅 礴 的

3. 2 2 - | 4. 3 2.2 2 6 | 5 - - 3 4 | 5  3  1  5 |
臂  膀，  挽 起 高 山 大 海。  我 们 赞 美 长
力  量，  推 动 新 的 时 代。  

6 - - 2 3 | 4  5.5 4.  3 | 3 - - 3 4 | 5  3  1  5 |
江，   你是 无 穷 的 源   泉；   我 们 依 恋 长

            ｜1.                    ｜2.
6 - - 2 3 | 5  4.4 3.  2 | 1 - - 3 4 :‖ 1 - - 3 4 |
江，   你有 母 亲 的 情   怀。  2.你从      怀。 啊，

5 - - 3 4 | 5 - - 2 3 | 4  3 - - | 3 - - ‖
        长 江！    啊，          长 江！
```

王志信和《母亲河》

　　王志信（1942— ），河北乐亭人。1958年进入中央歌舞团，曾在中央音乐学院作曲系进修，先后师从著名音乐家李焕之和杜鸣心教授。1986年起担任中央民族乐团合唱队指挥及艺术指导。

　　王志信从艺四十余年以来，创作了大量歌曲。主要作品有《金色的田野》（合唱组歌）、《启明星》（合唱组歌）、《闹花灯》（合唱）等。他与词作者刘麟长期合作，创作了大量具有戏曲风味的女声独唱歌曲。由于旋律优美，结构丰满，经常在声乐比赛中被选用，而且还获得了二十余项全国性的作品奖。代表作有《兰花花》《黄河壶口》《孟姜女》《母亲河》《木兰从军》《烽火狼牙山》《满江红随想》《相思花》《送给妈妈的茉莉花》《桃花红，杏花白》《中国的春天》《昭君出塞》《牛郎织女》等。

　　在创作过程中，王志信与词作者经常深入基层，赴各地采风，足迹遍及大江南北，每当发现具有正能量的历史故事、神话故事，就作为创作题材，构思新歌。

　　由于王志信对各地民间音乐非常熟悉，他就扬长避短地专事大型民族歌曲的写作，特别擅长古典题材的歌曲设计，他将对民族精神的弘扬、对传统美德的颂扬融进他的作品中。他善于运用戏曲中板腔变化手法，作为他歌曲中的鲜明对比手法。

　　王志信对现代题材也善于驾驭。《母亲河》就是王志信创作歌曲中影响较大的一首，经歌唱家彭丽媛、张也演唱后，迅速在歌坛上流行起来。歌曲中的"母亲河"没有特指，只要是祖国的江河，都可看成生我养我的母亲河。歌曲采用燕赵民歌素材，编织起跌宕起伏的旋律，把对祖国母亲的爱恋表达得淋漓尽致。A段悠扬叙述，B段激动抒情，在五声音阶的基础上，巧用"4、7"偏音，使音调更加婀娜多姿，让人魂牵梦绕。

　　王志信在创作的同时，还注意培养民族歌手，如万山红、罗宁娜、孙丽英、陈俊华、耿为华、刘婷婷等名家，都曾得到过他的点拨。

母 亲 河

(女声独唱)

刘　麟 词
王志信 曲

1=F 4/4

宽广而深情地

(7542 7542 754 27 | 5656 7171 2321 7171 | 5656 7171 2323 4545 |

656 656 656 656 | 767 767 767 767) ‖: 1. 2 3 75 | 6 - - - |
　　　　　　　　　　　　　　　　　　　　　　(合唱)啊，

2. 3 1 76 | 5 - - - | 6. 1 6 31 | 2. 3 2 - |
啊，　　　　　　　　　　　　　啊，

7. 6 5 5 2 | 1 - - - | 55 76 56 | 1 0 6 1 2 |
啊！
　　　　　　　　　　　　{1.(女独)一 片 片 桃 花 红，
　　　　　　　　　　　　 2.(女独)一 片 片 谷 穗 黄，

5 3 2 1 76 | 6 5 - - | 6 56 1. 1 17 |
一 片 片 梨 花 白，　　　一 片 片 的(那个)
一 片 片 棉 花 白，　　　一 片 片 的(那个)

6. 1 4 3 2. 3 | 77 76 5 52 | 3 - - - |
杜 鹃 花；　　万 紫 千 红 满 山 崖。
青 纱 帐，　　唰 啦 啦 啦 迎 风 摆。

55 76 56 | 1 0 6 1 2 | 33 21 75 |
今朝　花 烂 漫，　　是谁　送 春
今朝　喜 丰 收，　　是谁　来 灌

6 - - - | 2. 1 76 | 5 43 2. 3 | 7. 6 55 2 |
来？}　　　　母 亲 河　滔 滔　流 过
溉？}

$\widehat{2\ 1}\ -\ -\ |\ \dot{1}.\ \underline{\dot{2}\ 3}\ \underline{7\ 5}\ |\ 6\ -\ -\ -\ |\ \overset{5}{\underset{3}{}}.\ \underline{\dot{2}\ \dot{1}}\ \underline{7\ 6}\ |$

来。　　母　亲　河　　浪　　　澎

$\widehat{6\ 5}\ -\ -\ |\ 6.\ \underline{\dot{1}\ 6}\ \underline{3\ 1}\ |\ 2\ \underline{3\ 2}\ 2\ -\ |\ \underline{5\ 5}\ \underline{5\ 7}\ \underline{\dot{6}.}\ \underline{5\ 3}\ |$

湃，　　捧　出　几　多　情　和　爱，　捧　出　几　多　情　和　爱。

$\widehat{3\ -\ -\ -\ }|\ \dot{1}.\ \underline{\dot{2}\ 3}\ \underline{7\ 5}\ |\ 6\ -\ -\ -\ |\ \underline{5\ 3}\ \underline{\dot{2}\ \dot{1}}\ \underline{7\ 6}\ |$

{ 流　过　田　　野　　　融　进　山
 流　过　大　　地　　　融　进　心 }

$\widehat{6\ 5}\ -\ -\ |\ 6.\ \underline{\dot{1}\ 6}\ \underline{3\ 1}\ |\ 2\ \underline{3\ \dot{6}}\ \dot{6}\ -\ |\ \frac{2}{4}\ \underline{7\ 7}\ \underline{7\ 6}\ |$

川，　　笑　看　大　地　幸　福　来，　　笑　看　大　地
田，　　笑　看　人　间　幸　福　来，　　笑　看　人　间

$\frac{4}{4}\ \underline{5.\ 5}\ -\ 2\ |\ \widehat{2\ 1}\ -\ -\ :\|\ 3\ 3\ 5\ 6\ |\ \dot{3}\ -\ -\ -\ |$

幸　　　福　来。　　　　　笑　看　人　间　幸

$\widehat{\dot{2}\ -\ 6\ -}\ |\ 6\ \dot{1}\ -\ -\ |\ \dot{1}\ -\ -\ -\ |\ \dot{1}\ 0\ 0\ 0\ \|$

福　　　　来。

许镜清和《敢问路在何方》

许镜清(1942—)，山东龙口人。1961年考入哈尔滨艺术学院作曲系，毕业后分配到中国农业电影制片厂任作曲。"文革"期间，由于没有电影作曲任务，只得改写民族器乐曲，阴差阳错地取得了可喜收获，如民乐合奏《大寨红花遍地开》《乌苏里啊，我的故乡》，板胡独奏《喜开丰收镰》，扬琴协奏曲《井冈山》等，都是那个时代创作的器乐作品。

改革开放后，许镜清才真正与影视音乐结缘，迎来了他创作的高峰期。由于他勤奋创作，成为一名高产作曲家，迄今为止，已为100多部影视剧创作音乐，并谱写出多首深受群众欢迎的影视歌曲。

主要的影视音乐有《丹心谱》《红象》《良宵血案》《西游记》《宋庆龄和她的姐妹们》《女人不是月亮》《半边楼》《情债》《弘一大师》《小凤仙》《太阳照在桑干河上》《七品钦差刘罗锅》《乾隆与香妃》等。其中，电视连续剧《西游记》插曲《敢问路在何方》是许镜清作品中影响最大的一首歌曲，是他的成名之作。他将民族风格和时代气息和谐融合，经歌唱家蒋大为演唱后，深受群众欢迎。

20世纪80年代初，许镜清接受了央视拍摄的《西游记》的作曲任务，为了使古典风格的音乐与时俱进，他开创了在电视剧中将电子音乐和民族管弦乐队相结合的先河。其音乐之新鲜，旋律之优美，与剧情之契合，都达到了很高的境界。特别是插曲《敢问路在何方》，以流畅的旋律，生动地表达出师徒四人取经路上艰难曲折和百折不挠的进取精神，令人感动。

歌曲采用对比性两段体曲式，使旋律发展渐入佳境。A段为分裂结构乐句和连贯结构乐句交替出现的形态，在基本体现起承转合功能的基础上，合句作了扩充，使A段结构更加丰满。经过衬腔乐句过渡后，进入了B段重复性的高潮乐句，然后采用了变尾重复的补充终止，简单地结束全曲。由于歌曲流畅上口，通俗易唱，至今仍响彻歌坛。

当二十多年后许镜清再次接受新版《西游记》作曲任务时，已经深入人心的《敢问路在何方》还是继续沿用，只是换成了流行歌手刀郎的演唱，还是让人百听不厌。

| 6 5 - 5̂6̂ | 3 - - - | 1̇ - 7. 6̂ | 6 5 - 5̂6̂ |

春秋 冬 夏，　　一　　场 场 酸甜 苦

| 3 - - - | 5̣6̣ 01 3. 1 | 3 2 - - | 2̂7̇ 2̂7̂6̂5 |

辣，　　　敢　问 路 在 何　方，　　路 在 脚

| 6̣ - - - ‖ 5̣6̣ 01 3. 1 | 3 2 - - | 3̂5̂ - 3 |

下。　　　敢　问 路 在 何　方，　　路　在

| 7 - - 1̇ | 7 6 5 - | 6 - - - |

脚　　　下。

| 6 - - - | 6 - - - | 6 - - - ‖

许镜清和《敢问路在何方》

153

陆在易和《祖国,慈祥的母亲》

陆在易(1943—),又名梓钧,浙江余姚人。1955年经上海音乐学院院长贺绿汀推荐,考入该院附属中学,后因成绩优异,直升大学部作曲系本科。1967年毕业后留校执教。1972年调入上海京剧院,参加过十余部现代京剧的音乐创作。1981年再调上海乐团,先后任专职作曲、团长、艺术指导,并长期兼任《上海歌声》主编。1997年任上海歌剧院艺术指导。曾任中国音乐家协会副主席、上海音乐家协会主席。

陆在易的音乐创作涉及多种体裁,硕果累累。他特别痴迷于合唱及艺术歌曲的创作,而且精品不断,获奖无数。其中,混声合唱《雨后彩虹》被评选为20世纪世界华人音乐经典;音乐抒情诗《中国,我可爱的母亲》(为大型合唱队与交响乐队而作)获中国音乐金钟奖;《蓝天、太阳与追求》(为女声合唱队与乐队而作)获全国第五届音乐创作评比(合唱)大型作品二等奖;艺术歌曲三首《桥、家、盼》和艺术歌曲《我爱这土地》分别在2001年与2002年获首届和第二届中国音乐金钟奖。陆在易还出版有《陆在易音乐作品选》专辑唱片,及《陆在易艺术歌曲选》《陆在易合唱作品选》(上、下册)。鉴于陆在易所取得的艺术成就,1993年曾由多家单位联合为他举办了"上海之春"音乐节历史上第一次个人作品音乐会。1997年被评选为全国首届德艺双馨文艺家。2013年又在国家大剧院举办"陆在易作品音乐会",获得广泛好评。

在陆在易的所有艺术歌曲中,由于《祖国,慈祥的母亲》(张鸿喜词)结构短小,雅俗共赏,而流行最广,影响最大。

这首歌曲用凝练的笔触、浓郁的情感,抒发了中华儿女对祖国母亲的爱恋之情。歌曲创作于1981年,旋律风格朴实、高雅,成为中国乐坛上屈指可数的优秀美声歌曲之一。全曲由两个乐段加曲尾衬腔构成。A段由复乐段形式的两个长乐句构成,以一字一音的词曲结合为主,曲调在中低音区流畅进行,似诵似唱地叙说着对祖国的深切挚爱。经过三连音、变化音的间奏逐级推进,自然地引出了B段,由于音区提升,节拍改变,产生了鲜明而强烈的对比。然后曲调逐渐下降,平稳圆满地终止,表达出对祖国母亲的深情赞美。曲尾的衬腔,重复主题音型,沉浸在甜美的回味中。

祖国，慈祥的母亲

（男声独唱）

张鸿西 词
陆在易 曲

缓慢 从容地

陶思耀和《啊！中国的土地》

陶思耀（1944— ），安徽当涂人。生于江苏南京，自幼学习音乐，先后毕业于南京艺术学院附中（小提琴专业）和上海音乐学院（作曲专业）。1963年参军入伍。历任南京军区政治部前线歌舞团乐队演奏员、编导室音乐创作员、编导室主任、艺术指导等职。

在担任乐队演奏员期间，曾参加过1964年《东方红》大型歌舞的排练和演出。曾在舞剧《红色娘子军》剧组中任小提琴独奏，京剧《沙家浜》剧组中任京二胡演奏。

1971年调入前线歌舞团编导室担任专业音乐创作至今，先后创作各类音乐作品一千多件。代表作有歌曲《啊，中国的土地》《莫愁啊，莫愁》等，舞蹈音乐《水乡送粮》《陈喜与春妮》等，大型组歌《硬骨头六连战旗红》《千里跃进大别山之歌》《抗洪组歌》等，还有影视音乐《岛歌》《水乡油田》《井冈彩色的画卷》《南京，我心中的歌》《当代徽商》《驾驶班的年轻人》等。

其中，影响最大的要算男高音独唱歌曲《啊，中国的土地》（孙中明词）。歌曲写于20世纪80年代初，表达了人们像种子、百灵、杨柳、青松那样甘愿报效祖国的精神追求。旋律起伏跌宕，词曲细腻结合，唱出了人们对祖国炽热而深沉的情感。

歌曲由小型的ABC三段体构成。A段由平行的两长句构成了复乐段；B段采用起承转合结构，并转入下属调和半终止，与A段形成鲜明的对比；C段为上下句结构，通过高音区的衬腔进入高潮，然后全曲终止。歌曲重用弱起句格，形成了歌曲的鲜明特点。而且音域不宽，只有九度，成为一首雅俗共赏的美声歌曲。

陶思耀的另一首歌曲《莫愁啊，莫愁》，经过朱明瑛在春晚舞台上的精彩亮相后，以其清新、优美的旋律，也被广泛传唱。

前线歌舞团的创作实力雄厚，陶思耀是承前启后的一代。在创作的同时，还注意挖掘和引进新人。当时，在他的推荐下，崭露头角的印青、毛阿敏得以进团施展才华，后来分别成为赫赫有名的作曲家和歌唱家。

啊！中国的土地

（男声独唱）

孙中明 词
陶思耀 曲

1=♭B 4/4 中速

1. 你属于我，我属于你，朝朝暮暮在一起，走千里走万里，还在你的怀抱里。做一粒种子泥土里埋，开花结果为了你；做一棵杨柳路边上长，年年报告那春消息。啊！中国的土地，你属于我，我属于你！

2. 你属于我，我属于你，生生死死不分离，我有一颗儿女心，你有一片慈母意。做一只百灵蓝天里飞，迎着那霞光歌唱你；做一棵青松高山上立，昂首为你挡风雨。啊！中国的土地，你属于我，我属于你！

赵季平和《断桥遗梦》

赵季平(1945—),原籍河北,出生于甘肃平凉,1970年毕业于西安音乐学院,1978年入中央音乐学院作曲系进修。曾任中国音乐家协会主席,现任陕西省文联主席、西安音乐学院院长。他的音乐创作成绩突出,几乎涉及了各个领域。主要的器乐作品有琵琶协奏曲《祝福》、管子与乐队《丝绸之路幻想曲》、交响音画《太阳鸟》、交响叙事诗《霸王别姬》、室内乐《关山月——丝绸之路印象》和《第一交响乐》等;主要的舞剧音乐有《大漠孤烟直》《情天·恨海圆明园》《长恨歌》等;主要的影视音乐有《黄土地》《大阅兵》《红高粱》《菊豆》《秋菊打官司》《大红灯笼高高挂》《烈火金刚》《心香》《变脸》《风月》《日光》《秦颂》等。

赵季平在影视作曲领域中,不仅作品数量多,而且影响大,所以在音乐界把他定位为影视音乐作曲家。赵季平作曲时,常加强电影鲜明的地方性特点,音乐往往起到推波助澜的作用。他的影视歌曲成为他音乐创作中的意外收获,很多歌曲已走出影视时空,在社会上流传。代表作品有《妹妹你大胆地往前走》《酒神曲》《女儿歌》《好汉歌》《大宅门》《秦颂》《江山无限》《远情》《热天热地热太阳》等。创作歌曲也获得大面积丰收,经常为历届"青歌赛"奉献新作,随后流行。代表作有:《断桥遗梦》《大江南》《永世不忘》《故土情》《我的陕北》《西部扬帆》《黄河鼓震》《祖国强大,国旗增色》等。

《断桥遗梦》是赵季平后期创作的一首优秀独唱歌曲,连续数届"青歌赛"上都有歌手选唱,并因此获奖,可见这首歌曲的艺术质量之高。歌曲是一首传递真爱的歌曲,旋律如泣如诉,委婉感人。虽然是两段体,由于细致地处理了音区布局和速度转换,使歌曲的表现力得以戏剧性地展现,唱之动声,听之动情。

赵季平的民族音乐功力深厚,他的作品涉及了汉民族中各个地区的风格,如中原风的《好汉歌》、江南风的《大江南》、西北风的《故土情》等,都脍炙人口。

断桥遗梦

（女声独唱）

韩静霆 词
赵季平 曲

1=C 3/4
♩=60 幽怨地

(3̲ 6̲ 3̲ 6̲ 1̇· 7̲1̲7̲6̲ | 6̇ - - | 6̇ 5̇ 3̇ | 7̇· - -) |

4/4 0 6̲6̲6̲3̲ 6̲5̲ | 6̇ 3̇ - - - | 1̇ 2̇ 0 3̇ 3̇· 7̲6̲ |
1. 呼啦啦啦，西湖的桥　　　从中折断，
2. 不不不不，我不相信　　　真爱变老，

5 - - - | 3 6 1̇ 2̇ 6 1̇ 1̇· | 6 1̇ 5̲ 6̲ #4̲ 3̲ - |
　　　　　雨中定情的纸伞　　丢向谁　边。
　　　　　上天入地只求　　　峰回路　转。

5̲ 5̲ 0 3̲ 7̲ 7̲· | 1̇ 1̇ 6̲ 5̲· 2̇3̇ | 2̇ - 2̇· 0 6̲ |
爱你　想你　找你　喊　你，　　　　在
怨你　恨你　怪你　骂　你，　　　　只因

(6̇)

3̇ 3̇ 3̇ 2̇ 1̇ 1̇ 0 6̲ 1̇ | 6̇ 0 5̲ 6̲ 7̲ 5̲ 0 3̲ | 2̇ 2̇ 2̇ 2̇ 1̇ 3̇ |
钱塘江雾里，　　我的梦　断桥遗梦，在　苍茫茫　的　天　水
相　思太苦，　　我的梦　断桥遗梦，真心相　爱　胜过百

6 - - | (7̲6̲ 7̲5̲ 6̲ 3̲ 6̲7̲ | 1̇·7̲ 6̲5̲ 7̲5̲ 3̲7̲ | 6 3̲5̲ 2̲7̲5̲·) |
间。
年。

1.
1̇ 3̇ 2̇ 3̇ 3̇ - | 6 1̇ 3̇· 2̇ 2̇ - | 2̇ 3̇ 2̇ 1̇ 6̲ 1̇ - |
桥断水不断，　　水断缘不断，　　缘断情不断，

赵季平和"断桥遗梦"

159

$\dot{2}\,\dot{2}\,\underline{07\,6\,5}\,6\,-$:‖ $\dot{1}\,\dot{3}\,\dot{2}\,\dot{3}\,\dot{3}\,-$ | $6\,\dot{1}\,\dot{3}\,\dot{2}\,\dot{2}\,-$ |

情断 梦不断。　　桥断 水不断，　　水断 缘不断，

$\dot{2}\,\dot{3}\,\dot{2}\,\dot{1}\,6\,\dot{1}\,-$ | $\dot{2}\,\dot{2}\,\underline{0\,7\,6\,5}\,6\,-$ | $5\,5\,{}^\#4\,3\,3\,-\,3\,2\,1$ |

缘断 情不 断，　　情断 梦不断。　　地老天荒　　我的

$\dot{3}\,\dot{3}\,{}^\#4\,3\,3\,-$ | $5\,5\,{}^\#4\,3\,3\,-\,3\,2\,1$ | $\dot{3}\,\dot{3}\,\dot{2}\,1\,\dot{2}\,-$ |

爱心 不变，　　地老天荒　　我的 爱心 不 变，

$1\,\dot{2}\,\dot{3}\,7\,3\,3\,\,3$ | $\dot{2}.\,\dot{3}\,1\,6$ | $\dot{6}\,-\,-\,-$ | $\dot{6}\,-\,-\,-$ ‖

地老天荒我的 爱心 不 变。

付林和《小螺号》

付林(1946—),黑龙江佳木斯人。从小喜爱民族乐器的演奏。1968年毕业于解放军艺术学院音乐系后进入海政歌舞团,先后担任该团的演奏员、副团长、艺术指导,兼任中国轻音乐学会副主席、流行音乐学院院长等职。

付林词曲兼长。代表性的词作有《妈妈的吻》《太阳最红,毛主席最亲》《祝愿歌》等。还为经典乐曲《彩云追月》《梁祝》填词。代表性的作曲歌曲有《小螺号》《楼兰姑娘》《小小的我》《故园之恋》《故乡情》《故乡的雪》等。还为《潮起潮落》《儿女情长》《哦,昆仑》《朱德》《刘少奇》《戊戌风云》《刘胡兰》等影视片创作音乐。曾为音乐剧《太阳、气球、流行色》《赤道雨》作曲。曾创作通俗歌剧《红雪花》。由于付林的音乐作品丰富而多彩,曾先后举办过十多次个人作品音乐会。

付林还善于著书立说。先后出版《歌星成功之路》《现代歌词写作新概念》《流行歌曲写作新概念》《流行演唱声乐新概念》《中国流行音乐20年》《音乐素质600题》等著作。

付林也富有培训通俗歌手和辅导电声乐队的经验,先后受邀组建过中央歌舞团声乐培训中心、海政文工团电声乐团、海政文工团声乐培训中心、北京蓝月明星公司,为中国的流行音乐发展做出了重要贡献。

付林最得意的词作无疑是《太阳最红,毛主席最亲》,经王锡仁谱曲后,已经流行了将近40年,成为缅怀伟大领袖毛主席的代表作品。

付林最知名的歌曲,要算由程琳首唱的《小螺号》。程琳原是海政文工团的二胡演奏员,12岁考进剧团后,就表现出卓越的音乐天赋,不但琴技出众,而且也有歌唱特长。当时正值通俗歌曲兴起,付林就想把她培养成天真烂漫的通俗歌星,适时隆重推出。《小螺号》就在这个背景下为她量身定制的。这是一首描写新时代渔家儿童生活情景的歌曲。歌曲为对比鲜明的两段体结构。A段四句旋法的进行既有"套路",又有独创,所以给人不落俗套的新鲜感。B段节奏拉长,音区提升,犹似螺号声声,回荡海边。歌曲诞生后,不但回响在校园中,而且还流行在社会上。

小 螺 号
(女声独唱)

傅 林 词曲

1=F 2/4

(螺号声)

(6666 6 35 | 6333 3 32 | 6222 216 | 1 35 | 1 XX | X —)|

6 3 3 | 6 3 3 3 | 6 3 3 3 3 5 3 2 | 3 — | 6 2 2 |
小螺号　嘀嘀嘀吹，海鸥听了展翅　飞。　　小螺号

6 2 2 2 | 6 2 2 2 2 1 6 | 1 — | 6 3 3 | 6 3 3 3 |
嘀嘀嘀吹，　浪花听了笑微　微。　　小螺号　嘀嘀嘀吹，

6 5 5 3 5 | 6.5 6 5 3 | 6 2 2 | 6 2 2 2 | 3 3 2 3 2 1 6 | 1 1 ‖
声声唤船　归啰。　小螺号　嘀嘀嘀吹，阿爸听了快快　回啰。
Fine

6 6.5 | 3 2 6. | 6 — | 6 6.5 | 3 2 5. | 5 — |
茫 茫的海滩，　　　　蓝 蓝的海水，

5 5 6 5 | 3 2 3. | 3 — | 2 2.1 | 1 6 1. | 1 — ‖
吹 起了螺号，　　　心 里 美 咃。
D.C.

朱良镇和《两地曲》

朱良镇(1946—)，浙江镇海人，生于上海朱家角。14岁时，以他聪慧的天赋和灵敏的乐感，被上海音乐学院附中作曲专业录取，1964年又顺利地进入上海音乐学院作曲系深造。毕业后，分配到上海歌剧院任专业作曲。多年来，笔耕不辍，作品颇多。代表作有交响合唱《钟声》(获上海市政府颁发的"宝钢高雅艺术奖")，合唱音画《千岛湖》，全国八运会会歌《生命的放飞》(与左翼建合作)，1998世界小学生运动会会歌《扬起生命的征帆》，公安部金盾艺术奖歌曲《说一声再

见》。2003年在抗"非典"期间创作大型交响合唱《生命的誓言》(合作)，产生了较大影响。可以看出朱良镇主要的音乐成就定格在歌曲创作方面，特别是他创作的艺术歌曲深受美声歌手喜爱，代表作品有《归来的星光》《太阳的儿子》《两地曲》等。在数届"青歌赛"上，很多歌手都选唱《两地曲》而获得成功，可见朱良镇的艺术歌曲具有不一般的吸引力和表现力。

《两地曲》是一首柔情浪漫的男高音独唱歌曲。词作是爱情题材，格调高雅。旋律设计也非常精彩，选用了柔美的小调式，使情感表达更加温润甜美。结构小巧，虽是常见的两段体，但气息处理严谨有序，浑然天成。A段的乐汇都是弱起三连音接长音的节奏型，显得朴实无华；B段的节奏与A段相比同中有变，词曲结合断中有连。两个乐段对置相连，既一脉相承，又有微妙对比，可谓匠心独运，颇见作曲功力。旋法在级进中糅合跳进，富有歌唱性。虽然曲调并无借鉴某些民族元素，但中国神韵犹在。进入尾声前的瞬间离调处理，成为引人入胜的神来之笔。

和其他两首影响较大的《归来的星光》和《太阳的儿子》相比，《两地曲》由于写得平易近人，而更加雅俗共赏，受到欢迎。

两 地 曲

（男声独唱）

王森、朱良镇词
朱良镇曲

1=♭A 4/4

稍慢

(3̇ 5̇ 6̇ | 6 - - 5̇ 6̇ 7̇ | 3 - - 6̇ 3̇ 2̇ | 3̇ 2̇ 7̇ 7̇ 6̇ 7̇ 3 | 0 5̇ 6̇ | 6 - -) 3̇ 5̇ 6̇ |

　　　　　　　　　　　　　　　　　　　　　　　　　　　　　　　1. 你在北
　　　　　　　　　　　　　　　　　　　　　　　　　　　　　　　2.（你在山）

‖: 6 - - 5̇ 6̇ 7̇ | 3 - - 2 3̇ 6̇ | 1 - - 7̇ 6̇ 2 |

国，　　我在南　疆，　　白桦绿棕，　　天各一
中，　　我在海　上，　　金雀银鸥，　　心驰神

3 - - 3̇ 5̇ 6̇ | 6 - - 5̇ 6̇ 1 | 3 - - 6̇ 2̇ 2̇ |

方。　啊，　　　　　　　　　　　　我的知
往。　啊，　　　　　　　　　　　　我的知

2 - - 7̇ 5̇ 6̇ | 6 - - 0 1 2 | 3 3. 3̇ 6̇ 6 3 ♯4 |

音，　　我的姑　娘。　　　　当你看见　　那黎明的
音，　　我的姑　娘。　　　　当你看见　　那大海的

3 2 3. 3 | 1 1 2 | 3 2 6̇ 2 | 2 5 6.7̇ | 5̇ 6̇ 5 3. 3 | 0 5 3 |

星空，　那是我　注视着你　温柔的　目光。　　当你
波涛，　那是我　寂寞的心　在为你　歌唱。　　当你

6. 7̇ 6. 5 | 2/4 6 3 ♯4 3 2 6̇ | 4/4 1 - - 1 1 2 | 3 6̇ 3 2 2 3 2 1 |

看　见那　满天的落　　霞，　那是　映山红　盛开在
看　见那　飘来的流　　云，　那是我　炽热的爱　在向你

7̇ 3. 3 | 5 6̇ 6̇ | 2/4 2. 1 | 1. 4/4 6 - 6 (6̇ 7̇ 1 | 7̇ 3̇ 3̇ 3. 2 |

我那　甜蜜的梦　　　乡。
飞翔　向你　飞

$6 - \underline{6\,6}\,\underline{6\,7\,\dot{1}} | \underline{7\,2\,2}\,2\,2.\,5 | 3 - \underline{3\,6}\,\underline{\dot6\,3}{}^{\#}4 | \underline{3\,2\,6}\,2.\ \underline{3}\,\underline{1\,2\,3} |$

$\underline{7} - - \underline{\underline{5\,6}} | \underline{6} - -)\underline{\overset{3}{3\,5\,6}} :\| \overset{2.}{6} - - \underline{0\,6} | \underline{6\,6}.\ \underline{6}\,\underline{2\,3}\,{}^{\#}\underline{4\,5\,4} |$
　　　　　　　　　　你在山　翔。　　啊，姑娘，　我的姑

$3 - - \underline{0\,5\,3} | \underline{7\,7}.\ \underline{7\,5\,6}\,\underline{\dot1\,7} | 6 - - \underline{0\,5\,3} |$
娘，　　　啊，姑娘，　我的姑　娘，　　　当你

$\underline{6.\,7}\,\underline{6.\,5} | \tfrac{2}{4}\underline{6\,3}{}^{\#}\underline{4}\,\underline{3\,2\,6} | \tfrac{4}{4}1 - - \underline{1\,1\,2} | \underline{3\,6\,3\,2}\ \underline{2\,3\,5\,6} |$
看　见那　飘来的流　云，　　那是我　炽热的爱　在向你

$\dot2 - - \underline{\dot1\,\dot2} | 6 - - - | 6 - - - | 6 - - 0 \|$
飞　　　翔。

刘锡津和《我爱你,塞北的雪》

刘锡津(1948—),山东长岛人。1961年起从事音乐工作。曾在中央音乐学院进修作曲。先后任黑龙江省歌舞团作曲、黑龙江省文化厅副厅长、中央歌剧院院长、中国传媒大学艺术团特聘艺术顾问。兼任中国民族管弦乐学会会长。

刘锡津主要从事民族器乐曲的创作。代表作品有合奏《丝路驼铃》、月琴组曲《北方民族生活素描》、双二胡协奏曲《乌苏里吟》、为四种民族乐器而作《满族组曲》、柳琴组曲《满族风情》、大型民乐合奏《紫金宝衣之秋:众善普会》、箜篌组曲《袍修罗兰》、大型组曲《漩澴颂》、交响序曲《一九七六》、交响诗《乌苏里》、月琴协奏曲《铁人之歌》、交响合唱《金鼓》等。

刘锡津还为舞剧(如《渤海公主》)、音乐剧(如《鹰》)、影视剧(如《花园街五号》《飘逝的花头巾》《城市假面舞会》《天下第一剑》《离婚喜剧》《硝烟散后》《黑土》《车间主任》《雪乡》《西部太阳》等)作曲,其中不少作品分获"文华奖""飞天奖""金鹰奖""五个一工程奖"等国家级大奖。

歌曲也是刘锡津创作领域中的重要方面。代表作有《我爱你,塞北的雪》《北大荒人的歌》《我从黄河岸边过》《东北是个好地方》《北大荒,北大仓》《闪耀吧,体育之星》《亚细亚走向辉煌》等。

其中,《我爱你,塞北的雪》(王德词)是影响最大的一首独唱歌曲,经歌唱家彭丽媛、殷秀梅的精彩演绎后,立即传遍西面八方。这是一首优美的抒情歌曲,旋律流畅,线条柔婉,感情细腻,具有清新的气息。歌词富有诗意,采用拟人化的手法描绘出冬雪的美丽与纯洁,使一幅漫天雪花的北国风光展现在眼前,赞美了雪花无私奉献的精神。

歌曲虽然只有单乐段的容量,由于速度悠缓,节奏舒展,运腔跌宕,仍不失为一首结构丰满的作品。中间有两句三度模进的紧缩处理和"春雨"处的悠长高音形成对比,成为全曲的亮点。旋法在五声性进行中糅合了局部移宫手法,成为艺术性与民族性完美结合的典范,这首歌曲经常在声乐比赛中被歌手选用。

我爱你，塞北的雪
（女声独唱）

王　德 词
刘锡津 曲

1=♭B 4/4

(3 3 1 1 6 6 5 5 | 3 3 1 1 6 6 5 5 | 5 - 1.3 2 3 | 2/3 - - 6 |

5 6 3 2 3 6 | 1 - - -) ‖: 5 - 1.3 2 3 | 2/3 - - - |
　　　　　　　　　　　　　　1. 我　爱　你
　　　　　　　　　　　　　　2. 我　爱　你

3 2 1 5.1 6 1 | 1/2 - - - | 3 - 2 3 2 1 | 1.2 6 5 3. 5 |
塞　北　的　雪，　　　　　飘　　飘　洒　洒
塞　北　的　雪，　　　　　飘　　飘　洒　洒

6 1 2 2.1 2 6 5 6 | 5 - - 5 6 | 6 6 5 1 6 5 | 6 6 - 6 1 |
漫　天　遍　　野，　你的舞姿是那样的轻盈，你的
漫　天　遍　　野，　你用白玉般的身躯，装扮

1 1 6 3 2 1 | 1 1 - 2 3 | 5 5 - - | 5 - 3 5 |
心地是那样的纯洁，你是春雨　　　　　　的
银光闪闪的世界，你把生命　　　　　　融

6 5 6 1 0 3 | 3 2 2. 2 2 3 | 5. 3 2 3 2 7 | 6.7 6 5 6 - |
亲　姐　妹哟，你是春天派出的使　节，
进　土　地哟，滋润着返青的麦　苗，

　　　　　　　　　　　1.
5 6 3 2/3 6 | 1 - - (2 3 | 5. 3 2 3 2 7 | 6 7 6 5 6 6 |
春　天　的　使　节。
迎　春　的　花

刘锡津和"我爱你，塞北的雪"

167

孟庆云和《长城长》

孟庆云（1948— ），原在"南空"文工团任作曲，20世纪90年代初调空军政治部文工团任创作员。多年来，他在歌曲创作园地里辛勤耕耘，以敏捷的才思和喷涌的激情，创作了大量歌曲，数十首歌曲在全军乃至全国广泛流传，深受群众喜爱。代表作品有《长城长》《为了谁》《什么也不说》《想家的时候》《当兵干什么》《想你在美好月夜里》《兵之歌》《我就是天空》《妈妈的心愿》《拉着中华妈妈的手》《归航》《祝福祖国》《黄河源头》《黄河黄》《爱的港湾》《真情永远》《黑头发飘起来》《五星邀五环》等脍炙人口的歌曲。

孟庆云的歌曲大多弘扬主旋律。歌唱祖国、歌唱军人、歌唱百姓是他创作的主要题材。这些作品从不同角度表现出作曲家深厚的生活积累和娴熟的创作功力。孟庆云的创作既有传统文化的底蕴，又有时代精神的特征；时而大气豪放，时而典雅秀美，时而情真意浓，时而刚健雄伟。他的作品有时泼墨写意，有时工笔白描；有时色彩斑斓，有时标新立异；既有传统的古典美，又有鲜活的现代美。特别在结构上常进行不落俗套的创新，节奏设计上也善于融进词曲不稳定的结合。

孟庆云的作品唱时代正气，唱民族精神，和祖国同行，和人民同心，不仅数量多，而且成功率也高；不但在军营传唱，而且也在社会流行。他在全国、全军乃至国际上屡屡获奖并多次立功。

在孟庆云的作品中，《长城长》是影响较大的一首歌曲，在庆祝建军80周年大型军旅音乐作品展演周中，孟庆云就是以"长城长"命名而举办个人作品音乐会的。歌曲貌似赞美长城，实质是赞美军人。旋法潇洒，节奏新颖，音调清新。高潮挺拔，是一首民歌风中蕴含艺术性的优秀独唱歌曲。

孟庆云的通俗歌曲也别有风味，一首《黄河源头》唱得荡气回肠；孟庆云的体育歌曲也活力四射，一首《黑头发飘起来》唱得热血沸腾。特别1990年在抗击特大水灾时创作的《为了谁》，成为奉献爱心的代表性歌曲。

长城长

电视专题片《磐石》主题歌

（女声独唱）

阎肃 词
孟庆云 曲

1=C 4/4

♩=84 热情、真挚

```
(5 5 6 1 2 3 4 | 5 - 5 3 2 1 | 3 - 3 1 3 5 | 6 - 6 5 4 3 |
2 - - 3 4 3 | 5 - 5 3 2 7 | 6 - - 2 3 2 | 7. 6 3 5  6 |
1 - - -) ‖: 3 5 6 3 2 7 6 3 | 5 - - - | 0 1 1 2 7 6 5 1 |
```

1. 都说长城两边是故 乡，　你知道长城有多
2. 都说长城内外百花 香，　你知道几经风雪

```
3.  2 2 - | 0 3 5 6 7. 3 2 7 | 6 3 5 7 6 6 - |
```

长。　　　　它一头 挑起大漠 边关的冷月，
霜。　　　　凝聚了 千万英雄 志士的血肉，

```
0 6 4 3 2. 3 5 3 5 | 5 6 3 2 3. 2 | 1 - - - :‖
```

它 一头 连着华夏　儿 女 的 心 房。
托 出(啊)万里山河　一 轮 红 太 阳。

```
0 1 1 2 3. 5 3 | 3 - 0 1 2 3 | 2 - - - |
```

太 阳 照，　　　长 城 长，

```
0 1 2 3 3 7 | 6 3 5 6 6 - | 0 1 1 2 3. 5 3 |
```

长 城(啊)雄 风 万 古 扬，　太 阳 照 (啊)

```
3 1 2. 3 2 - | 0 1 1 2 3 7 | 6 3 5 6 5 5 - |
```

长 城 长，　　长 城(啊)雄 风 万 古 扬。

| 0 1 7 6 6 5 6 1 | 3 6 6 4 3 2 - | 0 3 5 6 7. 3 2 7 |

你要问长成在哪里？
就看那一身身
就在咱老百姓的

1. 0 6 3 5 6. 2 1 | 1 - - (5 6 7 1 2 3 4) ‖ 2. 0 6 3 5 6. 1 |

一身身绿军装。 D.S. 心 坎

2 3 5 - | 5 - - - | 0 3 2 3 5 3 5 |

上， 心 坎

6 0 1 2 3 2 1 - | 1 - - | 1 - 1 0 ‖

上。

孟庆云和《长城长》

姚明和《故乡是北京》

姚明(1948—)，辽宁营口人。1961年进入沈阳音乐学院附中学习。1971年进入沈阳军区空军政治部文工团任乐队指挥。1974年进入沈阳音乐学院作曲系进修作曲。1977年毕业后，回沈阳工作。1985年调入空军政治部歌舞团任创作员至今。姚明的歌曲创作独辟蹊径，善于将戏曲、曲艺音乐巧妙地嫁接在歌曲中，创作出令人耳目一新的戏歌来，成为新时代戏歌创作的开拓者。代表作品有《故乡是北京》《说唱脸谱》《前门情思大碗茶》等，还创作了具有戏曲风格的舞蹈音乐《醉鼓》《旦角》等。

姚明性格开朗，语言幽默，特别喜爱各地戏曲和曲艺的唱腔音乐，对京剧更是崇拜得五体投地，能模仿各种流派唱腔，并唱得惟妙惟肖，为他创作戏歌积累了丰富的素材。最先尝试的是创作于1988年的《故乡是北京》，词家阎肃的歌词写得京味十足，赞美作为历史名城北京的许多名胜古迹，抒发了海外游子对故乡北京的爱恋之情。姚明在创作时考虑再三，决定运用京剧音调为素材，写成一首具有当代风格的戏歌。京剧唱腔丰富多彩又博大精深，经再三斟酌，准备采用最有知名度的梅派唱腔作为创作素材，写一首适合女声演唱的独唱曲。

歌曲采用了散板、原版、流水板三个段落，通过富有戏曲韵味的运腔，及镶嵌了戏曲拖腔和戏曲"过门"，使歌曲表现出浓郁的京剧风味。后特邀著名歌唱家李谷一演绎，凭借她深厚的戏曲功底，将这首歌唱得丝丝入扣，娓娓动听。1989年李谷一在中央电视台演唱了这首歌之后，立即风靡歌坛，广为流传。

姚明还能运用不同行当的戏曲素材写歌。如同是京歌的《说唱脸谱》，用的是花脸音调，所以歌风粗犷，与《故乡是北京》的风格迥然不同。

姚明还能运用曲艺音乐写歌。如《前门情思大碗茶》就是运用京韵大鼓的素材写成，显得京味十足。

当然，姚明也有其他风格的创作歌曲，如《大黄河》就是一首气势磅礴的优秀男声独唱歌曲。

故乡是北京

（女声独唱）

阎肃 词
姚明 曲

1=♭B 4/4 2/4

♩=54

(1 - 5.6 i i | i i i i | i -) 0 i | i 65 | ⁵⁶⁵3 - - - |

走遍　了

3 6 5 6 i | ¹²i. i | (i ² 7 6 5 6 7 6 i i i i) 3 2 3 4 | ⁵3 - - - |

南北西东，　　　　　也到过了

3 3 2 3 5 ⁵⁶5. 5 | (5 6 4 3 2 3 4 3 5 5 5 5) i i 65 | 5. 6 3 2 1 2 3. 0 3 |

许多　名城，　　　静静地想一想，　　我

♩=76

5 6 3 3. 3 | 3 6 5 3 5 | i - | 5.3 5 i 6 5 3 |

还是最爱　　　我的北　　京。

2 3 2 1 3 2 1 2 | 0 6 i 5 6 4 3 ‖: 2.3 5 i 6 5 3 2 | 1 5.6 7 2 6 7 | 2 2.2 2 6 7 6 |

5 2 0 2 2 | 2.7 6 2 2 6 7.6 | 5 0 3 2 3 5 6) i i 65 | ⁵⁶3 | 6 6 5 6 i 65 |

不说　那　天坛的明月，
不说　那　高耸的大厦，

3 6 5 6 i | 3 3 2 3 5 ⁵⁶5 | 0 3 3 3 2 3 | 4 - | 4. ⱽ 5 6 |

北海的风，芦沟桥的狮子，潭柘寺　的松。
旋转的厅，电子街的机房，夜市上　的灯。

(1 i.i i 5 6 i | 6 5 3 2 1 2 3)

⁵3. 5 3 | 2 0 3 2 1 3 2 | 1 - | 1 - | 5 3 5 6 0 6 |

唱不够那
唱不够那

百年百家百歌

174

```
1 1  3656 | 561  1̇ 6 | 5.6 3 2 3 0 5 | 6 6 5 6  1̇ 1̇2̇ | (1̇.2̇ 7 6 561) |
红墙碧瓦 太和殿， 道 不尽那十里    长街
新潮欢涌 王府井， 道 不尽那名厨    佳肴

3 2 1̇  1̇ 6.2 | 1̇ — | 5.3 5̇ 1̇ 6532 | 1 02 151) | 1 1 3 3̇2 |
卧   彩   虹。            只看 那，
色   香   浓。            单想 那，

3 5 3 5 6 | 1̇ 1̇ 6 5 3 | 0 3 3 2 3 | 5.6 3 2 1̇ | 2 3 5 5̇6̇ 5 |
紫藤古槐 四合  院， 便觉得 甜丝丝 脆生生
油条豆浆 家常  饼， 便勾起 细悠悠 蜜茸茸

6 6 1̇ 6 5 | 3̇ 1̇ 5 6 | 0 3 2̇.3̇ 2̇ 1̇ | 6.2 1̇ | 5 3 3 |
京腔京韵 自多情， 京腔 京韵 自 多
甘美芬芳 故乡情， 甘美 芬芳 故 乡

2̇ — | 2̇. ∨ | 3̇ 2̇ | 1̇.3̇ 2̇ 1̇ 656 | 0 6̇ 5.6 1̇ 2̇ | 65 5̇3 0 56 |
情。
情。

           |1.                              (0 6 1̇ 5643) |2.
7 2̇ 6765 | 5̇ 3 05 3.5 6 1̇ | 5 5̇. | 5 0 :|| 5̇ 3 05 3.5 6 1̇ |

 (0 6 |
 5̇ 5.  | 5.6 1̇ 2̇ 6532 | 5 0 | 突快 ♩=166
                                  X X  X X | X X  X X | X X  X X  X X  X X )

1̇ — — — | 1̇ 65 5̇6̇ 5 3 3 | 3 — — — | 3 6 5 6  1̇ 1̇2̇ |
走 遍 了           南 北 西 东，
```

(乐谱略)

也到过了许多名城。

静静地想一想

我还是最爱

(渐慢) 我的北京。

王祖皆、张卓娅和《小草》

王祖皆（1949— ），上海人；张卓娅（1952— ）南京人。两人都毕业于上海音乐学院作曲系，一起进入前线歌剧团工作，由于志同道合，后成为伉俪。多年来，他们在作曲道路上携手合作，取得了骄人的业绩。

20世纪90年代初期，夫妇两人一起调入总政歌剧团，获得了更加优越的发展空间，为中国民族歌剧的创作呕心沥血，谱写华章。主要歌剧作品有歌剧《芳草心》《党的女儿》《玉鸟兵站》《芦花白，木棉红》《野火春风斗古城》等，其中的唱段如《小草》《我心永爱》《万里春色满家园》《永远的花样年华》《不能尽孝愧对娘》《娘在那边云彩里》等，先后广泛流行。还有舞剧音乐《繁漪》、合唱套曲《南方有这样一片森林》、电视剧音乐《凤凰琴》《苍天在上》《省委书记》等。还有数不清的艺术性民族歌曲，代表作有《情满酒歌》《眷恋》《两地书，母子情》《别姬》《喊月》《满城都是黄金甲》等。这些作品大多在全国、全军的比赛中获奖。

在他们合写的所有歌曲中，歌剧《芳草心》主题歌以其清新、简洁、朴实、流畅的旋律，深受百姓欢迎。歌剧情节早已淡忘，但歌曲却深入人心。

歌曲歌颂了平凡的小草蕴藏着巨大的生命力，正是百姓虽然默默无闻，但又有勃勃生机的真实写照，唱出了普通人的朴实心声，因此赢得了共鸣。

旋律采用小巧的二段体，A段为歌谣型的复乐段，B段采用移宫转调，形成了鲜明对比，然后通过移位，回到原调，进入终止。词曲结合多为一字一音，富有时代气息，成为继歌剧《江姐》《洪湖赤卫队》后，又一首歌剧主题歌流行起来。

王祖皆和张卓娅的民族音乐功底深厚，可能受张卓娅之父张锐的影响（他曾创作红极一时的歌剧《红霞》），所以也仿效这种写法，擅长运用民歌、戏曲素材，通过导板、散板、中板、慢板等不同板式的融会贯通，编织起一首首富有戏剧张力，又有丰富感情色彩的唱段，成为走出歌剧时空张扬歌手演唱水平的歌曲。这些唱段经常在声乐比赛中采用，而且常能取得较好成绩。

由于王祖皆和张卓娅在创作民族风格歌曲中常能出新，给人惊喜，所以每届"青歌赛"上都有新作一鸣惊人，而引起瞩目。

小草

(齐唱)

向 彤、何兆华词
王祖皆、张卓娅曲

1=G 2/4

中速 纯朴地

| 6 6 1 7 | 6 - | 6 6 3 2 | 3 - | 3 3 5 3 |
没有花 香， 没有树 高， 我是一棵

| 2 2 1 7 7 | 6 0 5 | 3 - | 6 6 1 7 | 6 - |
无人知道的小 草； 从不寂 寞，

| 6 6 3 2 | 3 - | 3 3 5 3 | 2 2 2 1 | 7 6 6 5 | 6 - |
从不烦 恼， 你看我的 伙伴遍及 天涯海 角。

‖: 7 6 3 | 7 6 3 | 5 6 6 #4 | 3 - | 7 6 3 | 7 6 3 |
春风（哪）春风 你把我吹 绿， 阳光（啊）阳光你

| 5 6 6 #4 | 3 - | 2 2 6 | 2 2 4 | 3 2 2 1 | 2 - |
把我照 耀， 河流（啊）山川 你哺育了 我，

1. 2.
| 2 2 6 | 1 1 0 2 | 7 6 6 5 | 6 - :‖ 6 - | 6 - ‖
大地（啊）母亲 把我紧紧拥 抱。 抱。

王佑贵和《春天的故事》

王佑贵(1949—),湖南宜章人,从小生活在农村,基本没有条件学习音乐。15岁高中毕业时,凭借一根竹笛无师自通考上了县文工团,任演奏员。"文革"中文工团解散,又回到生他养他的小山村务农。1978年恢复高考,几经周折,终于考入湖南师大艺术系,毕业后留校任教。1982年进武汉音乐学院进修,1986年调北京艺术研究院音研所,1988年进中央音乐学院作曲系深造,当年创作的《哥哥把你拴在心头》一炮打响,又在中国文联举办的"如意杯"歌曲大赛中以一曲《活着不容易》夺得金奖。由于创作成绩突出,2000年被调入中国歌舞团任创作中心主任。一度南下深圳为音乐梦想而打拼。

王佑贵以创作民歌风的歌曲见长,主要作品有《长大后我就成了你》《我属于中国》《大三峡》《多情东江水》《桃花依旧笑春风》《跟随你的队伍越走越长》等。而最引以为豪的是《春天的故事》传遍了五湖四海,响彻了中华大地,成为歌唱中国第二代领导人邓小平的代表歌曲。

20世纪80年代末,满怀音乐抱负的王佑贵踏上了深圳这片热土,开始了职业作曲的生涯。面对深圳的繁华喧闹,王佑贵一时难以适应。为了艺术追求,他必须沉下心去观察生活。那时流传着许多改革开放总设计师邓小平南巡的故事,那时同在深圳的词家蒋开儒抓住了这个闪光的题材,巧妙地写出了《春天的故事》歌词。虽然是一首歌颂邓小平的歌曲,但通篇没有出现邓小平的名字,代指他的是"一位老人"。王佑贵读到这首亲切感人的歌词,立即涌动乐思,娓娓动听的民歌风旋律就在王佑贵的笔下缓缓流淌,音调那么朴实、那么优美,闪烁着作曲家厚积薄发的智慧之光。经歌唱家董文华深情演绎后,《春天的故事》犹似香茗美酒沁人心脾,成为具有里程碑意义的优美赞歌。

王佑贵还有一首《长大后我就成了你》也反响强烈。在1994年中央电视台春节联欢晚会上,经宋祖英演唱后传遍大江南北。许多教师和学生每每聆听这首歌曲,总会感动不已。

春天的故事

（女声独唱）

蒋开儒、叶旭全 词
王　佑　贵 曲

1=G 4/4 2/4
♩=40

女声：| 5 5 5 6̂5̂6̂5̂ | 4/4 5 - - - | 2/4 2 3̂3̂ 3̂7̂6̂1̂ |
春 天 的 故　 事，　　　　　　春 天 的 故

男声：| 0　 0 | 4/4 3 3̂3̂ 2̂3̂1̂ 2 - | 2/4 0　 0 |
　　　　　　春 天 的 故　 事，

| 4/4 5. - - - | 0 3̂5̂ 6 1̂.2̂ 3̂5̂2̂ | 2 - - - |
事，　　　　难 忘 的 春　　 天，

| 4/4 2 3̂3̂ 3̂7̂6̂1̂ 5. - | 0 0 0 0 | 6̂5̂6̂5̂ 4̂3̂2̂3̂ |
春 天 的 故　 事，　　　　　　　　啊，

| 5 5̂5̂ 5̂3̂2̂3̂ 7 0 6̂7̂5̂ | 5. - - - |
春 天 的 故　　　　　　　　事。

| 3 - 0 0 | 0 7̂ 6̂1̂5̂ 5 - |
　　　　　　啊！

‖: 2/4 5 5̂ 5̂3̂2̂3̂ | 1. 6̂1̂ | 2 0̂2̂ 3̂7̂6̂1̂ | 5 - | 6̂1̂ 2 |
（独）一 九 七 九　 年　 那 是 一 个 春　 天，　有 一 位
（独）一 九 九 二　 年　 又 是 一 个 春　 天，　有 一 位

| 3 5̂ 0̂3̂ | 6̂6̂ 6̂ 5̂.6̂3̂3̂ | 2. 6̂ 1̂2̂3̂2̂ | 2 - | 2 - | 3. 5̂ 5̂7̂ |
老 人　 在 中 国 的 南　 海 边 画 了 一 个　 圈，　　　　神 话 般 地
老 人　 在 中 国 的 南　 海 边 发 表 诗　 篇，　　　　天 地 间

6 76 53· | 5· 6 7 3 5 | 2 — | 3· 5 5 7 | 6 76 53· |
崛 起 座 座 城， 奇 迹 般 地 聚 起
荡 起 滚 滚 春 潮， 征 途 上 扬 起

7· 7 675 | 5 — | 5· 6 6 56 1 | 7 6 4 5 6 2 |
座 座 金 山。 春 雷(啊) 唤 醒 了 长 城 内
浩 浩 风 帆。 春 风(啊) 吹 绿 了 东 方 神

2 — | 5· 6 6 56 1 | 7 6 6 6565 | 5 — |
外， 春 晖(啊) 暖 透 了 大 江 两 岸。
州， 春 雨(啊) 滋 润 了 华 夏 故 园。

5 56 6 56 | 1 6 1 ∨ 6 1 | 2· 3 7 2 6 | 6 — | 6 3 5 6 6 |
啊， 中 国， 啊， 中 国， 你 迈 开 了
啊， 中 国， 啊， 中 国， 你 展 开 了

1· 2 3 5 5 | 5 7 6 1 5 (5 5 | 5 7 6 1 5 6 3 6 | 5) 3 5 6 6 |
气 壮 山 河 的 新 步 伐， 你 迈 开 了
一 幅 百 年 的 新 画 卷， 你 展 开 了

1· 2 3 1 6 | 5· 3 | 2· 3 5 7 6 1 | 2 #1 2 3 5 |
气 壮 山 河 的 新 步 伐， 走 进
一 幅 百 年 的 新 画 卷， 捧 出

5· 6 7 3 5 | 2 7· 675 | 5· 6 | 5 — :‖ 5 — |
万 象 更 新 的 春 天。 天。
万 紫 千 红 的 春

5 55 6565 | 4/4 5 — — — |
春 天 的 故 事，

0 0 | 4/4 5 55 6 5 5 — |
春 天 的 故 事，

王佑贵和《春天的故事》

颂今和《灞桥柳》

颂今（1949— ），原名吴颂今，江西南昌人，毕业于上海音乐学院作曲系。曾任江西音协主办的《心声》歌刊副主编。20世纪80年代中期受邀南下，任中国唱片广州公司高级编辑。曾任广州市音乐家协会副主席，中国流行音乐学会、中国音乐文学学会、中国儿童音乐学会、中国音乐传播学会、广东省音乐家协会、广东流行音乐学会理事。长期从事歌曲创作，100余首作品传唱，20余首作品获国家级创作奖。成名作为《井冈山下种南瓜》，其他代表作有《四化花开幸福来》《风含情水含笑》《茶山情歌》《灞桥柳》《情哥去南方》《风调雨顺》《中国茶》等。

在军营民谣创作方面曾付诸心血，在歌坛上产生一定影响，代表作有《我的老班长》《军中绿花》等。

在少儿歌曲创作方面也卓有建树。除了《井冈山下种南瓜》外，还有《拾稻穗的小姑娘》《笑话连篇》《越听越聪明》《妈咪心中的小太阳》等。

在编辑录制唱片过程中，发现、推荐和包装了不少走红歌手，有张咪、杨钰莹、陈思思、周亮、黄伟麟、朱含芳、杨洋、金彪等十余人，因此，获得中国流行歌坛10年成就奖章。

《灞桥柳》是20世纪80年代非常流行的一首"民通"歌曲，张咪演唱后成为当时红极一时的歌星，从此走上专业歌坛。歌曲也成为"民通"写法的代表作。

灞桥位于西安城郊，是一座非常有名的古桥。每到暮春时节，石桥岸边柳絮飞雪，含烟笼翠，别具风致，此时，情人折柳相送依依惜别的情景一直为古往今来的文人墨客所吟诵。词作家陈小奇古诗词功底深厚，尤其擅长用现代语言来编织古典题材的歌词。经颂今研读歌词精心谱曲后，一首具有秦腔风格又饱含深情的民族性与通俗性相结合的歌曲终于新鲜出炉。歌曲旋法细腻曲折，一唱三叹，如泣如诉。运用了别有风味的商调式，一字多音的词曲结合方法，描画出一幅楚楚动人的送别场景，沁人心脾，令人回味无穷。这首歌经张咪愁肠百结地演绎后，听众荡气回肠，如痴如醉，感动了无数歌迷。

灞桥柳

(女声独唱)

陆小奇 词
颂 今 曲

百年百家百歌

184

雷远生和《再见了,大别山》

雷远生(1951—),祖籍湖北。1965年小学毕业考入湖北艺术学院附中。1969年被部队选中进入武汉军区文工团,成为一名文艺战士。1972年又被选送到上海音乐学院深造。1976年毕业后回湖北,调到武汉军区歌舞团工作,3个月后成立了武汉军区京剧团,选派雷远生担任乐队指挥,在此期间他开始作曲。从他23岁时为湖北省第一届琴台音乐会创作主题歌《请到琴台来》以后,佳作源源不断。后调广州军区政治部文工团,作品更多,影响更大。

主要作品有现代京剧音乐《冼夫人》《峥嵘岁月》、影视剧音乐《漩流》、管弦乐作品《恋》、二胡协奏曲《莲花畅想》、少儿歌舞《唱着跳着到北京》等。

歌曲更是不计其数。代表作品有《再见了,大别山》《开缸酒》《班长告诉我》《好大一家人》《领航中国》《踏歌行》《乡情乡韵》《鲜红的党旗》《旗帜飞扬》《美丽中国》《万紫千红》《青山绿水》《欢聚一堂》《好上加好》《问边关》《藏韵》《黄河母亲》《白云天使》《心手相牵》《盛世大中华》《欢天喜地奔小康》《中国等你来》《真情流露》《一条河》等。当然《再见了,大别山》是他影响最大的一首作品。

大别山是革命战争年代里的一个重要战场。刘邓大军"千里跃进大别山"是声震天下的事件。大别山民风淳朴,民歌丰富,雷远生于1982年去安徽六安深入采风,了解到发生在这里可歌可泣的革命历史后深受感动,就写下了这首感人肺腑的《再见了,大别山》,经吴雁泽首唱后,迅速红遍大江南北。

《再见了,大别山》的字里行间跳动着炽热的音符,寄托着对大别山老区人民的深情厚谊。歌曲表现了当年刘邓大军挺进大别山的伟大壮举,渲染了重回大别山感念养育之恩的激动和离别时依依不舍的牵挂。

全曲采用了跌宕起伏的三段曲式,运用抒情与叙述相结合的前休乐句,将对大别山这块红色热土的眷恋之情刻画得淋漓尽致。音域宽广,情绪激越,这首具有浓浓民歌风的歌曲深受歌迷喜爱,盛唱不衰。

```
7.(6 567) | 6 6 5 3.532 | 1(03 231) | 0 2 3 5 | 2 2 7 6 |
```
泪。　　　挺秀的翠　竹，　　　　不要　举酸你
儿。　　　白发的大　哥，　　　　让我　祝福你

```
3.2 1 76 | 5   6 5 6 | 1 - | 1. 7 | 6. 2 1 76 | 6 6 3 5 |
```
送　行的　手。啊，　　　　　　再　见了，大别　山，
健　康长　寿。啊，　　　　　　再　见了，乡亲　们，

```
6 6 0 2 1 76 | 6 5. | 5 6 1 3 | 2. 3 5 6 | 1 0 7 6.1 5 6 |
```
再见　了大别　山，　你牵去我　的　一　颗
再见　了乡亲　们，　大别山(呀)养　育　了

```
2   2 25 | 4. 3 | 2.3 5 6 1 | 3.5 3 2 7 6 | 5 (671 2345) ‖
```
心，我要　把　你铭　记　在　心　头！
我，我要　把　你铭　记　在　心

```
2.
5 - | 6 6 2 1 76 | 6 5. | 5 - | 5 - | 5 0 ‖
```
头，　　铭记(呀)在心　头！

霍远生和"再见了，大别山"

187

雷蕾和《好人一生平安》

雷蕾(1952—),满族,北京人。自幼受父亲雷振邦(著名电影音乐作曲家)的艺术熏陶,对音乐产生了浓厚兴趣。1968年到东北农村插队落户。1977年考入沈阳音乐学院作曲系,毕业后分配到长春电影制片厂音乐创作组工作。当不惑之年时,雷蕾调到北京电视艺术中心,使她的音乐创作事业走向了更加辉煌的前程。

雷蕾属于大器晚成者,她凭借对艺术锲而不舍地追求,而在中国乐坛上迅速崛起,成为后来者居上的典型。

从20世纪90年代以来,雷蕾先后为《渴望》《便衣警察》《上海一家人》《编辑部的故事》《笑傲江湖》《大宅门》《父辈的旗帜》等影视剧谱曲,写出了许多令人难忘的旋律,不仅打动人心,而且迅速流行。代表作有《少年壮志不言愁》《渴望》《好人一生平安》《重整山河待后生》(合作)、《相信那一天》《投入地爱一次》等。

雷蕾之所以能写出紧贴时代又感人至深的作品,不但得益于父辈的培养,而且还得益于生活的磨砺。她当过农民、当过工人,十分珍惜来之不易的创作机会,所以每次接受任务,都用心构思,精心创作。

《好人一生平安》是雷蕾歌曲中最感人的一首,是为1990年摄制的电视连续剧《渴望》而作的一首插曲。该剧播出后创造了国产电视剧最高收视率的纪录。随后主题歌《渴望》和插曲《好人一生平安》走进了千家万户。尤其是《好人一生平安》的歌名,表达了善良的祝福,表达了国人"好人有好报"的真诚愿望,这是普通老百姓最朴实最平凡的心声,成为歌曲传唱的重要原因。

歌曲采用充满沧桑感的商调式,运用气息悠长的复句体,通过B段的移宫转调,推向高潮,将美好的祝愿表达得感天动地。

如果说《好人一生平安》是一首具有阴柔之美的歌曲,那么另一首《少年壮志不言愁》则是一首具有阳刚之美的歌曲,旋律激扬而高亢,成为一首歌唱人民警察的代表作。

好人一生平安

电视剧《渴望》片头曲

（女声独唱）

易 茗词
雷 蕾曲

1=G 4/4

(0 2 6 1 | 5 - 5 6 3 5 | 2 - 2 3 6 1 | 5 - - - | 2 4 6 1 2 6 4 2) |

‖: 2. 3 2 1 6 1 6 | 5 3 5 6 1 - | 6. 1 5. 6 3 5 | 2 - - - |
有过多少往事 仿佛还在昨天，

3 2 3 5 3 | 5 3 5 6 1 - | 6. 1 6 6 2 3 | 5 - - - |
有过多少朋友 仿佛还在身边。

2. 3 2 1 6 1 6 | 5 3 5 6 1 - | 6. 1 5. 6 3 5 | 2 - - - |
也曾心意沉沉 相逢是苦是甜，

3 2 3 5 3 | 5 3 5 6 1 - | 6 6 1 6 6 2 3 | 5 - - - |
如今举杯祝愿 好人一生平安。

2 2 5 6 5 | 4 - 5 - | 6 5 3 2 3 2 1 6 1 | 2 - - - |
谁能与我同醉， 相知年年岁岁；

3 2 3 5 3 | 5 3 5 6 1 - | 6. 1 2 6 1 2 3 | 2 - - - :‖
咫尺天涯皆有缘， 此情温暖人间。

2 2 5 6 5 | 4 - 5 - | 6 5 3 2 3 2 1 6 1 | 2 - - - |
谁能与我同醉， 相知年年岁岁；

渐慢

3 2 3 5 3 | 5 3 5 6 1 - | 6. 1 2 6 1 2 3 | 2 - - - ‖
咫尺天涯皆有缘， 此情温暖人间。

姚峰和《迎风飘扬的旗》

姚峰(1953—),湖北武汉人。1975年毕业于武汉音乐学院声乐系后留校任教。为了获得更大的发展空间,2004年南下深圳,先后任深圳市文联副主席、广东省音乐家协会副主席。在忙于行政工作的同时,投身于歌曲创作,佳作不断,成绩突出。主要获奖作品有《迎风飘扬的旗》("唱响中国"十佳歌曲、中宣部第十二届"五个一工程"奖)、《你,就是一个士兵》(文化部第九届"群星奖"金奖)、《又见西柏坡》(广电总局"星光奖"一等奖)、《欢乐的社区欢乐的家》(文化部第十三届"群星奖"金奖)、《邻里谣》(文化部第十四届"群星大奖")、《我生在一九七八》(中宣部第十一届"五个一工程"奖),还有《乡情》(演唱:宋祖英)、《中国英雄》(演唱:姚贝娜)、《桃花魂》(演唱:廖昌永)、《沧海桑田》(演唱:廖昌永)、《兄弟民族》(演唱:常思思)、《海的心曲》(演唱:姚贝娜)、《摩崖船歌》(女声合唱)、《大港口》(混声合唱)等。

1989年,姚峰迷恋起流行歌曲演唱事业,在武汉音乐学院开设了全国首个招生点,姚峰成为该专业的教师。同年,他领衔编写了我国第一本关于流行歌曲演唱理论的专著《通向歌星之路——怎样演唱流行歌曲》,经他探索性的实践后,成果显现。其女姚贝娜就是在父亲的辅导下,迅速成为一名著名的流行歌手,并在2008年一举获得了央视"青歌赛"流行唱法的金奖。

姚峰的歌曲风格多样。《迎风飘扬的旗》是近年来一致叫好的合唱力作。歌曲从小调式的齐唱开始,然后运用同声二声部和混声四声部的织体,时而复调、时而转调,编织起一首色彩斑斓的合唱作品。

《我生在1978》是一首关于歌唱深圳一路改革而来的叙事歌曲,虽然属于"重大题材",但是运用了歌谣体的说唱风格来表现令人耳目一新。

姚峰的歌曲往往不受题材、唱法限制,常将多种风格相互渗透,营造出新意。他的美声歌曲《又见西柏坡》,就是在美声风格中糅合了民族色彩而获得了成功。

迎风飘扬的旗
（混声合唱）

唐跃生词
姚　峰曲

1=F 4/4
♩=126

f
(6 - 3 6712 | 3 - 30 6713 | 6. 6 7.1 2 | 6 - 66 71 |
2.1 2 26 71 | 2.1 2 26 71 | 2 #2 - 2 | 3.3 333 30 3) |

p 男高、男低
6 6.6 3 3 | 2.1 23 6 - | 5 5.6 77 76 | 55 123 - |
你 卷走黑 夜 迎来晨 曦， 火 红的心把我们 集合 在一起，

6 6.6 3 3 | 22 1 25 5 | 66 6 6 5 |
救国救民 是 你 喊出 的真 理， 中国 的 明

6 - - - | 2 1 6 7.7 7 | 3 - - - |
天　　　　　放在 了我们心　里。

女高
6 6.6 3 3 | 2.1 23 6 - | 5 5.6 77 76 |
你 抖落尘 埃 越过风 雨， 执 着的心让我们

女低
6 6.6 1 1 | 6.6 65 6 - | 5 5.6 55 56 |

5 5 123 - | 6 6.6 3 3 | 2 2 1 2 5 5 |
改变了自己， 改革开放 是 你 闯出 的新路，
5 5 67 1 - | 6 6 6 1 1 | 6 6 6 72 2 |

6 6 6 5 | 6 - - - | 2 1 6 7.7 7 | 6 - - 0 |
春风化 雨　　　　　温暖 了祖国大 地。
4 4 4 4 1 | 4 - - - | 6 6 6 #5.5 5 | 6 - - 0 |

姚峰和"迎风飘扬的旗"

191

姚峰和"迎风飘扬的旗"

```
女高 | 6  6  - 2 | #4. 4 4 5 | 6 0 i - | 7 - - - |
女低 | 1  1  - 1 | 2. 2 2 3 | #4 0 4 - | 2 - - - |
       路 上    从 胜 利 走  向    胜  利！
男高 | #4 4 - 2 | 6. 6 6 - | i 0 6 - | #5 - - - |
男低 | 2  2  - 6 | 1. 1 1 - | 2 0 2 - | 3 - - - |
```

（反复时慢起渐快）
转1=E（前7=后 i）

```
| 7 - - - | 7 0 0 0 | 0 0 0 0 ‖: i 3 3 i.6 |
| 2 - - - | 2 0 0 0 | 0 0 0 0 ‖: 5 i i 5.4 |
                                 迎 风 飘 扬 的
| 5 - - - | 5 0 0 0 | 0 0 0 0 ‖: i 3 3 i.i |
| 3 - - - | 3 0 0 0 | 0 0 0 0 ‖: 1 1 1 5.5 |

| 5 - - 11 | 3 - i - | 5 - - - | 6 6.5 4 1.1 |
| 3 - - 11 | 1 - 5 - | 2 - - - | 4 4.3 2 1.1 |
  旗   我 们 举 着  你，   举 起 你 就 是
| i - - 55 | 5 - 5 6 | 7 - - - | i i.7 6 6.6 |
| 1 - - 11 | 1 - 5 - | 5 - - - | 4. 4 4 4.4 |
```

姚峰和《迎风飘扬的旗》

百年百家百歌

196

孟卫东和《同一首歌》

孟卫东(1953年—)，北京人。中学时进入校宣队学拉手风琴，1970年参军从事部队文艺工作。1984年考入中央音乐学院作曲系，1987年毕业后进入中国铁路文工团工作，后任副团长。

孟卫东的音乐创作涉猎较广，主要作品有歌剧音乐《雷雨》，舞剧音乐《长城魂》，儿童音乐剧音乐《精卫填海》《农夫和蛇》，木偶剧音乐《琼华仙子》，影视剧音乐《金婚》《青春之歌》《血色清晨》《开发大西南》《找乐》等。

孟卫东还编写了大量的电视栏目音乐。如央视《新闻联播》的开始曲，还有《神州风采》《体育新闻》《观察与思考》《早间新闻》的片头曲等。

孟卫东的歌曲作品也不同凡响，《同一首歌》《今夜无眠》《中国进行曲》《快乐的风》《致祖国》等，就是他奉献给乐坛的优秀歌曲。特别是《同一首歌》广泛传唱，影响深远。央视曾以这首歌名作为电视栏目的名称推介音乐作品，随后组团到全国各地巡演，重新唱响一些曾经风靡歌坛的歌曲。

孟卫东的歌曲特点是以音调简练、情感深厚而著称，大多歌曲没有复杂的节奏，没有曲折的音调，只有朴实无华的旋律，而产生了强烈的感染力。《同一首歌》就是这样一首平和中见深情的优秀歌曲。

《同一首歌》为典型的二段体，每段都是起承转合结构，写得方整规矩，有板有眼，B段音区提升，再现A段主题，使旋律发展在对比中获得统一。歌曲基本一字一音，平易近人，成为老少皆宜的群众歌曲。

歌曲《今夜无眠》在春晚亮相后，由于节奏摇曳，音调流畅，成为一首与时俱进的具有"华尔兹"风格的歌舞曲，成为一首艺术性和通俗性完美结合的佳作。

《中国进行曲》是庆祝新中国成立60周年活动中产生的优秀歌曲，原由三位男歌手演唱，由于旋律铿锵，结构丰满，后来成为一首深受群众欢迎的齐唱歌曲。

《致祖国》是大型音乐舞蹈史诗《复兴之歌》中的一首美声歌曲，当时他受邀担任音乐组负责人，并接受了写一首颂歌体歌曲的创作任务，经过精心设计，终于不负众望，写出了情深意切的《致祖国》。

同一首歌

（合唱）

陈哲、迎节 词
孟卫东 曲

孟卫东和"同一首歌"

百年百家百歌

$\underline{5}$ - 1 2 | 3. $\underline{4}$ 3 $\underline{11}$ | 2. $\underline{2}$ 2 $\underline{21}$ | 6. 6 - - |
同 样 的 感 受 给 了 我 们 同 样 的 渴 望,

3 - - 2 | 1 - - - | 6 - - 5 | 4 - - - |
啊, 啊,

1 - - $\underline{76}$ | 5 - - - | 4 - - 2 | 1 - - - |

7 - 7· $\underline{6}$ | 5 $\underline{6}$ 5 $\underline{22}$ | 4. $\underline{4}$ 4 $\underline{32}$ | 5 - - - |
同 样 的 欢 乐 给 了 我 们 同 一 首 歌。

5 - - - | 5 - - 4 | 2 - - - | 2 - 3 5 |
啊, 啊, 啊,

2 - - 1 | 7 - - - | 7 - - - | 7 - 1 3 |
啊,

0 1 4 6 | 6 - - $\underline{43}$ | 2 - - $\underline{12}$ |
阳 光 想 渗 透 所 有 的

$\dot{1}$ - 6 - | 4. $\underline{5}$ 6 - | 7 $\underline{77}$ 7 $\underline{65}$ |
阳 光 想 渗 透 所 有 的 语

6 - 4 - | 1. $\underline{3}$ 4 - | 5 $\underline{55}$ 4 $\underline{32}$ |

3 5 - - | 0 1 4 6 | 6 - $\underline{66}$ 6 $\dot{1}$ |
语 言, 春 天 把 友 好 的

3 - - - | $\dot{1}$ - 6 - | 4. $\underline{5}$ 6 6 |
言, 春 天 把 友 好 的

1 - - - | 6 - 4 - | 1. $\underline{1}$ $\underline{43}$ $\underline{21}$ |

```
| 2 - - 1̇ 6 | 5 5 - - | 5 - 1 2 |
 故      事 传 说,    同 样 的

 6· 6 6 #4 3 | 2 - - - | 5 - 1 2 |
 故 事 传 说,

 6· 6 6 1 | 7 - - - | 5 - 1 2 |

 3· 4 3 1 1 | 2· 2 2 2 1 | 6 6· - - |
 感   受 给了我   们 同样的 渴 望,

 3· 4 3 1 1 | 2· 2 2 2 1 | 6 6· - - |
 感   受 给了我   们 同样的 渴 望,

 7 - 7· 6 | 5· 6 5 2 2 | 4· 4 4 3 2 | 1 - - - |
 同 样 的 欢  乐 给了我们 同 一 首 歌。

 7 - 7· 6 | 5· 6 5 2 2 | 4· 4 4 3 2 | 1 - - - |

 7 - 7· 6 | 5· 6 7 7 7 | 2· 2 2 1 7 | 1 - - - |
 同 样 的 欢  乐 给了我们 同 一 首 歌。

 6 - - - | 1̇ - - 1̇ | 1̇ - - - | 1̇ - - - | 1̇ 0 0 0 ‖
 同    一    首 歌。

 6 - - - | ♭6 - - 6 | 5 - - - | 5 - - - | 5 0 0 0 ‖

 4 - - - | ♭3 - - 3 | 3 - - - | 3 - - - | 3 0 0 0 ‖
 同    一    首 歌。

 1 - - - | 1 - - 1 | 1 - - - | 1 - - - | 1 0 0 0 ‖
```

孟勇和《山寨素描》

孟勇（1954— ），湖南益阳人。自幼学习二胡演奏，1975年调入益阳地区文工团任二胡、大筒演奏员。1982年曾代表湖南参加全国民族器乐独奏比赛，演奏了两首自己创作的二胡、大筒独奏曲，获得文化部授予的表演奖。1982年毕业于湖南师范大学音乐学院，后分配到益阳地区文化局任音乐专干，1985年调入湖南广播电视艺术团。1988年，年仅33岁的孟勇就担任团长职务。2002年调入湖南省歌舞剧院任专业作曲。现任湖南省文联副主席。1978年开始作曲，已创作各类歌曲、器乐曲、影视音乐、交响音乐等作品1000余件。其中90余件分别荣获"五个一工程奖"、中国音乐"金钟奖"、全国电视"飞天奖""金鹰奖"等重要奖项。曾20余次担任中宣部、中央电视台等举办的大型文艺晚会的音乐总监，成为来自地方的一位音乐能人。

20世纪90年代开始，孟勇的歌曲创作进入巅峰阶段，成为那几届"青歌赛"的"暴发户"，很多歌手因选唱孟勇的作品而大获全胜。如《斑竹泪》《山寨素描》《水姑娘》《阿妹出嫁》《扯开嗓子一声喊》《故乡，这就是你》《潇湘云水》《忘不了》《父亲山，母亲河》等歌曲，就是先在"青歌赛"上唱响，然后再在社会上传唱的。

《山寨素描》常作为大学声乐教材和声乐比赛曲目，可以代表孟勇的创作风格。他的歌曲扎根于民族的沃土中，特别善于运用南方地区的民歌音调编织歌曲，一般由多段体构成，在速度、节拍、调性变换中获得对比。《山寨素描》也是这么处理的，时而悠扬、时而热烈、时而主调、时而离调，构成了一幅山寨幸福欢乐的生活场景。孟勇的歌曲较有难度，一般适合于比赛时演唱。

孟勇还创作了其他类型的音乐作品，如交响曲《日出东方》、大型舞蹈诗剧《温暖》、大型歌舞剧《桃花江，美人窝》、大型工业题材声乐作品《工人组歌》等，由于风格独特，常给人留下深刻的印象。

山寨素描

（女声独唱）

佘致迪 词
孟 勇 曲

1=C 4/4
♩=56

2 2 | 3 - - - | 2 1 2 1 1 6 0 5 6 5 6 | 6 - - 5 6 |
桑树　上　　　雄鸡一声鸣(吔)　一声鸣哦，　　晨雾

1 - - 1 6 1 6 | 6 5 0 4 5 1 6 5. | 5 2 3 2 3 5 - |
中　　依依袅袅炊烟　飘如云　哦。　山寨醒来了，

5 6 5 6 5 5 3. | 1 - - 5 6 5 6 | 5 5 4 - - |
山寨醒来了哦，　　嗨哦，　　醒来的山寨哟，

转1=F（前1=后5）
♩=125

2 1 2 1 1 6 6 6 5 6 | 4 5. 5 6 | 1 - - - ‖ 8va......|
恰似水里泼写的　好　风　　　　景哦。

‖: 2/4 5 1 1 | 2 1 2 1 5 2 | 3/4 0 0 0 | 2/4 5 1 1 | 6 5 6 5 |
1.溪　水　叮咚叮咚流　淌，　　　　　　鹍鸟　叽叽喳喳
2.背　篓　嘻嘻哈哈爬　山，　　　　　　山路　曲曲弯弯

2 5 5 | 3/4 0 0 0 | 2/4 5 7 7 | 7 5 7 5 | 4. 5 | 5 0 |
闹　林。　　　　　木　叶　呜哩呜哩　吹　歌，
穿　云。　　　　　手　镯　叮当叮当　碰　响，

　　　　　　　　　　　　　　　　|1.　　　　|2.
2 5 5 | 4 3 3 2 | 1 1 | 3/4 0 0 0 :‖ 4/4 0 0 0 0 |
瀑　布　哗啦哗啦　飞　银。
摩　托　呼隆呼隆　出　村。

2/4 0 5 1 | 4/4 2. 1 1 6 6 5 | 5 - - 5 1 | 2. 1 1 6 6 5 |
　　歌　堂　踩芦　笙，　山风　　撩花

```
2 - - 56 | 1. 2 1 6 6 5 | 1 2 1 0 0 | 5 1 1 1 6 6 5 |
裙。     吊 脚 楼 上 情 人 会,   弯 把 把 花 伞
```

转1=C（前5=后1）

♩=100

渐慢

```
4. 2 1 1 6 | 5 - - - | 5 - - 0 ‖ 1 1 1 1 5 5 |
最  勾 魂。嗨 咿 哦。              擂 起 那 苗 鼓

5 2 1 1 5 | 5 - - - | 5 - - - | 1 1 1 5 5 |
迎 远 客 啰 哎,              打 起 那 山 歌

3 3 2 1 5 | 2 - - - | 2 - - - | 4 4 4 4 1 |
好 相 亲 啰 哎,              燃 起 那 篝 火

4 1 #4 5. 0 | 4 4 4 4 1 | 4 - - - | 3 2 1 1 5 |
红 满 天,  抬 起 那 酒 缸（吨）  说 年 成。嗨

1 - - - | 1 2 3. 3 - 3 - - #4 | 5 - - - |
哦    嗨,              嗨,
```

♩=56

```
5 - - - | 5 0 0 0 2 2 | 3 - - - | 2 1 2 1 1 6 0 5 6 5 6 |
欢 乐 中     半 个 月 亮 悄 悄 爬 上 岭 哦,

6 - - 5 6 | 1 2 1 - - | 1 6 1 6 | 6 5 0 4 5 1 6 5. |
山 寨（哟）        睡 了 睡 了 睡 在 梦 境 里 哦。

5 2 3 2 3 5 - | 5 6 5 6 5 5 3. | 2 3 2 1 - - 6 1 |
笑（呀）笑 盈 盈,  笑（呀）笑 盈 盈,哦  嗨 哦   嗨

2 - - 2 6 | 5 - - - 2 3 2 3 | 3 - - 2 3 2 1 6 6 |
哦   嗨 哦,   嗨 咿 哎 哦   嗨 哦,

6 - - 2 3 2 3 5 5 | 5 - - - | 5 - - - ‖
嗨 哦。
```

徐沛东和《我热恋的故乡》

徐沛东(1954—),辽宁大连人。1970年考入福州军区歌舞团任首席大提琴。1976年考入中央音乐学院作曲系,1979年毕业,回福州军区歌舞团任作曲及指挥。1985年调入中国歌剧舞剧院任作曲、指挥。曾任中国歌剧舞剧院创作室主任、副院长等职。现任中国文学艺术界联合会副主席,中国音协副主席。

徐沛东创作了大量音乐作品,有歌剧《将军情》、舞剧《枣花》、电影《摇滚青年》、电视剧《篱笆、女人和狗》三部曲,还有《风雨丽人》《东周列国》《和平年代》《雍正王朝》《走向共和》《我这一辈子》《五月槐花香》等60多部影视剧音乐。歌曲作品更是蔚为大观,熠熠生辉,代表作品有《我热恋的故乡》《十五的月亮十六圆》《篱笆墙的影子》《苦乐年华》《亚洲雄风》《不能这样活》《命运不是辘轳》《乡音乡情》《辣妹子》《红月亮》《爱我中华》《我像雪花天上来》《大地飞歌》《踏歌起舞》《阳光乐章》《天地喜洋洋》《中国永远收获着希望》《黄河渔娘》《红土香》等,其中60多首作品荣获全国各类大奖。

徐沛东的歌曲创作根植于民族音乐的沃土中,全方位地涉及民族、美声、流行三种唱法的歌曲创作,数量之多、质量之高、流行之广,是其他作曲家所望尘莫及的。20世纪80年代中期,徐沛东的歌曲就在歌坛上崭露头角,《我热恋的故乡》是他的成名作。1987年,经范琳琳首唱后,由中国国际声像艺术公司制作推出,磁带一上市就在全国热卖,短短三个月内销量突破百万,连同徐沛东的另一首《十五的月亮十六圆》也一起迅速流行,一时间街头巷尾都高唱这两首令人耳目一新的歌曲。

歌唱故乡的歌曲以前总是正面歌颂,赞不绝口,而这首歌曲却是独辟蹊径:虽然"我的故乡并不美",但要"把你变成地肥水美",从另一角度抒发了热爱家乡的情感。旋律吸收了豫剧音调,独具中原特色,低音区衬腔接"故乡"高音区乐句,具有浓郁的戏曲韵味。A段由两段重复性的小乐段构成,乐句鲜明地表现出"前休"和"后休"的摇滚特点,这种旋律形态在改革开放初期是鲜为人见的,所以,歌曲一出现,就立即轰动乐坛,随即流行全国。

我热恋的故乡

(女声独唱)

广 征词
徐沛东曲

1=D 2/4

1. 我的故乡并不美，低矮的草房苦涩的井水，一条时常干涸的小河，依恋在小村周围。一片贫瘠的土地上，收获着微薄的希望，

2. 忙不完的黄土地，喝不干的苦井水，男人为你累弯了腰，女人也为你锁愁眉。离不了的矮草房，养活了人的苦井水，

住了一年又一年，生活了一辈又一辈。

哦 哦 哦 哦，

```
5 3 5 3 | 5̲ 1· | 1 - | 0 2̇ | 5̇ - | 5̇ - |
              故   乡,

5̇ - | 5̇ - | 5̲̇4̇ - | 4̇ - | 4̇ - | 4̇ - |
故   乡,

0 5̇ 5̇ | 5̇ 2̲̇5̇ | 0 5̇ 5̇ | 5̇ 1̇ | 0 5̇ 5̇ | 5̇ 2̲̇5̇ |
亲 不 够 的  故 乡 土,    恋 不 够 的

0 5̇ 6 | 6 6̲5 | 0 3 3 3 | 3 2̲5̇ | 0 2 2 | 2 1̲6 |
家 乡 水,  我 要 用 真 情   和 汗 水,

0 2̇ 6 | 5 5 | 3̇ 6 5 5 | 3̇ 6 5 5 | 3̇ 6 5 5 | 3̇ 6 5 5 |
把 你 变 成  地 也 肥 呀, 水 也 美 呀, 地 也 肥 呀 水 也 美 呀,

2̇ 2̲̇5̇ | 5̇ - | 5̇ - | 5̇ - | 5̇ 1̇ |
地 肥           水 美。

1̇ - | 1̇ - | 1̇ - | 1̇ - | 1̇ 0 ‖
```

印青和《走进新时代》

印青（1954— ），上海人。童年和青少年是在江苏镇江度过的。由于他的父母都在部队文工团工作，从小受到来自家庭的音乐熏陶，后来被招进部队，在业余演出队中从事演奏和作曲。由于创作成绩突出，后被调入前线歌舞团任专业作曲，再从南京调入北京的总政歌舞团，从此如鱼得水，迎来了他歌曲创作的黄金时期。随后，依靠乐如泉涌的灵气，依靠左右逢源的机遇，接二连三地推出他的精品力作，成功率之高，影响力之大，让人惊叹不已。印青凭借过硬的创作实力、卓越的创作业绩，在当今歌坛上占有重要地位。

印青从当时还显得稚嫩的《当兵的历史》和《潇洒女兵》上路，随后佳作如潮，滚滚涌来。代表作品有《走进新时代》《西部放歌》《西部情歌》《西部赞歌》《天路》《世纪春雨》《中华大家园》《江山》《在灿烂阳光下》《芦花》《望月》《在和平年代》《永远跟你走》《一切献给党》《旗帜颂》《祖国，永远祝福你》《凝聚》《当你的秀发拂过我的钢枪》《走向复兴》《士兵的桂冠》《桃花谣》《天空》等，而且大多是歌唱主旋律的题材，经常在各级各类比赛中获奖。

《走进新时代》是印青的巅峰之作，写于1997年的"十五大"前夕，歌唱党的三代领导人继往开来的奋斗历程。歌曲采用二段曲式，A段为深情倾诉的起承转合形态，B段为激情抒发的复合乐段形态，旋律充满热情、充满正气，引发爱恋、引发力量，成为当代最流行的歌曲之一。

印青的好歌数不胜数，不但回响在群众歌坛上（如经常听到百姓在群情振奋地高歌《走向复兴》《天路》《江山》《望月》等优秀歌曲），而且还回响在各种比赛场面上的上（如王宏伟曾在"青歌赛"上首唱的《西部放歌》荣获金奖）。可见，印青的歌曲真正达到了雅俗共赏的境界。

走进新时代

(领唱、合唱)

蒋开儒词
印 青曲

$1=\flat D$ $\frac{4}{4}$
$\quad = 56$

210

百年百家百歌

```
>
5 - - - | 1̇ - - - | 1̇ - - - )
5 - - - | 1̇ - - - | 1̇  0  0  0 |
2̇ - - - | 1̇ - - - | 1̇  0  0  0 |
7 - - - | 5 - - - | 5  0  0  0 |
啊,              啊!
5 - 4̇ - | 3̇ - - - | 3̇  0  0  0 |
2̇ - - - | 1̇ - - - | 1̇  0  0  0 |
5 - - - | 1 - - - | 1  0  0  0 |
```

‖: 1̇ . 6 5 3 2 3 2 1̇ . 3 5 | 1̇ 1̇ 1̇ 2̇ 3̇ 2̇ 6 5 - |
(独)总 想 对 你 表 白, 我 的 心 情 是 多 么 豪 迈,
 让 我 告 诉 世 界, 中 国 命 运 自 己 主 宰,

1̇ . 2̇ 2̇ 1̇ 6 5 ⁵6 . 5 6 | 1̇ 3̇ 5 2̇ . 3̇ 2̇ 1̇ 2̇ - |
总 想 对 你 倾 诉, 我 对 生 活 是 多 么 热 爱,
让 我 告 诉 未 来, 中 国 进 行 着 接 力 赛,

3 . 5 6 5 6 5 3 2 3 2 1ⱽ 3 5 | 1̇ . 1̇ 1̇ 1̇ 2̇ 3̇ 2̇ 1̇ 1̇6 - |
勤 劳 勇 敢 的 中 国 人,意 气 风 发 走 进 新 时 代,
承 前 启 后 的 领 路 人,带 领 我 们 走 进 新 时 代,

6 2̇ 3̇ 1̇ 7 6 5 . 6 6 5 ⁵3 | 2̇ 2̇ 6 5 3 2 3 2 1 - |
啊, 我 们 意 气 风 发 走 进 那 新 时 代。
啊, 带 领 我 们 走 进 走 进 那 新 时 代。:‖

印青和"走进新时代"

百年百家百歌

212

印青和「走进新时代」

李海鹰和《弯弯的月亮》

李海鹰(1954—),广州人。从小喜欢音乐,中小学时就开始显露音乐才华。1970年,他才16岁就进入广州粤剧团,当上了小提琴手兼创作员。5年以后,进入中国海军南海舰队政治部文工团工作。其间,被送到广州星海音乐学院作曲系进修。1982年年底到1997年,他在广东曲艺团当创作员。随后,他担任了广东电视台的音乐总监。从此与流行音乐结下不解之缘,成为中国流行乐坛上的重量级人物。

李海鹰的主要作品有歌曲《弯弯的月亮》《我不想说》《走四方》《我的爱对你说》《七子之歌》《蔓延》《爱如空气》,音乐短剧《过河》《地久天长》《不见不散》,音乐剧《未来组合》《寒号鸟》,影视剧音乐《鬼子来了》《赛龙夺锦》《黑冰》《背叛》《荣誉》,动画片《西游记》《哪吒》等。其中《弯弯的月亮》经刘欢演唱后,广泛传唱,风靡全球。

《弯弯的月亮》写于1989年,选入广东音乐台的新歌榜中播放后,好评如潮,一举获得当年的金曲金奖。歌词极具诗情画意,旋律充满田园风光般的娴静、飘缈,衬腔重复主题音调,整首歌曲清新、朴实,给人美的享受。作者抓住了流行音乐的精髓,将古典、民族元素进行完美嫁接,营造出幽雅的意境。歌曲平易近人,雅俗共赏,流传广泛,影响深远。

李海鹰的另一首《七子之歌》随电视片《澳门岁月》播出之后,深深地打动了海内外亿万华人的心,成为澳门回归时的代表作品。

李海鹰的音乐风格多样,感人至深。《弯弯的月亮》中的乡情,《走四方》中的豪情,《我不想说》中的柔情,《我的爱对你说》中的温情,《七子之歌》中的亲情,都表达得入木三分,沁人心脾。

"唯美"是李海鹰一贯的创作追求,他对美的感受融化在音乐中,传递给歌迷,这就是李海鹰作品容易成功的主要原因。

弯弯的月亮

电视音乐片《大地情语》插曲

（男声独唱）

李海鹰 词曲

1=♭A 4/4
稍慢

1. 遥远的夜空　有一个弯弯的月亮，弯弯的月亮下面　是那弯弯的小桥。
2. 小桥的旁边　有一条弯弯的小船，弯弯的小船悠悠　是那童年的阿娇。
3. 阿娇摇着船　唱着那古老的歌谣，歌声随风飘(啊)　飘到我的脸上。
4. 脸上淌着泪　像那条弯弯的河水，弯弯的河水流(呀)　流过我的心上。

喔，喔，喔。

喔，我的心充满惆怅，只为那弯弯的月亮，只为那今天的村庄还唱着过去的歌谣。喔，故乡的月亮，你那弯弯的忧伤，穿透了我的胸膛。

陈小奇和《涛声依旧》

陈小奇(1954—)，广东普宁人。1982年毕业于中山大学中文系，同年进入中国唱片总公司广州分公司，历任编辑、企划部主任等职。1993年调至太平洋影音公司任副总经理。1997年调至广州电视台任音乐总监。1997年年底创办"广州陈小奇音乐有限公司"和"广州陈小奇流行音乐研习院"。现任广东省作家协会副主席、广州市文联副主席等职务。

陈小奇是我国著名的词曲作家。自1983年开始创作以来，至今已有2000多首作品问世，很多作品词曲并就，代表作有《涛声依旧》《九九女儿红》《高原红》《大哥你好吗》《三个和尚》等。陈小奇的词作歌曲更是不计其数。曾多次获"金钟奖""金鹰奖""中国金唱片奖"等国家级大奖。

在创作的同时，先后推出李春波、甘苹、陈明、张萌萌、林萍、伊扬、容中尔甲、光头李进、廖百威、陈少华、火风等著名歌手。由于他为中国的流行音乐做出了杰出的贡献，所以被誉为"流行音乐的领军人物""广州流行音乐掌门人""流行音乐的创作奇才"。可以说，他是改革开放30多年来中国流行音乐发展的见证人。

《涛声依旧》是陈小奇歌曲中的精品。歌曲充分显示他善于运用古典题材赋予现代意味的写法。歌词格调缠绵，意境深远，蕴含着一种淡淡的温婉和忧愁，诉说两个已步入中年的男女，又在枫桥边相遇，面对江枫渔火、古寺钟声，双方积聚在心底的爱恋重新涌起，那种久别重逢的欣喜、期盼都流露在字里行间。可以看出，经过许多年以后的风雨飘零，他们还是忠贞不渝、炽热不变。

歌曲旋律的编织也显示出作者具有深厚的民族音乐的积淀，和对民间素材熟练运用的功力。歌曲采用二段曲式，每段都是起承转合结构，乐句方整，五声旋法，具有浓郁的民族色彩；而且音域不宽，音调流畅，所以深受百姓的欢迎。加之句格在"强起"中穿插"弱起"，成为歌曲引人入胜的亮点。

这首歌曲经毛宁首唱后，立刻风靡歌坛，都被歌中对往事的留恋所感动，正切合改革开放初期大众怀旧的心理。这首歌曲的成功，无疑得益于作者敏锐的艺术感觉和深厚的文学修养。

涛声依旧

(男声独唱)

陈小奇 词曲

1=♭B 4/4
♩=66

5· 5 56 12 1 | 6 1 | 1 1=1 6 6 1 2 3 5 6 5· | 1 1 1 2 3 5 3 2 1 |
带走 一盏渔 火 让它 温暖我的双 眼， 留下 一段真 情让它
流连 的钟 声还在 敲打我的无 眠， 尘封 的日 子始终

6 1 1 1 6 5 2 3 2· | 0 5 5 5 6 5 3 2 1 1 1 1 | 2 3 3 3 2 3 5 6 1 6· | 5 5 |
停 泊在枫 桥边， 无助的 我 已经疏 远了那份 情感， 许多
不 会是一片云烟， 久违的 你 一定保 存着那张 笑脸， 许多

6 1 1 6 1 2 3 2· 3 2 3 2 1 | 5· 6 1 2 3 5 6 5· | (5· 6 1 1 2 3 5· -) ‖
年 以后却发 觉又回 到你 面 前。
年 以后能不 能接受 彼此 的改 变？

‖: 0 5 6 6·3 5 6 5 5 1 2 | 3·3 3 5 6 3 2 3· | 0 5 6 5 3 5 1 6 5 6 6 1 |
月落 乌 啼总是 千年的风 霜， 涛声 依 旧不见

2 2 2 6 2 5 6 5· | 3 5 6 5 1 2 3 2 5 5 | 5 5 3 2 3 2 1 2 1 6· 1 2 |
当初 的夜 晚。 今天 的你 我怎样 重复 昨天的故 事，这一

3 2 3 5 2 3 2 1 5 5 | 5 5 5 5 6 5 3 5 6 5· :‖ 2 2 2 3 2 1 6 1 2 1 1 5 6 1 |
张 旧船 票能否 登上你的客 船？ 登上你的客 船？ 能否再

2 2 2 2 - 0 1 6 | 5 6 5· 5 - | 5 - 0 0 ‖
登上你的 客 船？

士心和《说句心里话》

士心(1955—1993),原名刘志,他将"志"字分拆,就成了他的艺名。士心出身于天津的一个音乐世家,是我国著名弓弦大师刘明源的次子。1970年入伍,历任战士、师宣传队演员、创作员、创作组组长。1979年3月借调总政歌舞团,担任板胡、二胡演奏员,还擅长山东快书和相声表演。1984年正式调入总政歌舞团,先后任演奏员、创作员等职。1984年至1987年曾在中央音乐学院作曲系学习作曲,为他日后的创作打下了扎实的理论根基。

士心的歌曲以浓郁的民歌风见长,所有歌曲都有各具特色的地域色彩,旋律曲折优美,委婉感人。代表作品有《说句心里话》《人生第一次》《我们是黄河泰山》《在中国的大地上》《你会爱上他》《小白杨》《峨眉酒家》《没有强大的祖国,哪有幸福的家》(合作)等。由于士心的歌曲平易近人,使他声名鹊起。特别是《说句心里话》的流行,奠定了士心在歌坛上后来居上的地位。

词作者石顺义也是战士出身,他了解军人复杂的内心世界。战士虽然也想家,但为了保卫祖国,必须有人拿起枪。他将战士的"心里话"凝聚在平白如话的歌词中,士心读后产生共鸣,情不自禁地谱出了饱含深情的旋律。这首歌曲反映了战士的心声,表达出新时期军人热爱祖国保卫祖国的坚定立场,因此立即在军营中传播开来。

歌曲为小型的二段体,每段都采用起承转合的结构形式,旋法富有民族性和歌唱性,较真切地表达了诉说心里话的词意内容。特别是B段"来来来……"的衬腔,在高音区中重复地尽情抒发,令人回肠荡气。由于结构短小,节奏平和,旋律流畅,语气自然,所以不但受到战士的欢迎,而且也受到社会上歌迷的青睐。

士心的歌曲还得益于歌唱家彭丽媛、阎维文的演绎,为他的作品插上了腾飞的翅膀。如《小白杨》抒发了驻守边疆指战员的真情实感,《在中国大地上》歌唱了繁花似锦的祖国新面貌,《峨眉酒家》赞美了巴蜀一带的风土人情。正当士心的创作进入日臻完善的高峰时,却因病不幸英年早逝,让音乐界扼腕叹息。

说句心里话

(男声独唱)

石顺义 词
士　心 曲

1 = C 4/4
♩=62

(5. 3 5 - | 3 6 5 6 3 2 - | 5. 3 5 - |

3 6 5 6 3 2 - | 3 2 3 5. 3 5. 6 7 6 | 6 5 6 5 3 2 1 -)|

3 3 2 1. 7 6 1 3 5 | 3. 2 1 6 1 2 - | 3 2 3 5. 3 5. 6 7 6 |
1.说　句　心里话，我也想　家，　家　中的老妈妈
2.说　句　心里话，我也不　傻，　我懂得从军的路　上

2. 2 2 3 1 2 6 5 - | 5 3 2 3. 5 6 5 6 1 | 2. 3 7 6 5 6 - |
　已是满头白　发，　说　句　实在话，我也有　爱，
　风　吹雨　打；说　句　实在话，我也有　情，

5 3 7 6 6. 1 2 1 2 3 5 | 6 5 6 5 3 2 1. ∨ | 2 3 | 5. 3 5 - |
常 思 恋(那个)梦 中的她 梦 中 的 她。 来来来 来来，
人 间 的(那个)烟 火 把我养 大。 来来来 来来，

3 6 5 6 3 2 - | 5. 3 5 - | 3 6 5 6 3 2 - |
既然来当兵，　来　来来，　就知责任大。
话虽这样说，　来　来来，　有国才有家。

mf
3 2 3 5. 3 5. 6 7 6 | 6. 6 6 5 6 1 2. 2 2 3 5 |
你不扛枪，我不扛枪，　谁保卫咱妈妈，谁来保卫她？
你不站岗，我不站岗，　谁保卫咱祖国，谁来保卫家？

1. f　　　　　　　　　2.　　　　　　　　结束句
6 5 6 5 3 2 1 - :|| 6 5 6 5 3 2 1. 2 3 || 6 5 6 5 3 2 1 - |
谁来保卫她？　　　　谁来保卫家？！来来 谁来保卫家？！
　　　　　　　　　　　　　　　　D.S.

6. 3 2 6 | 5 6 5 - - - | 5 0 0 0 ||
谁　来保卫　家？！

刘青和《人间第一情》

刘青(1956—)，重庆人。1983年任铁道兵文工团创作室主任。现任解放军总政歌舞团作曲。自从12岁开始作曲以来，佳作不断。曾发表和播出歌曲数百首，有数十首作品在全国及省、部级以上各类比赛中获奖。代表作品有《祝你平安》《山不转水转》《永远是朋友》《高天上流云》《人间第一情》《中国大舞台》《五星红旗》《你好吗》《祖国，你好》《家和万事兴》《妻子》《今宵情》《共享幸福》《光荣与梦想》《风雨真情》《美好年华》《无言的寻求》等。他创作的歌曲富有民族性和歌唱性，很多歌曲家喻户晓，老少皆知，数量之多、传唱之广，在同时代作曲家中是出类拔萃的。

刘青的音乐流动着深情厚谊，透过旋律，能触摸到他的灵魂在歌唱，心潮在澎湃。在那优美的旋律中蕴含着激动、流露出豪迈。音调不仅朗朗上口，而且也显得殷殷华贵。既有通俗性，又有时代感；既有民族性，又有自然美。刘青的歌曲流丽曲折，委婉动听，特别符合国人追求旋律美的审美爱好，所以容易共鸣、容易传唱。

《人间第一情》是刘青的成名作。旋律跌宕起伏，一字多音的运腔显得成熟而大气。采用两段式起承转合的结构，随着主题乐句呈示后，时高时低，一气呵成。这首歌一举成名后，后来的创作基本都是这种歌风，成为他区别于其他作曲家的独特风格，如随后流行的《高天上流云》《中国大舞台》《妻子》《国歌响起》《五星红旗》，也都是这种音调曲折的歌曲，好听又好唱，所以很快传唱开来。

刘青不仅擅长音乐，也擅长歌词创作，《祝你平安》就是他作词、作曲的代表作。他运用了近似祝愿的语气，唱出了"祝你平安"的温馨旋律，让人感动，让人心醉。

刘青的歌曲善于运用民间素材，但不拘泥于运用原始音调，如《山不转水转》《高天上流云》《五星红旗》都能感受到这是具有燕赵风格的歌曲，但说不出取自燕赵的哪首民歌，这就是刘青创作的高明之处。

人间第一情

（女声独唱）

易 茗词
刘 青曲

（1.2 3̇2̇3̇2̇7 6 - | 7.6 3̇7̇6̇5 - | 6.1 6561 5.652 403 | 21235 2176 1 - ）|

5 3 5 6 1 7 6 5 3 | 6 7 6 5 6 3 5 2 1 - | 1 6 1̇ 2̇ 3̇2̇3̇2̇7 6 |

1.有过 多少 不 眠的夜 晚， 抬头看就 见
2.有过 多少 明 亮的夜 晚， 理想就化 作

3̇ 2̇ 7 2̇ 6 5 - | 7.6 3 5 6 7 6 5 6 1̇ | 1.2 3̇2̇3̇2̇7 6 - |

满天星 辰， 轻风吹拂着 童 年 的梦，
满天星 辰， 清光照耀着 童 年 的梦，

6.1 6561 5.652 4.3 | 21235 2176 1 - | 7.7 67656 1. 0 |

远处 传 来 熟 悉的歌 声。 歌声诉 说
心 中 却唱 起 属 于未来的歌。 歌声唱 出

2.3 5 4 3502 1. 0 | 3.4 3 2123 5 535 6 | 2.3 2̇7 6561 5 - |

过 去的故 事， 歌 声 句句都是爱 的叮 咛。
美 好的希 望， 歌 声 呼唤着又 一个黎 明。

1.2 3̇2̇3̇2̇7 6 - | 7.6 3̇7̇6̇5 - | 6.1 6561 5.652 4.3 |

床前小 儿 女， 人间第一 情， 永远与你相 伴的是那
辛勤白 发 人， 事业总年 轻， 永远与你相 伴的是那

‖结束句‖

21235 2176 1 - :‖ 6.1 6561 5.65 24.3 | 2̇ 3̇ 3̇ 2̇ 1̇ 7 6 |

天 下的父母 心。 永远与你相 伴的是那天 下的儿女
天 下的儿女 情。

1̇ - - - | 1̇ - - - | 1̇ 0 0 0 ‖

情。

王原平和《山路十八弯》

王原平(1956—),河南清丰人。他走上音乐之路纯属意外。1972年,王原平从黄冈高中毕业,由于热爱音乐,被老师推荐给湖北艺术学院(武汉音乐学院前身)。那时王原平连简谱都不识,但考试内容要为两首歌词谱曲,然后决定是否录用。王原平无拘无束地哼出了旋律,请识谱的姐姐帮他记下来,然后寄到了学校。批卷老师认为写得还可以,他就阴差阳错地走进了音乐院校。进校后,王原平从零学起,背民歌,学记谱,日积月累,渐渐学会了写歌。

1980年,王原平分配到湖北电影制片厂任作曲,后来由于创作成就突出,先后担任了湖北电影制片厂厂长、湖北省音乐家协会副主席、湖北省文联副主席。

王原平身处的湖北,是土家族的故乡,又近邻长江三峡,这为他提供了得天独厚的创作素材。从20世纪90年代为电影《三峡情思》谱曲开始,接着在1995年为电视剧《家在三峡》作曲,接连写出《三峡,我的家乡》《三峡的孩子爱三峡》《山路十八弯》《我从三峡来》等土家风浓郁的歌曲。还为许多国家级的比赛创作了《土娃子》《峡江情歌》《山里的女人喊太阳》《大别山情怀》《叫一声我的哥》等地方色彩鲜明的优秀歌曲,一时间王原平的歌曲喷涌而出,成为歌坛上一道亮丽的风景线。

王原平的歌曲特点是民族风格强烈,生活气息浓郁。他的大多歌曲都有土家族的底蕴和大三峡的元素,通过积累丰富的音乐语言,进行优化组合。他没有照搬原始民歌,而是进行融会贯通地嫁接融合。由于善于根据方言的语调来设计曲调,他的旋律自然生动,别具风采。其中的《山路十八弯》是最成功的一首,经歌手李琼演绎后,立刻在歌坛上流行开来。

歌曲为带引子的二段曲体。引子表现出高亢的土家山歌风,A段为词曲密集结合的起承转合结构,经过情感迸发的衬腔乐句后,紧接B段,采用先紧后松的节奏布局形式,逐渐把情绪推向高潮。歌曲风格爽朗,词曲结合富有口语化,虽然歌曲比另一首《三峡,我的家乡》晚写一年,但反响程度已经超越了前者。

王原平还创作了器乐曲《竞走》和舞台剧《家住长江边》《筑城记》《楚水巴山》等,均先后获奖,引人瞩目。

山路十八弯

（女声独唱）

佟文西、尹建平词
王原平曲

1=A 2/4

（6. 35 | 6123 5 | 1̇65 6 - | 6 -）| 6 - 6 - |
　　　　　　　　　　　　　　　　　　哟，

| 1 1 1 6 1 6 | 6 - 6 - | 5 5 2 3 3 - | 5 3 3 3 2 2 |
大 山的 子孙（哟）　　　　爱太 阳啰，　　　太阳(那个)爱着

3 - | 3 - | 3 1 6 | 6 - 6 - | 0 0 |
(哟)　　　　　山里人　哟。

‖: x - | x x x | 6 1 6 6 3 2 3 5 | 6 6 3 | 6 1 6 6 3 3 |
哟　　哟 哟哟。这里的山路　十八 弯，这 里的水路

5 6 6 | 6 1 6 6 3 2 3 5 | 6 6 3 | 6 1 6 6 3 3 | 5 6 6 |
九连环；这 里的山歌　排对排，这 里的山歌 串对串。

3. 6 | 3 - | 6 1 1 2 2 1 6 | 3 6 1 | 3. 6 | 2 - |
{十 八 弯　弯出了土家人的 金银寨，九　连 环
 排 对 排　排出了土家人的 苦和甜，串　对 串

3 3 3 1 1 1 2 | 1 6 6 | 3 - | 3 - | 2 3 2 3 2 5 6 | 6 - |
{连出了土家人的 珠宝 摊。}哟，　　　　哟咿哟咿 哟咿哟。
 串出了土家人的 悲与 欢。

6 - | 6 6 3 | 5 5 5 | 1 6 1 6 1 6 6 | 6 6 5 1 | 6 6 3 |
{(伴)没 有这 十八 弯(独)就 没有 美如水的 山妹子,(伴)没 有这
 (伴)没 有这 排对排(独)就 不能 质朴朴地 表情意,(伴)没 有这

```
5 5  5  | 1 6 1  6 1 6 3 | 1 2 2  | 3  5̲6̲ | 6. 3 | 5 2 2̲3̲ |
```
九 连 环 (独)就 没有 壮如山的 放排 汉。 十 八 弯 (哪)九 连 环,
串 对 串 (独)就 不能 缠绵绵地 表爱 恋。 排 对 排 (哪) 串对 串,

```
3  -  | 3 5 6̲7̲ | 7  5 2 | 2. 3 | 3  -  | 3 3  2̲3̲6̲ |
```
　　　　十八 弯　　　　九连 环,　　　　　　　 弯弯 环
　　　　排对 排　　　　串对 串,　　　　　　　 排排 串

```
2  -  | 6̲ 6̲ 3̲ 6̲ | 6̲1  -  | 6. 3̲5̲ | 1 1 2 1 | 5  -  |
```
环　　　 环环弯 弯　　　　　 都 绕着 土家人的 水
串　　　 串串排 排　　　　　 都 连着 土家人的 梦

结束句
```
5̲ 1̲6̲ | 6. -  | 6  - :‖ 6  -  | 6  -  | 6  0 ‖
```
和 山。 　　　　　　　哟。
和 盼。

毕晓世和《拥抱明天》

毕晓世（1957— ），祖籍山东，出生广州。1982年毕业于上海音乐学院作曲指挥系。曾担任中国音乐家协会理事、中国音乐著作权协会理事、广东流行音乐学会副会长。曾任北京海蝶音乐有限公司总裁。

早在1977年，毕晓世就组建了中国大陆第一个"紫罗兰轻音乐队"，足迹遍及大江南北。1982年开始，除了客席担任广州交响乐团的指挥及录音工作外，还为各大音像唱片公司做了大量的编曲和音乐制作工作，更为大陆及香港、台湾的许多歌星创作了大量的歌曲作品。代表作品有《蓝蓝的夜，蓝蓝的梦》《轻轻地告诉你》《山沟沟》《拥抱明天》等。后与解承强、张全复组建"新空气音乐组合"，集创作、演唱为一体，成绩斐然，人称羊城"三剑客"。

《拥抱明天》是毕晓世歌曲中影响较大的一首。歌曲是为1991年11月在广州举办的第一届世界女子足球锦标赛而作，成为当年参赛的优秀歌曲之一。当时，汉城奥运会会歌流行中国，毕晓世也想写一首与之媲美的体育歌曲，经精心策划，奉献了这首令乐坛耳目一新的体育歌曲。作品为二段体，A段采用简洁的复乐段结构，音调坚实，富有动感；B段也是复乐段结构，音调昂扬，富有力感。大致分别由两个起承转合的长乐句，运用变尾重复手法构成。由于素材简练，章法严谨，情绪激越，充满活力，再加上采用管弦乐队编配，对歌曲旋律的和声、速度、力度、节奏、音色等做出了全方位的细腻处理，经歌手声情并茂的演唱后，产生了有张有弛、有缓有冲的感染力，使整首作品丰满、雄浑，充满力量感。经多位歌星推介后，迅速在中国大地上传播开来。

此外，杨钰莹首唱的《轻轻地告诉你》，以其清新，小巧的旋律，赢得了群众的欢迎。韦唯首唱的《山沟沟》，以其高亢、挺拔的旋律，成为劲歌型歌手的最爱。《蓝蓝的夜，蓝蓝的梦》也描绘出诗情画意的景色，令人神往。这些都是毕晓世留给歌坛的优秀作品。

拥 抱 明 天

（女声独唱）

陈小奇 词
毕晓世 曲

1=E 4/4

0 5 5 | 1 1 1 1 7 1 1 | 0 5 5 | 2 2 2 2 1 3 3 | 0 3 4 |
告别 泥泞的昨 天， 结束 百年的遗 憾， 就在

5 5 5 3 4 5 3 1 1 5 5 | 6. 5 5 0 0 5 5 | 1 1 1 1 2 1 1 | 0 5 5 |
今天 把手中的圣 火点燃。 一个 黑白的梦 想， 牵动

2 2 2 2 1 3 3 2 1 0 3 4 | 5 5 5 3 4 5 3 1 1 5 5 | 3/4 6. 5 5 | 0 6 1 |
百年的呐 喊， 就在 今天 把脚下的历 史 改变， 从此

4/4 5 6. 6 2 1 1 — | % 3 3 2 1 1. 6 6 — | 3 3 2 1 1. 5 5.. 3 |
改 变。 让我们的心 相连， 把我们的爱 奉献， 在

3 4 5 5 5 6 1 1 2 2 | 2 1 1 3 3 4 5 | 3 3 2 1 1. 6 6 — |
飒爽英姿赛 场上，相逢 一笑到永 远。 让我们的心 相连，

3 3 2 1 1. 5 5.. 3 | 3 4 5 5 5 6 1 1 4. 3 | 3 2 1 1 — :||
把我们的爱 奉献， 在 奥林匹克旗 帜下，拥抱 明 天。 D.S.
Fine

毕晓世和"拥抱明天"

关峡和《为祖国干杯》

关峡（1957— ），满族，河南开封人。少年时曾学习小提琴和二胡。1985年毕业于中央音乐学院，在校时就以《大提琴狂想曲》获美国齐尔品作曲比赛二等奖，《第一弦乐四重奏》获全国第四届音乐作品比赛二等奖。关峡曾任中国歌剧舞剧院歌剧团团长、中国东方歌舞团副团长。现任中国国家交响乐团团长。

关峡主要从事器乐曲创作，代表作品有第一交响曲《呼唤》、第二交响曲《希望》、交响舞曲《江山美人》、交响乐《节日序曲》、交响叙事曲《悲怆的黎明》、交响幻想曲《霸王别姬》等；还为《战争子午线》《围城》《小龙人》《我爱我家》《激情燃烧的岁月》《士兵突击》等影视剧作曲。其中多首作品在国际和国内获奖。

由于关峡具有娴熟的作曲功力和卓越的组织能力，因此多次受邀担任重大演出活动的音乐总监，直至担任国家交响乐团团长。他坚持国家交响乐团要走出去的策略，从而争取国际市场、传播中国交响乐文化。通过多年实践已初见成效，不但通过这个路径学习到西方繁荣交响乐的经验，而且在忙碌的外出演出过程中，修炼乐团内功，推出具有中国风格的新作，从而推介中国的交响乐，缩小与国际同行间的差距。

在创作器乐曲的同时，他在歌曲创作领域也有不俗建树。最有口碑的是那首《为祖国干杯》的艺术歌曲。作品运用了三拍子节奏，不落俗套的跳进旋法，还适度融进了花腔手法，成为美声歌曲中具有独特新意的作品，受到了广泛的欢迎。

在学习孔繁森的热潮中，《公仆赞》以其富有民族风格的旋律，在众多同类歌曲中脱颖而出。还有歌曲《走进春天》，旋律大气、亲切，也颇具影响。

值得一说的是，在庆祝联合国成立60周年之际，他创作的民族歌剧《木兰诗篇》应美国林肯艺术中心之邀，于2005年9月18日在纽约演出，旋律中西合璧，演唱民美结合，在动人的故事和优美的音乐中，让世界了解到中国也有出类拔萃的歌剧艺术。后来还应邀在素有"世界艺术圣殿"之称的维也纳国家歌剧院演出，而引起了轰动。

为祖国干杯

（独唱）

刘　麟 词
关　峡 曲

1=G 3/4

♩=144 热情、真挚地

6.5 ‖: 5 - 35 | 1 - 1 | 1 6 6 5 6 | 3 - - |
太　阳　　举　起　金　色　的　酒　杯，

3 - 03 | 6 6. 5 | 5 6 3 - | 3 5 1 3 | 2 - |
　　把灿烂的光芒　送　给　你。

2 - 6.5 | 5 - 35 | 1 - 3 | 3 7 7 5 6 | 6 - |
月　亮　　举　起　银　色　的　酒　杯，

6 - 03 | 6 5. 3 | 2 1 2 - | 3 5 2 | 1 - - |
　　把温馨的亲情　送　给　你。

1 0 3.5 | 5 - 1 2 1 | 5 - 6 | 6.5 3 3 1 6 | 3 - - |
长　城　举　起　团　结　的　酒　杯，

3 - 3.5 | 5. 5 1 2 1 | 5 - - | 6 5 1 3 | 2 - - |
　　把民族自豪　　送　给　你。

2 - 3.5 | 5 - 1 2 1 | 5 - 6 | 6.5 3 3 5 7 | 6 - - |
黄　河　举　起　热　情　的　酒　杯，

6 - 03 | 6 5. 3 | 2 1 2 - | 3 5 2 | 1 - - |
　　把中华的赤诚　奉　献　你。

1 3 5 6 7 ※ | 1 1. 3 | 7 7 - | 6 6 5 6.5 | 5 - - |
啊，　祖国啊,祖国　我　为你干杯，

李昕和《好日子》

李昕(1958—),辽宁葫芦岛人。从小喜爱音乐,从吹笛拉二胡走上了音乐道路。虽然后来没有当上专职的演奏员,但培养了他过人的乐感。后来当过知青、造船厂工人、共青团干部、大学教师、电视台职业电视导演等。2001年12月特招入伍,加入空政文工团,才有机会放飞他作曲的梦想。

李昕毕业于哈尔滨船舶工程学院(现哈尔滨工程大学),由于执着地热爱音乐,在课余自学作曲。1980年,沈阳音乐学院举办作曲讲座,李昕闻讯前去聆听。最大的收获是听到了老师介绍的一条作曲经验,说是只要背诵足够多的民歌,旋律就会自然流淌。当时年轻气盛的李昕便暗下决心,准备下功夫记忆音乐素材。经过三四年的积累后,李昕就能背唱300多首中国民歌,而且他还熟知每首民歌的音乐风格,届时就能左右逢源地运用,形成了他取之不竭的创作源泉。

李昕自从1980年创作的《海鸥迷恋的地方》一举成功后,就看到了自己在音乐创作方面的潜能,于是痴迷地投身于歌曲创作的事业中去。一时间,具有清新、简练的民歌风歌曲层出不穷,而且好评如潮,引来了空政文工团的伯乐,将他破格录用,成为自学成才的典范。

李昕传唱的歌曲很多,代表作品有《好日子》《越来越好》《妻子辛苦了》《好榜样》《心想事成》《艳阳天》《我的父亲母亲》《我爱歌唱》《老夫老妻》《爱国爱家也爱你》《战士为国守安祥》《司马光砸缸》《爱中华》《喜庆的日子》等。特别是《好日子》不仅获中国音乐"金钟奖",而且还获1999年度"五个一工程"奖,使他声名大振,令人刮目相看。

《好日子》具有欢乐的东北秧歌味,随着热气腾腾的唢呐声,喊出了热烈的"嗨嗨"衬词,喜庆的声线直灌心田。采用A段舒展、B段紧缩的二段体对比曲式,直至引出不稳定的高音区长音,最后达到圆满终止。

《好日子》由歌唱家宋祖英1998年在春晚舞台上唱响后,迅速走红,成为一首歌唱欢庆时刻的吉祥歌曲。

好 日 子

（女声独唱）

车 行词
李 昕曲

1=F 4/4

喜庆、热烈、欢快地

‖:(6 6 5676 5 | 6 6 3) × × | (6 6 5676 5 | 6 6 3) × × × |
　　　　　　　　　(合)嘿 嘿！　　　　　　　　　(合)嘿！嘿！嘿！

(3567 63 5#4 32 | 12 61 25 32 | 3672 17 6 | 35 6 66 06 3235) |

6 - - | 6 - - (3235) | 6 - 6. 6 | 5676 3 56 |
1.哎！　　　　　　　　　开 心 的 锣　　鼓 敲 出
2.哎！　　　　　　　　　门 外 的 灯　　笼 露 出

7 7 7 3. | 6 - - - | 7 - 7. 7 | 6. 7 2 12 |
年 年 的 喜　庆，　　　好 看 的 舞　蹈 送 来
(7 7 7 7. | 3 6 - -)
红 红 的 光　景，　　　好 听 的 歌　儿 传 达

3 3 3 7. | 3 - - - | 35 67 6 6 | 35 67 22 12 |
天 天 的 欢　腾，　　　阳 光 的 油　彩 涂 红 了
浓 浓 的 深　情，　　　月 光 的 水　彩 涂 亮 了

3 3 3 6. | 3. 2 1 - | 5 555 35 | 6 11 2. 7 |
今 天 的 日 子 哟，　生 活 的 花 朵 是 我 们 的 笑
明 天 的 日 子 哟，　美 好 的 世 界 在 我 们 的 心

7 6 - - | 6 - - 0 | 6 - - - | 6 - - - |
容。　　　　　　　　　哎！
中。　　　　　　　　　哎！

1. 1 1 7 | 6 76 3 - | 3 3 22 | 17 6 76 3 - |
今 天 是 个 好 日 子，心 想 的 事 儿 都 能 成；
明 天 又 是 好 日 子，千 金 的 光 阴 不 能 等；

```
5. 5 6 6 | 6. 3 2 1 2 | 3 6 7 - | 7 - - - |
今天是个好日子，打开了家   门
明天又是好日子，赶上了盛   世

7 - - ˇ7 | 2 03 7 76 | 6 - - - | 6 - - - ‖
  咱迎春   风。
  咱享太   平。
```

结束句

```
‖: 1. 1 1 7 | 6 76 3 - | 3 3 2 2 17 | 6 76 3 - :‖
今天是个好日子，心想的事儿都能成，
明天又是好日子，千金的光阴不能等，

5 5 5 5 6 6 | 6. 3 2 1 2 | 3 6 7 - | 7 - - - |
今天明天都是好日子，赶上了盛   世

7 - - 7 | ˇ2 - - 3 | 7 0 7 6 |
  咱享    太

6 - - - | 6 - - - | 6 0 0 0 ‖
平。
```

戚建波和《常回家看看》

戚建波(1959—),山东威海人。他天生有着对音乐的敏感悟性,从小学过多种乐器,在当地小有名气。1980年毕业于蓬莱师范音乐系,后回到母校威海一中做了一名音乐教师。20多年来,一直坚持业余歌曲创作。自从1997年他的《中国娃》登上春晚获得成功后,音乐创作一发而不可收,佳作迭出,好评如潮,成为业余作者的典范,自学成才的典型。现任威海一中副校长、兼任威海市政协副主席。

戚建波的歌曲作品数不胜数,影响较大的有《中国娃》《中国志气》《常回家看看》《咱老百姓》《爷爷、奶奶和我们》《报告中尉》《同唱兵之歌》《儿行千里》《疼爱妈妈》《母亲》《父亲》《好男儿》《亲情电话》《祖国万岁》《红旗颂》《与世界联网》《好运来》《欢天喜地》等。自从1997年首次与春晚结缘以来,每年都选用他的作品,大多以歌唱亲情为题材,由于吐露了寻常百姓的心声,道出了普通百姓的渴望,词意与时代节奏合拍,旋律与当代审美吻合,因此他的歌曲引起全社会的共鸣。

《常回家看看》是戚建波亲情歌曲中的代表作品。1998年,"空政"词作家车行创作的十几首亲情题材的歌词寄给戚建波选谱,戚建波对其中的《常回家看看》情有独钟,只用了十几分钟时间就把这首歌曲谱写完成。想不到这首歌曲后来引起轰动,不仅感动了词曲作者,还感动了歌手和录音师。那年被选为春晚歌曲隆重推出,随后举国传唱。

戚建波歌曲的旋律特点是平和自然,毫不做作。这位典型的山东大汉,有着超乎常人的细腻情感。他是以自己与家人的亲身体验来构写这些旋律的。由于得益于来自家庭的温暖,因此,他写出了情意绵绵的《父亲》《母亲》,字里行间无不倾注着对父母亲的感激之情。还有《儿行千里》和《疼爱妈妈》,通过细腻入微的音调,将母亲对子女的不解之缘、子女对父母的无尽牵挂,表达得淋漓尽致。

常回家看看

(齐唱)

车　行　词
戚建波　曲

1=G 2/4

5 2 5 5 | 0 0 | 5 1 2 2 | 0 0 | 6 1 2 2 | 0 0 1 |
找点 空闲，　　　找点 时间，　　　领着 孩子　　　　常

2 2 6 5 | 0 0 | 5 2 5 5 | 0 0 | 5 1 2 2 | 0 0 |
回家 看看。　　　带上 笑容，　　　带上 祝愿，

6 1 2 2 | 0 0 1 | 2 2 6 5 | 0 0 | 1 1 5 1 | 1 6 6 |
陪同 爱人　　　常 回家 看看。　　　妈妈 准备 了

1 2 4 3 2 | 0 0 | 2 2 5 4 | 4 3 0 | 2 2 3 1 2 | 0 0 |
一些 唠叨，　　　爸爸 张罗 了　　　一桌 好饭，

5 5 4 5 2 | 0 0 5 | 6.5 2 3 1 | 0 0 | 1 1 6 3 2 | 0 0 2 |
生活的 烦恼　　　跟 妈妈 说说，　　　工作的 事情　　　向

3 2 6 5 | 5 - | 5 - | 5 - | 5 0 | 0 0 |
爸爸 谈谈。

‖: 5 4 5 | 1 6 6 5 | 4 5 1 6 | 6 5. | 2 4 5 | 6 6 5 3 |
　　常　回家 看 看　回家 看　看，　哪 怕帮 妈妈 刷刷
　　常　回家 看 看　回家 看　看，　哪 怕给 爸爸 捶捶

5 3 5 3 | 2 - | 2.3 2 3 | 5 2 3 5 | 3 6 6 3 2 | 2 7 6 |
筷子 洗洗 碗，　老人 不图 儿女 为家 做多大 贡 献呀，
后背 揉揉 肩，　老人 不图 儿女 为家 做多大 贡 献呀，

　　　　　　　　　　　　　　｜1.　　　｜｜2.
2 2 2 1 2 | 4.4 4 2 | 5 5 0 1 6 | 6 5. :‖ 6 5. | 5 - ‖
一辈子 不容 易就 图个 团团 圆圆。　　　安。
一辈子 总操 心就 奔个 平平 安

张千一和《青藏高原》

张千一(1959—)朝鲜族,沈阳人,1976年毕业于沈阳音乐学院管弦系。1977年开始从事作曲工作,为了掌握更加精深的作曲技术,1984年就读于上海音乐学院作曲系。早期在武警文工团工作,曾任中国人民解放军总政歌舞团团长。

20世纪80年代初,他的交响音画《北方森林》一举夺奖,随后,各类音乐作品源源不断,成为乐坛上炙手可热的著名作曲家。代表作有器乐曲:大型民族交响音画《泰山》、交响组曲《云南随想》、交响曲《长城》,还有《大提琴协奏曲》《A调弦乐四重奏》等;歌剧音乐:《我心飞翔》《太阳雪》《太阳之歌》等;舞剧音乐:《野斑马》《大梦敦煌》《霸王别姬》《山丹丹》《人参女》等;舞蹈音乐:《壮士》《千手观音》《英雄儿女》等;影视剧音乐:《红色恋人》《天堂回信》《赵尚志》《天路》《孔繁森》《红十字方队》《光荣之旅》《女子特警队》《成吉思汗》《大染房》《林海雪原》等。

歌曲是张千一作品中的重要组成部分,代表作有《青藏高原》《嫂子颂》《女人是老虎》《在那东山顶上》《走进西藏》《相逢是首歌》等。

张千一的好多作品都在各类比赛中获奖,成为当代引人瞩目的青年作曲家。虽然歌曲创作不是他的强项,却留下了多首家喻户晓的优秀歌曲,成为乐坛奇迹。

《青藏高原》就是张千一最引以为豪的歌曲。创作于1994年,当时张千一在武警文工团任职,受命为电视连续剧《天路》创作音乐时而留下的。

剧本反映了我军两代官兵为西藏修筑青藏公路的动人事迹,剧组要求他为影片写一首插曲,由于一时没有找到词作者,他就自己动笔作词,张千一有感而发,一挥而就。虽然那时还没有去过西藏,但依靠平常的积累,对藏族音乐也了如指掌,通过想象,似乎已经找到了能直抒胸臆的藏风音调,竟然无拘无束地倾泻而出。经过著名歌手李娜的演唱,迅速红遍歌坛,句末设计的那个扶摇直上的超高音,成为这首歌曲最激动人心的高潮。

青藏高原

电视连续剧《天路》片头歌

（女声独唱）

张千一 词曲

1=E 4/4 3/4 2/4

♩=58

中速

0 0 3̄7̄ 7̂6̄ | 6 - 3 | 3 - #2̇ 2̇ | 3̇ - - (3̄ 7̄ |
　　　　呀 啦 索，　　哎！

‖: 6 - 6̂7̄ 5̄3̄2̄ | 3 - - 6̇3̇ | 2 - 2̄3̄ 1̇6̄5̄ | 6 - - -) |

3̄3̄ 6̂7̄6̄ 6 - | 7̄ 6̄7̄ 5̄3̄3̄2̄ 3 - | 3̄3̄ 5 6̄7̄5̄3̄ 2 |
1.是 谁 带　来　　远 古 的 呼　　　唤，　　是 谁　　　留　下
2.是 谁 日　夜　　遥 望 着 蓝　　　天，　　是 谁　　　渴　望

3̄2̄3̄ 1̄6̄6̄5̄ 6 - | 6̄1̄6̄ 2 2̄3̄ 6. | 6. 7̄ 5̄3̄2̄3̄ 3 - |
千 年 的 祈　　盼，　难道 说 还有 　无 　言 的 歌，
永 久 的 梦　　幻，　难道 说 还有 　赞 　美 的 歌，

0 2̄2̄3̄ 5.5̄ 5̄3̄ | 6̄3̄2̄ 1.2̄ 3̄2̄3̄ 1̄6̄6̄5̄ | 6. 6̄1̄2̄3̄ | 6 - - 3̄7̄6̄ |
还是那 久久不能 忘　怀的眷　　　　恋。}哦，　　　我看
还是那 仿佛不能 改　变的庄　　　　严。

6 - 5̂6̄6̄5̄ | 3 3̂3̄5̄ 6.7̄5̄2̄ | 3 - - 3̄7̄6̄ | 6 - 5̂6̄5̄ |
见　一 座座山 一座座山　川，　一 座 座 山

3 3.5̄ 6̄7̄5̄2̄ | 3 - - 6̄3̄2̄ | 2 - 2̄1̄1̄2̄ | 3̄3̄ 2̄1̄5̄ |
川 相　连，　　呀啦 索，　{那可是 青藏高
　　　　　　　　　　　 　那就是 青藏高

|1.　　　　　　　　　|2.
6 - - (3̄7̄ :‖ 6 - - 6̄3̄2̄ | 2 - 2̄1̄1̄2̄ | 3 3ⱽ 5.3̄ 5̄6̄1̄2̇ |
原？　　　　　　　　　原！　呀啦 索，　那就是 青藏高

3̇ - 3̄5̄ 2̂1̄ | 5 - ⱽ | 6 - - - | 6 - - - | 6 0 0 0 ‖
原！

崔健和《一无所有》

崔健(1961—),出生于一个朝鲜族家庭,父亲和母亲都是文艺工作者,从小受到艺术熏陶,也喜欢上了音乐。从14岁起,崔健随父学吹小号。1981年,他被北京歌舞团招收为小号演奏员,直至1987年走上摇滚乐道路而离开单位。

改革开放后,崔健热恋摇滚音乐。1984年,崔健创建电声乐队,开始引进西方流行音乐,并自己创作、演唱,出版了他的第一张专辑《浪子归》。1985年,崔健在一次北京歌赛中初露锋芒,赢得了广泛关注。1986年,在北京举行的纪念国际和平年的音乐会上,崔健演唱了他的新作《一无所有》,震撼全场,引起轰动。

从此,崔健常有新作领潮乐坛,被誉为"中国摇滚乐之父"。《一无所有》一炮走红后声名鹊起。同时,也受到国外关注,在1988年的汉城奥运会上特邀他演唱《一无所有》,并向全球直播。随后,崔健的摇滚歌曲一发而不可收,代表作有《新长征路上的摇滚》《解决》《快让我在雪地上撒点野》《红旗下的蛋》《超越那一天》《无能的力量》等。但最能代表崔健歌风的还是那首早期创作的《一无所有》。

《一无所有》在"首体"唱响时,观众只感到另类、过瘾,抒发的情感还不太明朗。通过研读歌词,似乎在诉说当时国人物质不富有的尴尬,需要去寻找、需要去创造、需要去拥有,所以他用沙哑的喉咙发出了呼唤。也好像是首疯狂的恋歌,虽然现在还"一无所有",但相信以后一切都会有,歌曲还是隐伏着正能量的。

由于歌曲的含意有点朦胧,所以主流媒体开始都不敢接纳这首褒贬不一的摇滚歌曲。后来随着时间的推移,流行歌坛渐渐允许多元风格的存在,后将《一无所有》编进了歌集、光盘中公开出版,也在各种晚会上演唱,才使歌曲迅速传播。

《一无所有》虽然是一首摇滚歌曲,但是运用了我们民族独有的商调式。音调平直硬朗,为歌手直抒胸臆创造了条件。旋律素材简练,只用一个起承转合的小乐段,经过重复、再现后,构成了风格强烈的摇滚歌曲,而一鸣惊人。

一 无 所 有

（男声独唱）

崔　健词曲

1=♭E 4/4

```
  6  6 1 1 1 2 | 2 0 0 0 | 7  7 7 7 6 6 | 6 - 0 0 |
```
1. 我　曾经问个不　休，　　　你何时跟　我走，
2. 脚　下的地在　走，　　　身边的水　在流，
3. 告诉你我等了很　久，　　　告诉你我最后的要　求，

```
  6  6 6 6 . 1 | 2 7 6 6 - | 6 5 3 2 2 | 2 - 0 0 |
```
可你却总是笑　我，　一无所　有。
可你却总是笑　我，　一无所　有。
我要抓起你的双　手，　你这就跟　我走。

```
  6 6 6 1 1 1 2 | 2 0 0 0 | 7  7 7 7 6 6 | 6 0 0 0 |
```
我要给你我的追　求，　　　还有我的　自由，

```
 (1 1 1 7 1 7 1 7 | 6 - 0 0 | 2 2 2 2 7 7 6 )
```
为何你总笑个没　够，　　　为何我总要　追求，
这时你的手在颤　抖，　　　这时你的泪　在流，

```
  6  6 6 6 . 1 | 2 7 6 6 - | 6 5 3 2 2 | 2 - 0 0 |
```
可你却总是笑我　　一无所　有。
难道在你面前我永远是　一无所　有。
莫非是你正在告诉我　你爱我一无所　有？

```
  6 5 - 3 2 | 2 - - 0 2 | 5 5 3 5 6 | 6 - 0 0 |
```
噢，　　　　你何时跟　我走？
噢，　　　　你何时跟　我走？
噢，　　　　你这就跟　我走？

```
  6 5 - 3 2 | 2 - 0 0 2 | 5 5 3 2 2 | 2 - 0 0 ‖
```
噢，　　　　你何时跟　我走。
噢，　　　　你何时跟　我走。
噢，　　　　你这就跟　我走。

崔健和「一无所有」

郭峰和《让世界充满爱》

郭峰（1962— ），祖籍山西，出生四川，从小受到父亲的音乐熏陶而开始学习音乐，3岁学弹钢琴，13岁考入四川艺术学校钢琴系，18岁毕业留校任教。14岁发表了第一首创作歌曲，18岁时便成为中国音乐家协会中最年轻的会员。1985年调入东方歌舞团任专业作曲，1988年东渡日本深造，1991年赴新加坡留学，1995年回国继续从事音乐事业。多年来驰骋在流行乐坛上，成为集作词、作曲、编曲、制作、演奏、演唱、策划、导演于一身的全方位音乐人。

郭峰的歌曲创作量多质高，主要作品有《我们的祖国歌甜花香》《让我再看你一眼》《我多想变成一朵白云》《让世界充满爱》《地球的孩子》《恋寻》《我多想》《人类的朋友》《心会跟爱一起走》《我们是朋友》《飘动的红丝带》《永远》《有你有我》《道路》《甘心情愿》《不要说走就走》等。还常为影视剧作曲，计有《三面夏娃》《法网晴天》《多思年华》《洋妞在北京》《都市民谣》《能不离最好还是别离》《兰花》《扬州八怪》《家里家外》《永不回头》《美洲豹行动》《无声枪响》《大明星》《最后的疯狂》等数十部。

影响最大的是创作于1986年的《让世界充满爱》，是为纪念国际和平年的专题音乐会而创作的歌曲。郭峰担任了主题歌《让世界充满爱》的作曲、编曲、制作、指挥及键盘演奏，原由三首歌曲组成，第一首流传最广，影响深远。那场"让世界充满爱"的音乐会上，百名歌手欢聚一堂，同唱这首歌，引起了轰动。

歌曲为带再现的三部曲式，首尾乐段都是复乐段结构，中段为复句体的平行乐段，全曲素材简练，对比清晰，写得规整、严谨，没有多余的笔墨，为迅速学唱、迅速记忆创造了条件。而且速度稍慢，节奏平缓，音调深沉，营造出崇高、虔诚的高雅气氛，所以，每当举办慈善晚会上，就会唱响《让世界充满爱》。

让世界充满爱（二）

(独唱)

陈哲、小林、王健 词
郭峰、孙铭 曲
郭峰 曲

1=G 4/4

慢板

0 3 3 2 1 1 1 6 5 | 5 - - - | 0 1 1 1 1 1 6 1. | 2 - - - |
1.轻轻地捧着你 的 脸， 为你把眼泪擦 干；
2.深深地凝望你 的 眼， 不需要更多的语 言；

0 3 3 2 1 1 1 6 5 | 5 - - - | 0 1 1 1 2 2 6 7. | 1 - - - ‖
这颗心永远属 于 你， 告诉我不再孤 单。
紧紧地握住你 的 手， 这温暖依然未改 变。

6 1 1 6. 5 - | 6 1 2 1. 2 - | 6 1 1 1 4 3 2 1. | 3 - - - |
我们同欢 乐， 我们同忍 受， 我们怀着同样的期 待，

1 1 1 1. 7 - | 1 1 7 6. 7 - | 6 6 6 6 2 1 7 6. | 1 - - - |

6 1 1 6. 5 - | 6 1 2 1. 2 - | 6 1 1 1 4 3 2 3 1 | 1 - - - |
我们共风 雨， 我们共追 求， 我们珍存同一样的 爱。

1 1 1 1. 7 - | 1 1 7 6. 7 - | 6 6 6 2 1 7 6. 5 | 5 - - - |

0 3 3 2 1 1 1 6. | 5 - - - | 0 1 1 1 1 1 6 1. |
无论你我可曾相 识， 无论在眼前在天

2 - - - | 0 3 3 2 1 1 1 6. | 5 - - - |
边， 真心地为你祝 愿，

0 1 1 1 2 2 6 7. | 1 - - - - ‖
祝愿你幸福平 安。

0 1 1 1 7 7 6 5. | 5 - - - - ‖

卞留念和《今儿个高兴》

 卞留念（1962— ），江苏南京人。出身于普通工人家庭。7岁时，被选进著名的南京小红花艺术团学习大提琴，后因搬家原因，中断学琴，但对音乐却一直留恋不舍。1978年，高中在读的卞留念为了音乐梦想放弃了高考，买了一把十几块钱的二胡在家苦练。两年以后终于如愿考入南京艺术学院音乐系二胡专业。1984年，以优异的成绩毕业，并被东方歌舞团录用。后开始学习电吉他和作曲，从1985年开始，卞留念开始运用电子合成器进行创作，凭借积累的吹、拉、弹、唱、舞等多方面的"童子功"，逐步成为一个集创作、编曲、演奏、合成、演唱于一体的现代音乐人，人称"音乐鬼才"，被公认为中国新民乐运动的奠基人，中国流行音乐的领军人物。经常受邀担任各种大型音乐活动的音乐总监，曾担任北京奥运会闭幕式的音乐总设计。

 卞留念在多年的创作实践中，常将民族、现代、古典的元素交融一起，表现出中西合璧、古今并用的新鲜感。卞留念以其勤奋的艺术探索和大量独具韵味的作品，赢得了广大听众的喜爱。代表作品有《今儿个高兴》《愚公移山》《欢乐中国年》《心情不错》《让我们舞起来》等佳作。尤其是《今儿个高兴》，成为一首独领风骚的说唱风格歌曲。

 1994年9月，央视春晚筹备组在《中国电视报》刊发面向全社会征集春晚歌词的消息，武汉的王俊女士得悉后有些心动，当即动笔，翌日寄出，只当参与，不抱多少希望。幸运的是，由于歌词富有"年味"而意外入选。

 该歌词交卞留念谱曲，初步印象是歌词累赘、自由，难以入乐。正想推托时，卞留念突然想到国外在风行 Rap 形式，何不尝试一下？卞留念确实富有灵气，运用"巧舌如簧"的快板节奏，就把长篇歌词整合在一个说说唱唱的框架内，时而切分，时而休止，将那股高兴劲儿刻画得生动有趣。后特邀著名歌星解晓东演绎，终于把这首有点难度的歌曲圆满地制作完成。

 春晚上，《今儿个高兴》以鲜为人见的歌风闪亮登场，赢得了满堂彩。随后就在歌坛上流行起来。

今儿个高兴

（男声独唱）

王　俊 词
卞留念 曲

1=A 4/4

| 0 X　X　X | XXXX X X XX | XXXXX X XXX |

(齐)咱　老百　姓　　今儿晚上真(呀)真高兴，　今儿晚上真(呀)真高兴，

| XXXX X X XX | XXXX X X XX | XXXXX X XXX |

今儿晚上真(呀)真高兴，　今儿晚上真(呀)真高兴，　今儿晚上真(呀)真高兴，

| 0 X　X　　0 X　X ‖: (6 ī ī ī　6ī65　3 35 | 656ī　6ī65　3235　6 56 |

高　兴，　　高　兴。　　　　　

7 77 77 6765 3 32 | 3532 7 72 3 - | 3 ī 7 6 | 4 ī 7 ī |

5 7 5 6) | XXXX X X XX | 0 XXX XXX XXXX |

　　　　　　　今儿晚上真(呀)真高兴，　　哟嗬哟嗬哟嗬 哟嗬哟嗬，

| 0 X XXX XXXX | 0 X X　0 X X | XXXX X XX X X. X |

哟嗬哟嗬哟嗬 哟嗬哟嗬，　高　兴，　高　兴，　今儿晚上真(呀)真高兴。咱

| X X X X XX XXXX | XXXX X XX XXXX |

1.老　百姓　今儿晚上 真(呀)真高兴，　大年三十讲　的是　辞旧迎新，
2.老　百姓　今儿晚上 真(呀)真高兴，　新年钟声一　声令 举国欢庆，
3.老　百姓　今儿晚上 真(呀)真高兴，　千家万户响　的是　一个声音，

| XXXX XXXX XXXX X. X | XXXX X XX XXXX X. X |

团圆饭(啦)七碟八碗围成一火锅，愣　不知想吃啥喝啥大伤脑筋。咱
电子鞭炮　乒乒乓乓总不过瘾，　　吉利话送给你都是一片温馨。咱
电视里　笑星歌星憋足了　劲，　别管他说啥唱啥总要逗闷开心。咱

```
ˇ  ˇˇˇˇˇˇˇˇˇˇ  |  ˇˇˇˇ ˇˇˇˇ ˇˇˇˇ  |
```
老 百姓今儿晚上真(呀)真高兴， 千家万户响 的是一个声音，
老 百姓今儿晚上真(呀)真高兴， 大年三十讲 的是辞旧迎新，
老 百姓今儿晚上真(呀)真高兴， 新年钟声一 声令举国欢庆，

```
ˇ ˇˇ  ˇˇˇˇˇ ˇˇ. ˇ | ˇˇˇˇˇˇˇˇˇˇ ˇˇ ˇ |
```
电 视里 笑星歌星憋 足了劲， 别 管他说啥唱啥总要逗闷开心。
团 圆饭(啦)七碟八碗围成一 锅， 愣不知想吃啥喝啥大伤脑筋。
电 子鞭 炮乒乒乓乓 总不过 瘾，吉利话送给你都是一片温馨。

3 3 2 1 1 1 1 6 0 | $\overset{3}{\widehat{2\ 2\ 2\ 2}}$ 1 3 0 7 | 7. 6 6 5 5 3 5 6 |
咱们老百 姓 (啦) 今儿个要高兴， 咱 们老百姓(啦 噢嘿)

7 6 6 $\overset{3}{\widehat{6\ 5\ 5}}$ 7 0 | 3 3 3 2 2 1 1 6 0 | 2 2 2 2 1 3 0 |
今儿个要 高兴， 咱们(那个)老百 姓(呀) 今儿个要高兴，

7 7 7 6 6 5 5 3 5 6 | 3 3 2 1 1 6 0 0 :||
咱们(那个) 老百 姓(啦 噢 嘿) 今儿(个)高 兴，

||: 0 ˇ ˇˇˇˇˇ ˇˇˇ ˇ | 0 ˇˇ ˇˇˇˇ ˇˇˇ ˇ |
 哟嗬哟嗬哟嗬哟嗬哟嗬， 哟嗬哟嗬哟嗬哟嗬哟 嗬，

0 ˇ ˇ 0 ˇ ˇ | 0 ˇˇ ˇ. ˇ ˇˇˇˇˇ ˇ :||
高 兴， 高 兴， 今儿晚 上真(呀)真高兴。

王晓峰和《超越梦想》

王晓峰(1963—)，祖籍山东，生于上海。曾在中央音乐学院附中学习双簧管。1984年毕业于中央音乐学院。后任中国广播艺术团作曲与音乐制作。1985年起开始从事流行音乐事业。一度去过韩国和深圳从事流行音乐的制作。

王晓峰担任了多部影视剧的作曲，代表作品有《那山、那人、那狗》《情人结》《第601个电话》《不要和陌生人讲话》《中国式离婚》《潜伏》《刑警本色》等。影响较大的还是他创作的歌曲作品。《超越梦想》和《从头再来》是他影响最大的代表作品。

《超越梦想》创作于1998年。当时王晓峰正在准备创作一首申奥歌曲。正巧刚从日本回国不久的韩葆毛遂自荐了这首词，经修改后请名声在外的王晓峰谱曲。曲作者看到了"当生活第一次点燃……"的歌词后，崇敬、期盼、炽热的情感油然而生。他准备写一首颂歌体的抒情歌曲，开创体育歌曲新的表现形式。

歌曲采用咏叹风格的二段体，前紧后松的主题乐句后，承接模进旋律，然后转折，再运用开放终止；B段强化弱起三连音节奏起始的乐句，形成了歌曲的鲜明特点。经著名歌星汪正正演唱后，这首弘扬拼搏精神又有励志魅力的歌曲迅速回响在神州大地。

当1999年9月6日，北京2008年奥运会申办委员会成立，《超越梦想》被录制成争办奥运会的主题曲隆重推出，在申奥岁月中，这首歌曲举国传唱，反响强烈。

王晓峰的另一首《从头再来》也影响巨大，创作于1998年大量下岗工人出现的时期。歌曲旋律跌宕、音域宽广、感情真挚，经刘欢声情并茂地演唱后，不知感动了多少失落、彷徨的下岗工人，成为他们振作精神、重新创业、迎接美好未来的励志歌曲。

超越梦想

（男声独唱）

韩葆、胡峥词
王晓锋曲

1=D 4/4
♩=72

3 4 5 5 5 5 5 6 5 5 5 4 | 4 5 4 - - | 2 3 4 4 4 4 4 6 6 6 6 5 |
当圣火 第一次点燃是希望 在跟随， 当终点 已不再永久是心灵

4 5 5 2 3. 0 | 6 7 1 1 2 1. 1 6 | 6 1 6 5 5 - - |
在体会， 不在乎等 待 几多 轮回，

6 7 1 2 2. 2 1 3 | 3 5 2 3 2. 3 2 1 | 3 3 2 1 2. 1 6 |
不在乎 欢笑 伴着泪 水。 超越梦 想 一起飞， 你我

1 2 3 3 5 2 3 2 2 3 2 1 | 3 2 2 1 6 6 0 6 6 1 | 2 2 2 1 2 3 2. 3 2 1 |
需要 真心面 对， 让生命 回味 这一刻， 让岁月 铭记 这一回。 超越梦

3 3 2 1 2. 1 6 | 1 2 3 3 5 2 3 2 2 3 2 1 | 3 2 2 1 6 6 0 6 6 1 |
想 一起飞，你我 需要 真心面 对， 让生命 回味 这一刻， 让岁月

1. ‖ 2.
2 2. 0 3. 6 | 2 1. 0 0 ‖ 2 2 2 1 2 3 2. 3 2 1 | 3 3 5 3 2. 1 6 |
铭记 这一回。 铭记 这一回。 超越梦 想 一起飞， 你我

1 2 3 3 5 2 3 2 2 3 2 1 | 3 5 2 1 6 6 0 6 6 1 | 2 2 2 1 2 3 2. 3 5 6 |
需要 真心面 对， 让生命 回味 这一刻， 让岁月 铭记 这一回。 超越梦

6 5 3 2 1 3 5 2 1 6 | 1 2 3 4 5 5 0 5 6 6 | 6 5 6 5 3 3 2 1 |
想 一起飞， 你我 需要 真心面 对， 让生命 回味 这一刻，

0 6 6 1 2 2. 0 | 3. 5 2 2 1 2 1 | 1 - - 0 ‖
让岁月 铭记 这 一回。

张宏光和《向天再借五百年》

张宏光(1963—),朝鲜族,沈阳人。毕业于中央音乐学院作曲系,现任中国歌剧舞剧院作曲,他擅长配器、编曲。是位善于为歌曲锦上添花的音乐家,在乐坛上留有"编配高手"美名。曾出任国庆60周年焰火晚会音乐总监、第十一届全运会音乐总监。

张宏光还从事舞台音乐、影视音乐、流行音乐及民族音乐的创作。曾为大量影视剧作曲,代表作品有《汉武大帝》《康熙王朝》《孝庄秘史》《凤在江湖》《皇太子秘史》《绝对权利》《天下无贼》《京华烟云》《成吉思汗》《大漠敦煌》《霸王别姬》《香格里拉》《云水洛神》《谁主沉浮》《孔子》等。曾创作歌舞剧音乐《在那遥远的地方》。

张宏光的歌曲以恢宏大气著称,在歌坛热唱的歌曲有《精忠报国》《向天再借五百年》《等待》《阳光路上》等。其中,《向天再借五百年》以其丰满的结构和豁达的气势,更受到一些阳刚男歌手的欢迎。

《向天再借五百年》是电视剧《康熙王朝》的主题曲,具有气魄磅礴、气势恢宏的感染力,歌曲表达了电视剧主人公康熙大帝的豪迈心声,唱出了电视剧的深邃主题,经韩磊演唱后,深受欢迎,风靡歌坛。后在中央电视台举办的"30年电视剧歌曲盛典"中获得"中国改革开放30年优秀电视剧歌曲"的荣誉,成为通俗歌曲中的佼佼者,中国当代电视剧音乐中的经典歌曲。

歌曲为对比型三段曲式。A段为强起格重复性的复乐段,B段为弱起格开放性平行乐段,C段再为强起格变尾重复性的复乐段。音区逐级上行,推向高潮;节奏时有变化,出人意料;并在羽调式中渗透徵调式,在自然节奏中镶嵌切分节奏,通过一字一音的词曲结合形态,将歌曲设计得激情飞扬,浑然天成。

电视剧《汉武大帝》的插曲《等待》,也是一首反映帝王心声的大气歌曲,由于旋律跌宕起伏,常被歌手用作比赛曲目。

庆祝国庆60周年时,张宏光创作出具有圆舞曲风格的《阳光路上》,后在"唱响中国"的全国歌曲大赛中,被评为"十佳"歌曲之一。

浮克和《快乐老家》

浮克(1964—),河南获嘉人。音乐界自学成才的杰出代表。1986年,浮克成为郑州某高校一个热议话题。有人议论,一个物理系老师跟着一帮摇滚青年到处"走穴",不但忘记了本职工作,竟然还超假一年。有人惋惜,一个农民的儿子考上大学已属不易,能够留校任教更是幸事,为什么如此不珍惜这份理想工作呢?这个另类怪人就是浮克。因为他迷恋音乐,迷得走火入魔,最后只能被校方除名。

面对窘境,没有退路,只有在音乐上有所作为,才能告慰牵挂他的家人和同学。

浮克出身农村,以前只对民族乐器有所接触,直到大学三年级时才开始玩弄吉他和贝司。为了学习作曲,他靠演出积累,购得当时颇为昂贵的"音序器"。在之后相当长的日子里,他废寝忘食地泡在了音序器上,学习作曲、编曲、制曲,通过9年的卧薪尝胆,终于写出了《远空的呼唤》而一鸣惊人,被中唱广州公司发现后聘用。随后,浮克在广州这块音乐厚土上辛勤耕耘,脱颖而出,成为当代广东地区音乐创作的拔尖人物。

浮克创作的歌曲以新颖、时尚著称,佳作迭出,流传广泛。影响较大的作品有《为你》(获1996年全国MTV大赛金奖)、《快乐老家》(获1997年中国原创歌曲总评榜冠军),还有《春暖花开》《我心飞翔》《美丽新世界》《幸福万年长》《家乡美》《中国红》《月亮女儿》等,都是当代歌坛上热唱的优秀歌曲。

其中,《快乐老家》是浮克曲库中出类拔萃的作品,1997年经歌星陈明演唱后迅速走红。歌曲节奏明朗而跃动,A段通过演唱和间奏的穿插进行,每四小节组成一个长乐句,四个乐句表现出起承转合的关系,显得新颖而严谨;B段也是四小节构成了复句,然后采用对称手法,构成了平行乐段,显得简洁而有序。旋律强化小二度进行,不但表达出委婉的乐趣,而且还表现出异域情调,描绘出那个既遥远又很近的地方就在眼前,诉说着出外打拼过程中的流浪心迹。特别是那句委婉的衬腔,隐含着抒发出作者的复杂情感。

浮克的成功,说明了业余作者只要坚持不懈地努力,也会取得成功的。

快乐老家

（女声独唱）

浮 克词曲

1=D 4/4

(5 - - 0 5̇ 6̇ | 7̇ 6̇ 5̇ 4̇ 5̇ 4̇ | 3 - - 0 2̇ 3̇ | 4̇ 3̇ 2̇ i. 2̇ 3̇ |

4̇ 3̇ 2̇ i. 2̇ 3̇ | 4̇ 3̇ 2̇ i 2̇ 7 | 3̇ 2̇ i 7 i 6 | 5 - - - |

5 - - -) | 3 2 2̇ i 5 2̇ 2̇ | (3 2 2̇ i 5 2̇ 2̇) | 3 4 4 4 3 2 2̇ i |
　　　　　　跟 我 走 吧，　　　　　　　　　　　天 亮 就 出 发，

(0 4 4 4 3 2̇ i) | 5 2̇ i 3 2̇ 2̇ | (5 2̇ i 3 2̇ 2̇) | 4 4 4 3 2̇ i |
　　　　　　梦 已 经 醒 来，　　　　　　　　心 不 会 害 怕。

(0 4 5 3 2̇ i) | 4 4 i 4 5 5 | 0 0 0 5 6 | 7 7 6 5 5 |
　　　　　　有 一 个 地 方，　　　　　　那 是 快 乐 老 家，

0 0 0 0 5 | 5 5 5 2 5 | 0 0 0 0 3 | 4 4 3 2 2̇ i |
　　　　它 近 在 心 里，　　　　　　　　却 远 在 天 涯。

0 0 0 0 5 ||: 1 1 2 3 4 3 2 5 | 4 3 2̇ i 1 0 5 |
　　　　　　我 所 有 的 一 切 都 只 为 找 到 它，　哪
　　　　　　生 命 的 一 切 都 只 为 拥 有 它，　　让

1 1 2 3 4 3 2 4 | 3 0 0 0 5 | 1 1 2 3 4 3 2 5 |
怕 付 出 忧 伤 代 价，　　　　　也 许 再 穿 过 一 条
我 们 来 真 心 对 付 吧，　　　等 每 一 颗 漂 流 的

|1.
4 4 4 3 2̇ i 1 | 4 3 2̇ i 2̇ i 7 2̇ | 2̇ i 1. 0 5 :||
烦 恼 的 河 流，　　明 天 就 能 够 到 达。　　　我
心 都 不 再 牵 挂，　　快 乐 是 永 远 的 家。

|2.
2̇ i 1. 0 |

‖: ($\underline{5\dot{1}}$ $\underline{7\dot{1}}$ 5 $\underline{1\dot{7}}$ | 0 0 $\underline{43}$ $\underline{21}$ | $\underline{5\dot{1}}$ $\underline{7\dot{1}}$ 4 $\underline{1\dot{7}}$ | 0 0 $\underline{43}$ $\underline{21}$) :‖

D.S. ①

5 — $\underline{56}$ $\underline{\flat76}$ | 5 — $\underline{5654}$ $\underline{34}$ | $\tilde{5}$ — $\dot{1}$. $\underline{\flat7}$ | 6. $\underline{\flat7}$ $\underline{67}$ $\underline{64}$ |

啊！　　　　　　　　　　　　　　　　　　　啊！

5 — $\underline{56}$ $\underline{\flat76}$ | 5 — $\underline{\dot{1}\flat7}$ $\underline{67}$ | $\underline{65}$ 5 — — | 5 — — — | 0 0 0 $\underline{0\dot{5}}$ ‖

啊！

D.S. ②

浮克和"快乐老家"

李杰和《红旗飘飘》

李杰(1965—),辽宁营口人。青年时生活动荡,曾经当过工人,当过军人,卖过菜,织过袜子。因为有音乐天赋,1984年被推荐考入辽宁省歌舞团。后经人介绍,1985年进入中央歌舞团,成了谷建芬老师的学生。后在央视主办的第三届全国青年歌手电视大奖赛上,李杰夺得了通俗唱法的冠军。但比赛后不久,李杰几乎从公众的视野中消失了,他选择了自己更加热爱的音乐创作。

李杰外表憨厚,衣着朴素,但内心炽热,个性鲜明,更是一位才华横溢的歌手,他对中国的流行音乐有着特殊感触和特殊认知,是一位能唱能写的全能型音乐人。主要作品有《热爱你和我》《昨夜》《水中人》《笑容》《和我一起飞翔》《天亮》《男孩》《伸出告别的手》《表情》《谁都看见了希望》《龙之心》等,但影响最大的还是1997年一鸣惊人的《红旗飘飘》。

《红旗飘飘》是为庆祝香港回归而作。当李杰看到《红旗飘飘》的歌词后,对这首弘扬主旋律的作品非常有感觉,立刻哼出了"五星红旗,你是我的骄傲,五星红旗,我为你自豪"这两句主题乐句,立即奠定了全曲激情迸发的昂扬基调,然后铺垫A段,添加尾声,就构成了这首既结构丰满又层次清晰的当代著名"红歌"。

歌曲由当代实力派歌手孙楠首唱,经他声情并茂地二度创作后,歌曲迅速传遍华夏大地,不但常作为晚会歌唱祖国的主旋律歌曲,而且还成为令人热血沸腾的体育歌曲。每当国人在国际比赛中获奖时,《红旗飘飘》就唱响在体育场馆,唱出了体育健儿们为祖国争光的自豪感,和对祖国无限热爱的真挚情感,催人奋发,激情飞扬。

红旗飘飘

(男声独唱)

乔 方词
李 杰曲

1=♭E 4/4
♩=90

(5 - - 0 3 | 6 5 - - | 1 - - 3 1 | 5 6 2 3 5 6 1 |

3 - - 2 | 2 - - - | 5 - -) | 5 5 5 6 5 5 |
　　　　　　　　　　　　　　那 是从旭日上

3 5 5 3 5 5 - | 4 4 4 4 4 4 4 5. | 3 - 0 0 |
采 下的虹， 没有人不爱 你的色 彩。

5 5. 6 5 5. | 5 5 1 5 6 - | 7 7 7 7 6 6 7 7 7 6 |
一张 天下 最美的脸， 没有人不留恋你的

6 5 5 5 - - | %1. 5. 5 5 5 6 5 5. | 3. 5 5 3 5 5 - |
容颜。 　　你明亮眼睛 牵引着我，

6 6 6 6 1 1 7 6 | 6. 5 5 - - | 6. 6 6 0 1 7 6 6 |
让我守在梦 乡眺望 未来。 当我 离开家的

6 5 5. 5. 5 | 4. 4 4 6 5 5 4 3 | 2 1 1 - - |
时候， 你满怀深情吹响号角。

(4 3 -) | %2. 1 2 | 3 3 0 3 2 1 1 | 2 1 1. 1 1 2 |
　　　　　　五星 红旗 你是我的骄傲， 五星

3 3 0 1 3 1 | 3 2 2. 2 | 1 2 3 3 0 2 3 1 |
红旗 我为你自豪。 为你欢呼 我为你

```
1̇ 5 6 6  -  0 7 1̇ | 2̇  2̇ 3̇ 3̇ 4̇ 4̇ 3̇ 2̇ | 1̇ 1̇ 1̇  -  1̇ 3̇ |
```
祝福，　　　你的名　字比我生命更重　要。　　红旗

```
5.  6 5 5   3 5 | 7.  1̇ 7 7  6 6 6 | 1̇ 7 6.   6 6 6.5 |
```
飘（呀）飘，红旗飘（呀）飘，腾空的志　愿　像白云

```
4. 3 2 5 5   1 3 | 5.  6 5 5   3 5 | 7.  1̇ 7 7   1̇ 1̇ |
```
越飞越高。红旗飘（呀）飘，红旗飘（呀）飘，年轻

```
6 1̇ 1̇.   2̇ 2̇ 1̇ | 1̇ 1̇ 1̇  -  -  ‖: 3̇  -  0 3̇ 2̇ 1̇ 2̇ |
```
的心　不会衰　老。　　　　吼，　哎咃呀咿

```
3̇  -  -  -  | 2̇  -  0 2̇  2̇ 3̇ 1̇ 2̇ | 2̇  -  -  - :‖ 1̇ 1̇ 1̇  -  1̇ 2̇ ‖
```
哟，　　　嘿，　哎咃哎咿哟。　D.S.1.　要。（五星）
　　　　　　　　　　　　　　　　　　　　D.S.2.

（结束时重复%2.至结尾处的旋律渐隐）

三宝和《暗香》

三宝(1968—),内蒙古科尔沁人。出身于音乐世家,4岁开始学习小提琴,11岁学习钢琴,13岁进入北京中央民族大学音乐系附中学习小提琴。1986年以优异成绩考入中央音乐学院指挥系。自1990年以后,三宝分别与广西歌剧院交响乐团、武汉舞剧院交响乐队、中央芭蕾舞交响乐队、北京交响乐团、中国交响乐团、中国歌剧院交响乐团、中国广播交响乐团合作演出,成为当时炙手可热的指挥家。由于酷爱音乐创作,1997年后成为自由音乐人。

三宝是位独具个性的作曲家,作品丰富多彩,且富有新意。曾与著名导演张艺谋、冯小刚等合作,为40多部影视剧配乐,也受邀为其他影视剧作曲。先后为《像雾像雨又像风》《记忆的证明》《牵手》《大腕》《不见不散》《金粉世家》《我的父亲母亲》《嘎达梅林》《一个都不能少》等数十部影视剧设计音乐,都获得好评。还创作了音乐剧《新白蛇传》、音乐套曲《归》《源》等大型音乐作品。

在民族学院学习期间,三宝对歌曲创作发生了浓厚兴趣。1989年,在北京举办亚运会期间的大型演出中,他的《亚运之光》一举成功,引起瞩目。尔后好歌不断,先后在一些著名歌星的专辑中推出了《一个童话》《挥挥手》《我的眼里只有你》《花灵》《我是不是还能爱你》《我知道你在等着》《断翅的蝴蝶》《告诉明天再次辉煌》《带上你的故事跟我走》等时尚的流行歌曲。

为电视片《百年恩来》创作的主题曲《你是这样的人》,以其简单的音符,表达出深刻的情感,而成为一首催人泪下的优秀美声歌曲。贺岁电影《不见不散》中的同名歌曲也是一首流传较广的流行歌曲,不得不让我们钦佩三宝具有多种风格歌曲的创作功力。

《暗香》是三宝歌曲中的闪光之作,这是电视剧《金粉世家》中的插曲,歌曲经沙宝亮演绎后,人们就被迷人的旋律所吸引,虽然歌曲具有一定难度,但还是阻挡不住广大歌迷的学唱欲望。歌曲为三段曲式,首尾乐段为典型的小调式,中段的音调让人捉摸不透而引人入胜。从谱面看,作者由于采用了不改变调号的记谱方法而出现了变化音,但只要运用下属调唱名来演唱,对这首看似复杂的曲谱就能迎刃而解,这就是三宝作曲的高明之处。

暗 香

电视剧《金粉世家》主题歌

（男声独唱）

陈　涛 词
三　宝 曲

1=C 4/4

`0 3.4 3 7 1 3 | 6 - 0 1̇ 7 | 7 - - 0 5 | 3 - 0 0 |`
当花瓣离开花 朵，　　暗香　　　　残留，

`0 3.4 3 7 1 3 | 3 6. 6 0 1̇ 7 | 7 - - 5.3 | 3 - - - |`
香消在风起雨　后，　　无人　　　来嗅。

`0 6.7 6 #1 3 5 | 4 6 2 - | 0 2.3 4 2 3 4 | 3 3 3 - - |`
如果爱告诉我 走 下 去，　我会拼到爱尽 头。

`‖: 0 6 2̇ 3̇ 4̇ 2̇ 3̇ 4̇ | ♭7 7 7 - - | 0 6 3̇ 4̇ 5̇ 3̇ 4̇ 5̇ |`
心若在灿烂中死　　去，　　爱会在灰烬里重
让心在灿烂中死　　去，　　让爱在灰烬里重

`6̇ 6̇ 6̇ - - | 0 2̇.3̇ 4̇ 6 ♭7 6 | ♭7 4̇ 4̇ - 0 5̇ 4̇ 2̇ |`
生，　　难忘缠绵细语　 时，　 用你笑
　　　　　　　　　　　　　　　　　　(0 5̇ 4̇ 3̇ |
生，　　烈火烧过青草　 痕，　 看看又

`3̇ - 0 2̇ 3̇ 4̇ | 3̇ - - - :‖ 0 3.4 3 7 1 3 | 6 - 0 1̇ 7 |`
容　 为我奠 基。　　　　当花瓣离开花 朵，　暗香
6 - 0 5̇ 4̇ 2̇)
是　 一年春 风。

`7 - 0 5 | 3 - - - | (间奏略) ‖ 0 3.4 3 7 1 3 |`
　　残　留。　　　　　　　　D.C.　当花瓣离开花

`6 - 0 1̇ 7 | 7 - - 0 5 | 5 - 6 - | 6 - - - ‖`
朵，　暗香　　　　残　留。

李春波和《小芳》

李春波(1968—),辽宁沈阳人。自幼喜爱音乐,先去北京闯荡江湖,在乐队中担任吉他伴奏,后去广州发展,凭借创作和演唱的《小芳》和《一封家书》爆红。歌曲以朴素、平实、口语化的民谣风格在内地流行歌坛上占据着重要地位,因此,他在1993年荣获中国唱片最高奖——"金唱片奖",1994年荣获"中国流行音乐风云人物"称号,"中国流行音乐10年回顾"特殊贡献奖。由于他在流行乐坛上创下了辉煌的业绩,成为家喻户晓的红人。

20世纪90年代中期,李春波暂离歌坛,进入北京电影学院学习导演。后创作了知青题材的话剧《都有一颗红亮的心》,并出演话剧《爱情故事》中的男主角,还执导电影《女孩别哭》,编导演方面都获得了好评,成为一个多才多艺的全能型艺人。

当然,李春波的歌曲影响还是最大的。代表作有《小芳》《一封家书》《谁能告诉我》《楼兰新娘》《呼儿嘿哟》《天上飘着雨》《爱上你的样子》《贫穷与富有》等,开创了"城市民谣"的新歌风。其中《小芳》一鸣惊人,光碟销量突破百万,并获得全国30多家电台音乐排行榜的冠军,堪称乐坛神话,在中国歌坛引起强烈的震动。

李春波在谈到《小芳》的创作背景时说:"那一代人没权没有势,先后经历了下乡、下海、下岗。在上山下乡的特殊环境里,造就了他们独立的生存意识。知青如今成为社会的中流砥柱,我想表现出知青的那种特有气质。"《小芳》的歌词尽显平民化风格,朴实无华,充满人性美,给人亲切感。旋律采用歌谣体风格,三段曲式,写得富有对比,又朗朗上口。经李春波亲自弹唱,那种朴实的演绎风格,立即受到众多歌迷的追捧,深深地感动了这一代人的审美趣味。

李春波还有那首《一封家书》的歌曲,别出心裁地通过吟唱书信的形式,将在外打工的游子对父母的牵挂表现得朴实生动。

小 芳

（男声独唱）

李春波 词曲

1=♭B 4/4

‖:(067 65 6 25|03 6̇6̇ 0 |067 65 6 5i̇|06 23 0):‖

3̇6̇6̇6̇3 |3̇ 6̇2 0|1 2 6̇ 6̇·|1 2|2 6̇ 1 0|
村里有个姑 娘 叫 小 芳　　长 得 好 看 又 善 良，
在回城之前的 那个晚上　　你 和我来 到 小 河 旁，

1 3̇ 3̇·|1 1|1 3̇ 7 0|7 5 6 7̇6̇|6 - - -:‖ (06 i̇ 65 6 25|
一 双美 丽的大 眼睛 辫 子 粗 又 长。
从 没流 过 的泪水 随 着 小 河 淌。

03 6̇6̇ 0|067 65 6 5i̇|06 2 55·)|5 3 3̇ 3̇ -|
　　　　　　　　　　　　　　　　谢 谢 你

3̇ 6̇1 1 0|02 22 2·6̇|1 2 3̇ 3̇ -|5 3 3̇ 3̇·2|
给 我 的爱，　今生今世 我 不 忘 怀；谢 谢 你 给

3̇ 6̇1 1 0|22 26̇ 11 7̇6̇|6 - - 0|0 0 0 0|
我 的温柔，　伴我度过那个 年　代。

‖:6 66 5 33 35|66 6 #4 3 -|02 22 2 26|
多少次我回回头看 看走过的路，(02) 衷心祝福你善
多少次我回回头看 看走过的路，我

11 2 3̇ 3̇ -:‖1 1· 7̇6̇ 7̇6̇|6 - - 0‖0 0 0 0‖
良 的姑 娘。　站在 小村 旁。
　　　　　　　　　　　　　D.C.　　　　D.S.

小柯和《因为爱情》

小柯(1971—),原名柯肇雷,满族,北京人。出身于部队文艺工作者家庭,从小受到音乐熏陶。10岁开始学弹钢琴,1990年考入首都师范大学音乐学院,毕业后组建爵士乐队,并担任钢琴手。1994年开始用电脑作曲并为他人作品编曲。1995年签约北京红星音乐社,成为该公司的歌手和制作人。2002年成立北京钛友文化公司,推出了多位著名歌星的演唱专辑。2008年联手星光国际娱乐集团成立"小柯音乐学校",为中国的流行音乐事业做出了新的贡献。

小柯是一位集作词、作曲、演唱三位一体的全能音乐人。曾为《将爱情进行到底》《千秋家园梦》《贫嘴张大民的幸福生活》《大兵小将》《孙中山》《天下第一丑》等影视片创作音乐或创作插曲,多次获得流行音乐界的最佳作曲、最佳制作等重要奖项。小柯的作品数不胜数,影响较大的有《因为爱情》《等你爱我》《北京欢迎你》等脍炙人口的歌曲。

小柯的音乐作品大多是带有丝丝愁绪淡淡哀怨的爱情歌曲,《因为爱情》就是最动情的一首。这是电影《将爱情进行到底》的主题曲,经香港著名歌星陈奕迅、王菲演唱后,感动了乐坛,回响在民间。歌词拨开记忆的闸门,回望曾经的美好,沉浸在甜蜜的回忆中。旋律娓娓述说,似小河淌水,缓缓流进男女主人公的心间,感人肺腑。

歌曲为带再现的三段曲式,A段为复句体平行乐段,旋律进行连绵、平和,并运用了开放终止,富有期待感,而且情调委婉,拨动了欣赏者的心弦;B段强调了中心词"因为爱情"的渲染,不但音区提升,而且节奏拉宽,形成了鲜明的对比。最后又回到A段旋律,象征着爱情的圆满收局。这首歌曲成为当代青年互诉衷肠的时尚情歌,所以受到了男女歌手的青睐。

值得一提的是,小柯作曲的《北京欢迎你》在北京2008年奥运歌曲征集中脱颖而出,后由来自海内外百名红歌星激情演绎,用这种特殊的方式向全世界发出邀请,用热情的音乐去拥抱北京的奥运客人,从而为北京奥运加油。

因为爱情

电影《将爱情进行到底》主题曲
（男女声对唱）

小 柯词曲

1=F 4/4　♩=88

(男) 给你一张过去的 CD　听听 那时我们的 爱情，有时会突然忘了　我还在爱着 你。

(女) 再唱不出那样的 歌曲　听到都会红着脸躲避，虽然会经常忘了 我依然爱着你。

因为爱情 不会轻易悲伤，

女：因为爱情 简单的生长，

男：所以 一切都是幸福的模样；

因为 依然 随时可以为你疯

因为爱情

汪峰和《飞得更高》

汪峰(1971—)，北京人。1976年开始学习小提琴。1982年考入中央音乐学院附小。1984年考入中央音乐学院附中，随后直升中央音乐学院本科，属于"科班出身"，他因此打下了扎实的音乐功底。毕业后进入中央芭蕾舞团任演奏员，经过一段时间的演奏经历后，发现自己越来越痴迷于当个摇滚乐手的想法，而且欢喜演唱自己创作的歌曲，就毅然决定改行。

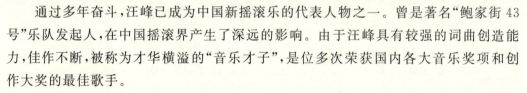

1988年，汪峰受罗大佑、李宗盛等全能型歌手的影响，开始尝试创作。1989年又受到崔健摇滚音乐的影响，调整了自己的创作方向，准备走自己的路，开创一条独具个性的创作道路。随后创作的多首作品以表现真诚的情感见长，直抒胸臆，引起轰动。

通过多年奋斗，汪峰已成为中国新摇滚乐的代表人物之一。曾是著名"鲍家街43号"乐队发起人，在中国摇滚界产生了深远的影响。由于汪峰具有较强的词曲创造能力，佳作不断，被称为才华横溢的"音乐才子"，是位多次荣获国内各大音乐奖项和创作大奖的最佳歌手。

汪峰的歌曲题材丰富，风格多样，有励志的、有哲理的。旋律大多富有吉他弹唱风格，旋律挥洒自如，情感沧桑感人，特别善于运用高音区的主题乐句，将歌曲情绪推向高潮，令人激动不已。其中《飞得更高》《怒放的生命》《春天里》《北京，北京》等歌曲是他奉献给歌坛的优秀摇滚佳作，尤其是《飞得更高》具有奋发向上的气质，受到了更广泛的追捧。

《飞得更高》是汪峰2005年10月在庆祝神舟五号飞船成功发射的背景下创作的，歌曲采用二段体结构，A段在吉他音型的衬托下，通过中低音区的旋律铺垫，将积聚在心中的渴望逐步点燃，然后在B段爆发出"我要飞得更高"的呼唤，而且持续在高音区宣泄，令人震撼。

歌曲由作者汪峰亲自演绎，只见他留着长发，手抱吉他，通过沙哑的音色，运用收放自如的声线，令无数期待的歌迷顿感满足，产生共鸣。

飞 得 更 高

（男声独唱）

汪 峰 词曲

1=A 4/4
♩=92

```
0 0  5 6 1 3 | 3 0 0 0 | 0 0  2 3 6 1 | 1 0 0 0 |
```
生命 就像　　　　　　一条 大河，
一直 在飞　　　　　　一直 在找，

```
0 0  5 6 5 3 | 3 0 0 0 | 0 0  5 5 5 | 5 2 2 0 0 0 |
```
时而 宁静　　　　　　时而 疯 狂。
可我 发现　　　　　　无法 找 到。

```
0 0  2 3 6 1 | 1 0 0 0 | 0 0  5 6 5 3 | 3 0 0 0 |
```
现实 就像　　　　　　一把 枷锁，
　　　　　　　　　　（0 0 5 5 6 5 3 | 3）
若真 想要　　　　　　是一次 解放，

```
0 0  2 3 6 1 | 1 0 0 0 | 0 0  2 3 7 | 7 5 5 0 0 |
```
把我 捆住　　　　　　无法 挣 脱。
　　　　　　　　　　（0 0 5 6 1 7 | 7 5 5）
要先 剪碎　　　　　　这诱惑 的 网。

```
0 0 0 0 | 6 1 1 1 1 1 1 1 1 | 2. 3 3 0 |
```
这谜样 的生活锋利 如 刀，
　　　　　（1 2 | 2. 3 3 0）
我要一 种生命更灿 烂，

```
6 1 1 1 1 6 5 3 | 3 0 0 0 | 6 1 1 1 1 1 1 1 1 |
```
一次 次将 我重伤。
（6 1 1 1 1 1 1 1 5 | 5 3）
我要的一片 天空更蔚 蓝。
我知道我要 的那种

2. 3̂ 3 0 1 1̂ | 5 4 4 4 2 5̂6 | 5 - - - |
幸　福，　就在 那片 更高 的天　空。

‖: 0 3̂5 1̇ 7̂ 3 | 5 - - - | 0 0 1̇ 7̂ 3 | 5̂ 2̂3 3 - - |
我要飞得 更 高，　　　　飞得 更 高，

0 3̂3̂3 5 1̇ | 1̇ 5̂6 6 - - | 0 0 6 6̂6 5 |
｛ 狂风一样 舞　蹈，　　　　挣　脱怀
　 翅膀卷起 风　暴，　　　　心　生呼

6̂5 5 - - :‖ 0 0 4̂3 6̂1 | 1 - - 0 ‖
抱。　　　　　飞得 更 高。
啸。　　　　　　　　　　　D.C.
　　　　　　　　　　　　　Fine

胡廷江和《春天的芭蕾》

胡廷江(1981—),北京人。中国音乐学院钢琴系教师、声歌系钢琴伴奏师,具有卓越的钢琴伴奏功力,曾两度获得全国音乐"金钟奖"钢琴伴奏奖。长期与声乐教育家金铁霖、马秋华教授合作,设计歌曲伴奏、录制教学专辑。经常与歌唱家常思思合作,为他量身定制艺术歌曲,获得了巨大的成功。

2000年考入中国音乐学院作曲系,师从著名作曲家金湘教授学习理论作曲,2005年以优异的成绩毕业,并留校任教。后从事艺术歌曲创作,是继尚德义后又一位擅长花腔歌曲创作的作曲家。代表作品有《玛依拉变奏曲》《春天的芭蕾》《炫境》《问春》《听海》《秋水长天》《春风又一年》《木棉花开》《祝福三峡》《又见鸿雁》《幸福飘香》《我是那一声风笛》等。

其中,《春天的芭蕾》在央视虎年的春节联欢晚会中作为压轴节目亮相后,一鸣惊人,引起轰动。虽然是一首高难度的美声花腔歌曲,但还是群起模仿、成为歌迷争相"攀登"的艺术歌曲。由于受到广泛青睐,后来在"唱响中国"的评选中,成为36首优秀作品之一。

《春天的芭蕾》不仅运用了圆舞曲的活泼节奏,而且还在摇曳的韵律中融入了高难度的花腔技巧,营造出在春天中翩翩起舞的音乐形象。在小调式的律动中,连接起多段不同形态的乐段,反复运用调性对比,使旋律进行在捉摸不透中变化发展,醉心迷人。歌曲为常思思提供了发挥演唱才华的空间,时而运腔舒缓,时而炫技花腔,让人感受到她在用歌声跳起芭蕾,给人带来了愉悦、带来了憧憬。

之前,胡廷江曾尝试将新疆民歌《玛依拉》做时尚化的变奏,取名《玛依拉变奏曲》,设计了许多新颖别致的演唱技巧,成为花腔女高音的又一首新作,也吸引了许多歌手去跃跃欲试。还有一首《炫境》的无词歌,一经推出便广受欢迎,歌曲只用"啦啦"衬腔,通过顿连、跳跃的声乐技巧,描绘出一幅扑朔迷离的浪漫美景,令人痴迷、令人神往。胡廷江的旋律优美流畅,和声严谨细腻,为民族声乐的时尚化、国际化做出了积极的探索,成为乐坛上熠熠闪烁的新星。

春天的芭蕾

（女声独唱）

王　磊 词
胡延江 曲

1=E 6/8

中速 热烈地

6 7 1 3 2 1 7 4 4 | 5 6 2 4 3 2 1 3 3 | 5 7 2 4 3 2 1 2 3 1 7 6 | 3· 6 0 |
(伴)啦啦啦啦啦啦 啦啦啦　啦啦啦啦啦 啦啦啦　啦啦啦啦啦啦 啦啦啦啦啦啦 啦　啦。

3· 1 3 1 3　6 | 1 7 6 3· | 6 5 4 5 2 2 4 | 3· 　3· |
(独)随 着脚步起 舞纷　　飞，　跳一曲春天的芭 蕾，

1· 6 1 2　2 7 1 2 | 3　6 7 1 7 6 | 7 0 6 #5 6 | 7· 　3 |
天 使般的容 颜最　美，尽情绽　放青春无　悔。　啊，

1 0 7 6 5 4 0 | 7· 6 5 4 3 0 | 6 0 5 4 3 2 3 4 | 3· 2 1 　7· |
春 天已来临，　有鲜花点缀，　雪 地上的足迹是 欢 乐相 随。

1 0 6 7 1　2 0 7 1 2 | 3 6 7 1 7· 6 | 7·　5 6 7 | 6·　6　3 |
看 那天空雪 花飘洒，这一刻我们的 心　紧紧依 偎。　啊

转1=♭D（前 3· =后 5·）

5·　3· | 4 4 3 2 3　4· | 4　3 2 2 7 1 2 | 3·　3· |
啊 啊，　春 天的芭　蕾，　啊，　幸 福的芭 蕾，

转1=E（前 6· =后 3·）

5 4 5 6 7 1 | 2 1 2 3 4 5 | 6 6 5 6 7 1 | 6　3 3 1 3 2　1 | 6·　6· |
哈哈哈哈哈哈 哈哈哈哈哈哈 哈 哈哈哈哈哈 哈，春天的芭蕾，芭　蕾！

(1　7 1 2· 1 7 6 | #5 6 7　6· | 2· 3 4 6　7 1 2 | 7·　2 1 7)|

胡延江和"春天的芭蕾"

267

转1=E（前 $\dot{6}$ = 后 $\dot{3}$）

5 4 5 6 7 i | $\dot{2}$ i $\dot{2}$ 3 4 5 | 6 6 5 6 7 i | $\dot{6}$ | 3 3 i 3 2 | i 6. | 6. |
啊啊啊啊啊啊 啊啊啊啊啊啊 啊啊啊啊啊啊 啊, 春天的芭蕾 芭 蕾!

6.7 i 6 i 7 0 | 6. 6 7 i 7 6 0 | 4.5 6 4 3 2 3 4 | 3 7 i 7. |
脚 步起舞纷飞， 跳 出纯真 韵味， 大·地从梦幻中醒来,开出花卉,

i. 5 1 3 $\dot{2}$. i 7 6 | 5 6 7 6. | 4 3 3 2 3. | 7 i i 7 6 |
雪 人也想扭 动身体,来减减 肥， 春天的芭蕾， 灿烂的芭蕾。

3. 6 3 | 4 3 2. | 4 4 5 4 3 2 i 7 | i i 2 i 7 6. |
啊， 啊， 啊 啊啊啊啊 啊 啊啊啊啊啊啊,

渐慢

3. 6 3 | 6. V | 7 7 6 5 4 | 3 2 i 7 6 5 6 7 | 6. | 6. |
啊， 啊， 啊 啊啊啊 啊 啊啊啊啊啊 啊。

转1=A（前 $\dot{6}$ = 后 $\dot{3}$） 稍慢

6. 6. | 3. 1 3 1 3 6 | i 7 6 3. | 6 5 4 5 2 2 4 |
随 着脚步起 舞纷 飞， 跳一曲春天的芭

3. 3. | 1. 6 7 1 2 7 | 1 2 3 6 7 | i 7 6 i 7. 6 |
蕾， 天 使般的容 颜 最 美, 尽情绽 放青春无

7. 3 5 6 | 7 0 3 6 7 | i 0 6 7 i | $\dot{2}$ 0 i i $\dot{2}$ |
悔。 啊啊啊, 啊， 啊啊啊, 啊, 啊啊啊啊 啊啊啊,

$\dot{3}$. $\dot{4}$ $\dot{3}$ $\dot{2}$ | $\dot{3}$. $\dot{4}$ $\dot{3}$ $\dot{2}$ | $\dot{3}$ 0 $\dot{3}$. | $\dot{3}$. $\dot{3}$ 0 | $\dot{3}$. $\dot{2}$. |
啊 啊啊啊,啊 啊啊啊 啊， 春 天

$\dot{2}$. $\dot{2}$ 7 i. | 6. 6. | 6. 6. | 6. 6. | 6. 0 ‖
的芭 蕾！

张全复和《透过开满鲜花的月亮》

张全复,广西柳州人。中国内地第一个流行音乐原创组合"新空气音乐组合"的创始人,曾较早在广州、北京、上海举办专场演唱会,成为中国大陆流行音乐原创歌曲的源头。他率先开创了歌手签约制度,催生了毛宁、杨钰莹、李春波、陈明、林萍、高林生、甘苹、李进、王子鸣、火风、金学峰等众多红歌星的脱颖而出。曾多次应邀参加中央电视台青年歌手大奖赛的评委及中央电视台春节联欢晚会的现场音乐总指挥。

张全复酷爱流行音乐,并专心于流行歌曲创作,收获颇丰。代表作品有《透过开满鲜花的月亮》《爱情鸟》《火火的歌谣》《大浪淘沙》《月亮船》等。尤其是《透过开满鲜花的月亮》有口皆碑,成为早期优秀的抒情性流行歌曲之一,受到了众多男歌手的热烈追捧。

词作者之一的张海宁从复旦大学毕业,原是诗人,到广东后从事流行音乐创作,热衷于写词。由于他是诗人出身,便把歌词当诗写。创作这首歌词时,他把对月亮的赞美提炼成诗化的语言,让人读后怦然心动。

旋律采用五声旋法,表现出鲜明的民族色彩。又采用带中间过渡句的对比性二段体结构,每个乐段都用变尾重复形态的复乐段编织。A段长句采用分裂结构,B段长句采用连贯结构,特别是两个段落中的过渡句跌宕而舒展,使全曲的发展在统一中获得了对比。歌曲速度中等,节奏平和,营造出恬淡、幽静的氛围,成为一首独领风骚的抒情歌曲。

歌曲还得益于著名歌星林依轮的深情演唱。林依轮是内地早期的通俗歌星,曾演唱了张全复作曲的《爱情鸟》而闻名歌坛。他的演唱富有激情而充满活力,有着可亲可近的歌迷缘。所以,当张全复写好《透过开满鲜花的月亮》后,也交给林依轮演唱。

林依轮一见歌谱就痴迷这首歌曲,当读到"透过开满鲜花的月亮,依稀看到你的模样,那层幽蓝幽蓝的眼神,充满神秘充满幻想……"时,立刻被美妙的词意所倾倒。通过研读歌谱,将旋律中的各处细弯旋法,都进行了尽善尽美的处理,细腻地表达出音色的明暗、语气的抑扬、层次的强弱、速度的变化,终于将《透过开满鲜花的月亮》一炮打响。

透过开满鲜花的月亮

（男声独唱）

张海宁、张全复词
张　全　复曲

1=F 4/4
♩=90

‖: i 6 6 5 5 3 5 6 3 | 5 - - - | 1 1 1 6 6 5 5 2 |

1.透过 开满 鲜花 的 月　亮，　　　　依稀 看到 你的模
2.3.一种 爽爽 朗朗 的 心　情，　　　　所有 烦恼 此刻全遗

3 - - - | i. 6 6 5 5 3 3 3 1. | 2 - - - |

样。　　　　那 层 幽蓝 幽蓝 的 眼　神，
忘。　　　　只 想 只想 在你 耳边　唱，

2 3 5 3 2 2 3 6 2 | 1 - - - :‖ 2 2 2 1. 2 3 |

充满 神秘 充满 幻　想。　　　　　古 老 的传 说，
唱出 心中 对你 的 向　往。

1 1 1 6. 5 - | 0 3 5 6 i i | 1 3 2. 2 1 2 6 |

今日 的承 诺，　　美好的 感觉 永不停 地闪

5 5 5 - - | 5 - - 0 5 ‖: i 2 i 2 6 i | 3 |

烁。　　　　　　　你 像那 天上 月亮，停

5 6 5 6 3 5 1 | 2 2 6 5 6 5 2 | 3 - - 0 5 |

泊在水的中央，永　远 停在 我的 心　上。　　　你

i 2 i 2 6 i 3 | 5 6 5 6 3 5 1 | 2 2 3 5 3 2 6 | 1 - - 0 5 :‖

像那 天上 月亮，你 不会 随波 流淌，永　远 靠近 我的 身　旁。　　　你

‖II.
2 - - 6. 5 | 5 - - - | 2 3 5 3 2 3 6 2 | 1 - - - ‖

远　　永　远，　　　　　　永远 靠近 我的 身　旁。
Fine
D.S.

解承强和《一个真实的故事》

解承强,现任广东歌舞剧院音乐创作员。曾于1986年代表国家,参加日本东京雅马哈第27界流行音乐节大奖赛,使中国流行音乐首次走向国际。主要作品有《信天游》《一个真实的故事》《为我们的今天喝彩》《老乡见老乡》《红红的中国结》等。曾为西藏创作大型乐舞《珠穆朗玛》,为舞蹈《花盖头黑眼睛》《岩魂情韵》《金色的翅膀》作曲。

解承强较早进入广告领域创作音乐,先后为健力宝、太阳神、丽珠得乐、太阳神、香满楼、南方航空公司等品牌或单位创作企业形象歌曲。

解承强创作的《信天游》率先将民族音乐与时尚风格巧妙嫁接,当1987年在央视春晚唱响后就一炮走红,立刻风靡歌坛。后来用陕北音调创作的通俗歌曲层出不穷,中国歌坛上掀起了一股强劲的"西北风"歌潮,《信天游》成为名正言顺的"潮头"作品。

《一个真实的故事》是一首艺术性和时尚性完美结合的优秀流行歌曲。当时是为赞美一件真人真事而特邀解承强谱曲的。

故事发生在1987年。出生于黑龙江省齐齐哈尔市的徐秀娟姑娘,出于对于大自然的热爱,对环保事业的热爱,大学毕业后到江苏盐城自然保护区养鹤,她工作兢兢业业,勤勤恳恳,整天守护鹤群,爱鹤如命。某天,她为了寻找一只走失的野鹤而不幸牺牲在滩涂上。闻此消息,保护区的领导悲痛不已。为了歌颂她为环保事业而献身的精神,特邀当时国内几位著名的词曲作家深入现场创作歌曲,以此来宣传徐秀娟的光辉事迹,从而激发人们热爱大自然、保护野生动物,与自然和谐相处的热情。

歌词写好后,由当时声名大振的解承强谱曲。他觉得叙述这个凄美的故事,应该用大跨度的音乐来表达人们对她的缅怀之情。因此,在小调式的基础上,融入了大调式旋法,再通过改变调号的转调手法,使旋律色彩斑斓。再运用真假声结合的方法演唱衬腔,营造出令人荡气回肠的氛围,让音乐在流动的旋律中震撼着人们的心灵。

歌曲写完后,解承强找来音域较宽的朱哲琴演唱,随后一鸣惊人,不但社会上流行,而且很多歌手都选唱这首歌曲参赛,而获得了骄人的成绩。

一个真实的故事
（女声独唱）

陈富、陈哲词
解承强曲

1=G 4/4
♩=70

(6 - - ‖: 6 - 0 7̇ 1̇ 7 6 | 6 5 3 3 - - | 6 - 0 1̇ 7 1̇ 6 |

6 5 6 6 - -)| 6 6 6 6 6 1̇ 6̇ 1̇ - | 6 6 6 1̇ 1̇ 6 5 5 - |
　　　　　　　走过那条小　河，　　你可曾听　说，

6 6 6 2 3 2 1 1̇·· | 1̇ | 7 6 5 6 6 - | 2/4 6 - |
有一位女　孩　　　她曾经来　过。

4/4 6 6 6 6 6 1̇ 6̇ 1̇ - | 6 6 6 1̇ 1̇ 6 5̇ 3 - | 6 6 6 2 3 2 1 1̇·· 1̇ |
走过这片芦苇坡，　　你可曾听　说，　　有一位女　孩，她

转1=C
7 6 5 5 6 6 - | 2/4 6 - | 4/4 6 6 6 6 1̇ 6̇ 1̇ 1̇· 6 6 |
｛留下一首　歌，　　　　　为何片片白　云　　悄悄
　再也没来　过，　　　　　只有片片白　云　　为她

1̇ 6 5̇ 5̇ 3 3 - | 6 6 6 6 3̇ 2̇ 3̇ 2̇ 3̇ 2̇ 3̇ 3̇ 1̇· | 7 6 5̇· 6 6 5̇ 5̇ 3̇ 3̇ |
落　泪？　为何阵阵风　儿　　　轻声诉　说，｝啊，
落　泪。　只有阵阵风　儿　　　为她唱　歌，

0 3̇ 2̇ 2̇ 0 0 2̇ | 2̇ 1̇ - - | 6 6 6 6 3̇ 2̇ 3̇ 2̇ 1̇ 0 |
呜，　　　　　　　　还有一群丹顶鹤

1.　　　　　　　　　　　转1=G
3̇ 2̇ 3̇ 0 0 0 | 7 6 7 7 - 5· 6 | 6̇ 6· 6 - | (7 - - 2 |
轻轻地　　　轻轻地　飞　　过。

肖白和《举杯吧,朋友》

肖白,毕业于沈阳音乐学院作曲系。曾在中国歌剧舞剧院从事作曲,2005年调任第二炮兵政治部文工团任副团长。先后为《突出重围》《康熙大帝》《国家使命》《国宝》《海棠依旧》《非常案件》等200余部(集)电视剧作曲。

2006年,为纪念建党85周年暨第二炮兵组建40周年,特创编了音乐舞蹈史诗《东风颂》,以音乐、舞蹈、情景诗画的形式,用《横空出世》《东风万里》《逐鹿天疆》《忠诚使命》四个章节的12个作品,生动表现了党和国家领导人在组建中国战略导弹部队过程中的胆识和气魄,和"二炮"官兵前赴后继的拼搏精神。肖白担任了副总导演和音乐统筹。晚会精彩纷呈,引起了轰动,肖白当然立了头功。

肖白还创作了《北京女孩》《后羿与嫦娥》等音乐剧。

肖白的歌曲创作也收获颇丰。自从1992年以《奥林匹克风》唱响乐坛之后,好作品不断问世,引起瞩目。曾被传唱的歌曲有《公元一九九七》《1997永恒的爱》《相约一九九八》《不能没有你》《举杯吧,朋友》《爱在他乡》等。

肖白在少儿影视剧作曲方面也有卓越建树。曾为电视剧《快乐星球》《快乐小神仙》和动画片《哪吒传奇》《西游记》设计音乐,其中的《师傅仨徒弟》《猴哥》《小哪吒》等插曲广为流传。

《举杯吧,朋友》是肖白影响最大的一首独唱歌曲,经歌唱家阎维文首唱后,立刻风靡歌坛,至今还经常唱响在各种舞台上。

歌曲采用二段体圆舞曲的形式。A段为复乐段结构,上下乐段都是起承转合形式,显得章法严谨,层次清晰;B段为高潮性的复乐段,不过,进行了不落俗套的创新,特别是"来吧,来吧,朋友"的节奏密集处理,音区提升设计,将歌曲情绪推向了顶点,营造出热烈举杯的祥和气氛,令人激动。

那年的春晚,由王菲和那英演唱的《相约一九九八》,也采用了三拍子,通过新鲜的音调和创新的节奏,与《举杯吧,朋友》具有异曲同工的美感,令人难忘。

举杯吧，朋友

任 毅词
肖 白曲

$1=\flat E$ $\frac{3}{4}$

快板 圆舞曲速度

(3 4 5 | 6 - 5 | 1 - - | 1 - 34 | 6 - - | 5. 1 2 3 |

3 - - | 3̇4̇5̇ 6̇7̇1̇ 2̇3̇4̇5̇ | 6̇ 5̇ 4̇ | 6̇ 5̇. 4̇ | 1̇ - 1̇ | 4̇ - 4̇ |

5 4̇ 3̇ | 2̇ - 2̇ | 5 4̇ 3̇ | 2̇ - 56 | 1̇ - - | 1̇ - 0)|

3 4 5 | 6 - 5 | 1 - - | 1 - 34 | 6 6 5 |
举 杯 吧，朋　　　友，　　　在 这 千 载 难

5. 1 2 3 | 3 - - | 3 - - | 6 5 4 | 6 5 4 |
逢　的 时 候，　　　　　先 为 祖 国 祝 寿，

4 - 5.5 | 3 3 1 | 2 - - | 2 - 0 | 3 4 5 |
　 再 送 世 纪 远　走。　　　　　 举 杯 吧，

6 - 5 | 1 - - | 1 - 34 | 6 6 5 | 5. 1 2 3 |
朋　　　友，　　　在 这 举 国 欢 庆 的 时

3 - - | 3 - - | 6 5 4 | 6 5 4 | 1̇ - 1̇4̇ |
候，　　　　　儿 女 情 五 十 年 陈

4 - 5 | 4̇ 3̇ - | 3̇ - - | 3̇ - 5̇. | 2̇ - 1̇ |
酿，　让 母 亲　　　　　　　醉 在 心

《举杯吧朋友》

头。 1.2.举 杯 吧，朋 友！

举 杯 吧，朋 友！ 1.这酒里世纪情
 2.这酒里歌与爱

一百年畅 饮， 干一杯祝岁月天长地
唱尽了风流， 干一杯让我们从头携

久。 举 杯 吧，朋 友！
手。 举

举 杯 吧，朋 友！ 来吧，来吧来吧，

朋友， 来吧,来吧,来吧，朋友， 来吧,朋 友，今夜月光如

酒。 举 杯

吧，朋 友！